milutin gubash

Rodman Hall Art Centre / Brock University
Carleton University Art Gallery
Kitchener-Waterloo Art Gallery
Southern Alberta Art Gallery
Musée d'art de Joliette

Co-published by / Co-publié par Rodman Hall Art Centre / Brock University, Carleton University Art Gallery, Kitchener-Waterloo Art Gallery, Southern Alberta Art Gallery, and / et Musée d'art de Joliette

Milutin Gubash: The Hotel Tito
Curator / Conservatrice: Shirley Madill
16 September / septembre – 30 December / décembre, 2011
Rodman Hall Art Centre / Brock University

Milutin Gubash: All in the Family
Curator / Conservatrice: Sandra Dyck
13 February / février – 22 April / avril, 2012
Carleton University Art Gallery

Milutin Gubash: Situational Comedy
Curator / Conservatrice: Crystal Mowry
9 May / mai – 8 July / juillet, 2012
Kitchener-Waterloo Art Gallery

Milutin Gubash: Remote Viewing: True Stories
Curator / Conservateur: Ryan Doherty
22 June / juin – 9 September / septembre, 2012
Southern Alberta Art Gallery

Milutin Gubash: Les faux-semblants
Curator / Conservatrice: Marie-Claude Landry
28 September / septembre – 30 December / décembre, 2012
Musée d'art de Joliette

—

Direction and Coordination / Direction et coordination
Shirley Madill, Crystal Mowry

Copy editor for English texts / Réviseur des textes anglais
Shannon Anderson

Copy editors for French texts / Réviseures des textes français
Colette Tougas, Monica Haim

Translator for English texts / Traductrice des textes anglais
Colette Tougas

Translators for French texts / Traductrices des textes français
Judith Terry, Ersy Contogouris

Installation Photography / Photographie d'installation
Justin Wonnacott (CUAG), p. 66-67
Richard-Max Tremblay (MAJ), p. 99, 172–173
Milutin Gubash (RHAC / Brock University, Fonderie Darling, KW|AG & MAJ), p. 36, 44–45, 48–49, 54, 70–71, 88, 92–93, 100–101, 103–104, 121, 174

Printed in Canada by / Imprimé au Canada par
Imprimerie l'Empreinte

Graphic Design / Conception graphique
Pata Macedo

The artist thanks the Darling Foundry for their support of his artistic practice and financial contribution to the publication. L'artiste remercie la Fonderie Darling pour le soutien de sa pratique artistique et pour la contribuition financière à cette publication.

—

Library and Archives Canada Cataloguing in Publication

Gubash, Milutin

Milutin Gubash / Sylvain Campeau … [et al.].

Includes bibliographical references. Text in English and French. Catalogue documenting five different exhibitions held at Canadian galleries in 2011 and 2012.

ISBN 978-1-897543-19-1

1. Gubash, Milutin–Exhibitions. I. Campeau, Sylvain, 1960- II. Kitchener-Waterloo Art Gallery III. Title. IV. Title: Milutin Gubash.

N6549.G866A4 2013 709.2 C2013-900565-XE

Catalogage avant publication de Bibliothèque et Archives Canada

Gubash, Milutin

Milutin Gubash / Sylvain Campeau … [et al.].

Comprend des réf. bibliogr. Texte en français et en anglais Catalogue documentant cinq expositions différentes présentées dans des galeries d'art canadiennes en 2011 et 2012.

ISBN 978-1-897543-19-1

1. Gubash, Milutin–Expositions. I. Campeau, Sylvain, 1960-
II. Kitchener-Waterloo Art Gallery III. Titre. IV. Titre: Milutin Gubash.

N6549.G866A4 2013 709.2 C2013-900565-XF

—

—

Covers / Couvertures
Milutin Gubash in his studio, Photographed by / photographié par Annie Gauthier (2013)

milutin gubash

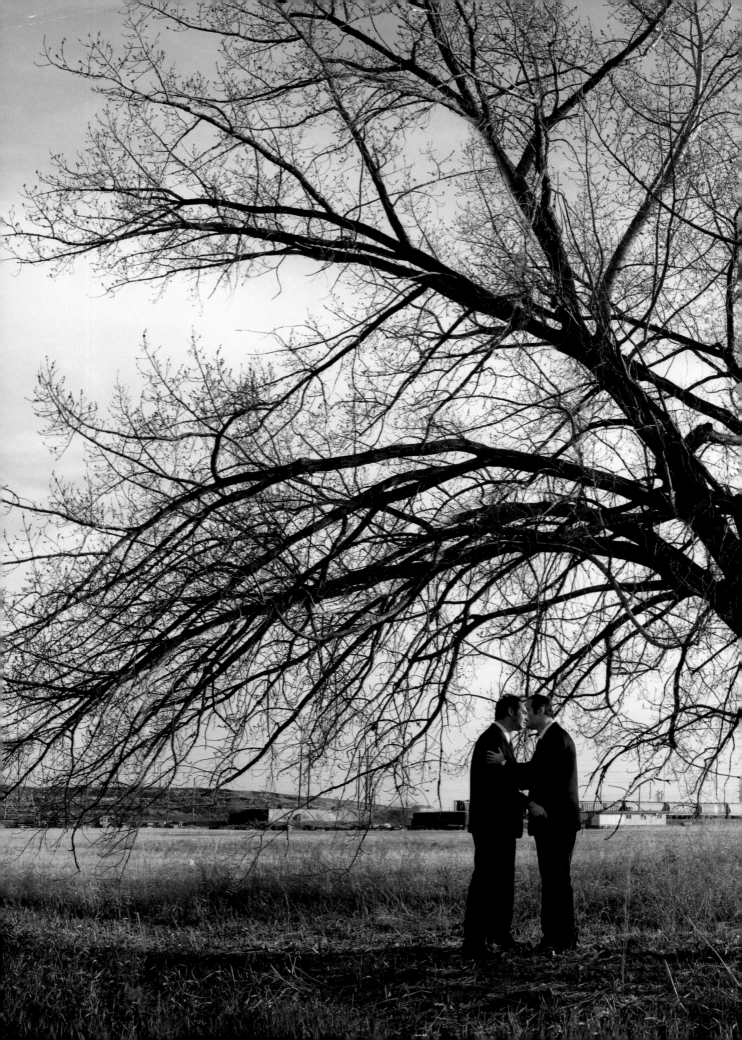

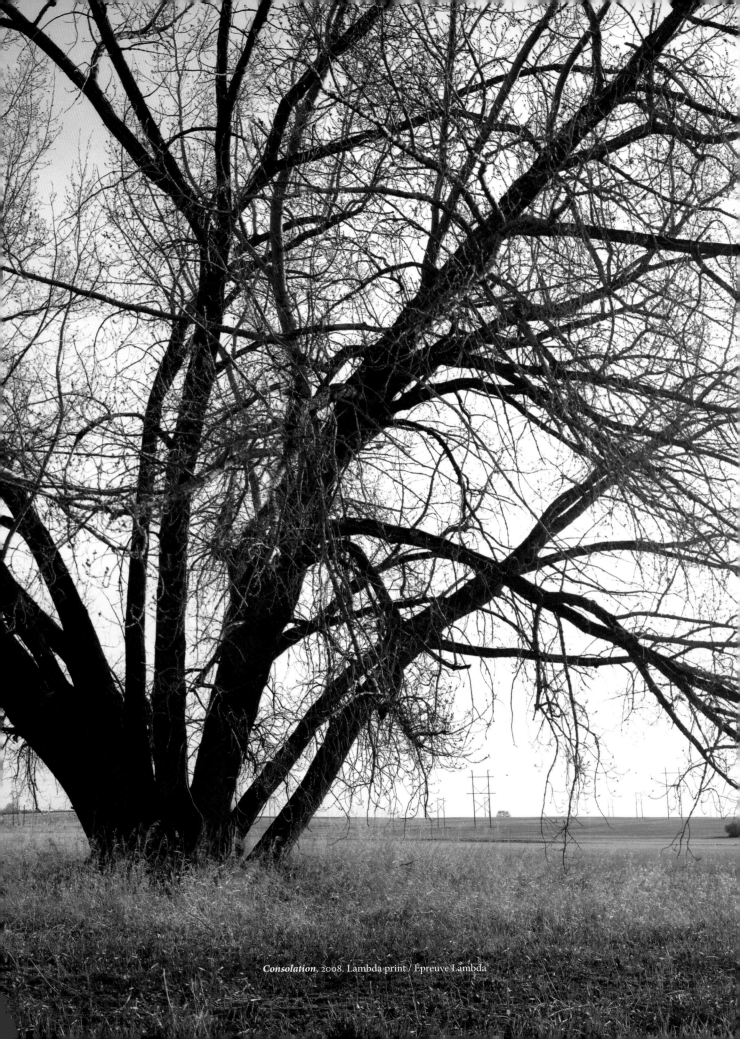

Consolation, 2008. Lambda print / Épreuve Lambda

Why am I doing this? / Pourquoi je fais ça?

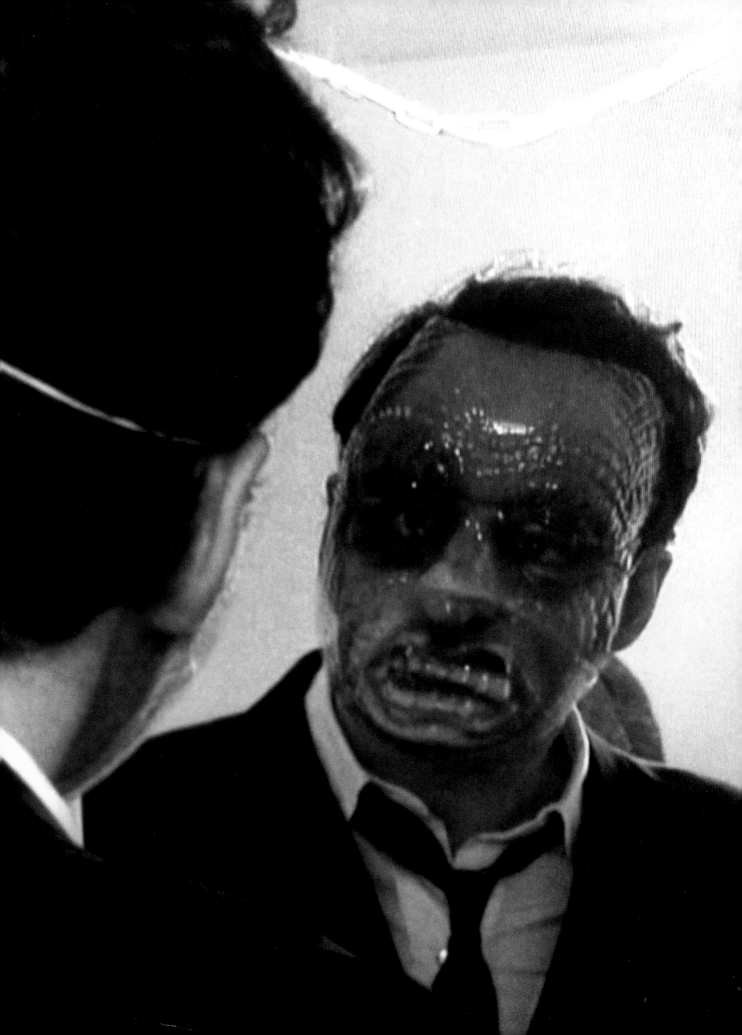

Foreword

—

Milutin Gubash has pursued a multidisciplinary art practice involving video, photography, and performance since 2002. Layering daily-life occurrences with historical and philosophical narratives, Gubash explores how individuals and ideas can overwrite commonly held perceptions of politics, memory, identity, and history. His imagery portrays the same individuals (family and friends) acting out absurd situations or experiencing genuine moments of psychological reflection. Under his guidance, Gubash's collaborators create a dreamscape of funny, sincere, and sometimes ambiguous gestures while experimenting with their own relational identities.

We are proud to collaborate on this ambitious publication in conjunction with a series of unique exhibitions of the work of Milutin Gubash at our respective galleries: Rodman Hall Art Centre / Brock University, St. Catharines; Carleton University Art Gallery, Ottawa; Kitchener-Waterloo Art Gallery, Kitchener; Southern Alberta Art Gallery, Lethbridge; and Musée d'art de Joliette. The exhibition curators are Shirley Madill, Sandra Dyck, Ryan Doherty, Crystal Mowry and Marie-Claude Landry. We are grateful for their curatorial vision and perceptive

Shirley Madill, *Executive Director*
KITCHENER-WATERLOO ART GALLERY

Annie Gauthier, *Executive Director*
MUSÉE D'ART DE JOLIETTE

Sandra Dyck, *Director*
CARLETON UNIVERSITY ART GALLERY

Marilyn Smith, *Director*
SOUTHERN ALBERTA ART GALLERY

Stuart Reid, *Director / Curator*
**RODMAN HALL ART CENTRE /
BROCK UNIVERSITY**

essays on the various dimensions of Milutin Gubash's work as well as the writings of Sylvain Campeau and Mathilde Roman. We also thank the administrative and technical staff at each of the participating galleries as well as Curator of Art / Registrar Marcie Bronson for her contribution to overseeing the installation of the exhibition *The Hotel Tito* at Rodman Hall Art Centre. We also thank Diane Vachon, Montreal, and the National Bank Financial Group Collection, Montreal, for their loans to the exhibitions, and commend Pata Macedo for her lively catalogue design.

We acknowledge the financial support of the Canada Council for the Arts, Ontario Arts Council, Conseil des arts et des lettres du Québec, Alberta Foundation for the Arts, Brock University, Carleton University, City of Kitchener, City of Waterloo, City of Lethbridge and the City of Joliette. We are very pleased that Darling Foundry joined the venture and continues to support the artist in the development and dissemination of his practice.

We are, most of all, indebted to Milutin Gubash for his many insights, his enthusiastic engagement of and response to each curator's vision, and his remarkable work.

Video still from / image tirée de ***Born Rich, Getting Poorer, Episode 1: Jenkem?,*** 2008

Avant-propos

—

Shirley Madill, *directrice générale*
KITCHENER-WATERLOO ART GALLERY

Annie Gauthier, *directrice générale*
MUSÉE D'ART DE JOLIETTE

Sandra Dyck, *directrice*
CARLETON UNIVERSITY ART GALLERY

Marilyn Smith, *directrice*
SOUTHERN ALBERTA ART GALLERY

Stuart Reid, *directeur et conservateur*
RODMAN HALL ART CENTRE /
BROCK UNIVERSITY

Milutin Gubash poursuit, depuis 2002, une pratique multidisciplinaire dans laquelle il fait appel à la vidéo, à la photographie et à la performance. Amalgamant des faits tirés du quotidien et des récits historiques et philosophiques, Gubash explore comment des personnes et des concepts peuvent mettre à mal les idées reçues sur la politique, la mémoire, l'identité et l'histoire. Ses images nous montrent les mêmes personnes (famille et amis) aux prises avec des situations absurdes ou absorbés dans d'intenses réflexions. Sous sa direction, ses collaborateurs et collaboratrices donnent forme à un paysage onirique composé de gestes drôles, sincères et parfois ambigus, tout en faisant l'expérience de leurs propres identités relationnelles.

C'est avec fierté que nous collaborons à cette publication ambitieuse produite dans le cadre d'une série d'expositions uniques consacrées à l'œuvre de Milutin Gubash dans nos musées et centres d'expositions respectifs : Rodman Hall Art Centre / Brock University, St. Catharines; Carleton University Art Gallery, Ottawa; Kitchener-Waterloo Art Gallery, Kitchener; Southern Alberta Art Gallery, Lethbridge; et Musée d'art de Joliette. Les commissaires d'exposition sont Shirley Madill, Sandra Dyck, Ryan Doherty, Crystal Mowry et Marie-Claude Landry. Nous leur sommes reconnaissants pour leur vision commissariale et leurs fines analyses des différents aspects de l'œuvre de Milutin Gubash. Nous remercions également les auteurs invités, Sylvain Campeau et Mathilde Roman, les équipes administratives et techniques de chaque institution participante ainsi que la conservatrice de l'art et registraire, Marcie Bronson, pour sa contribution au montage de l'exposition *The Hotel Tito* au Rodman Hall Art Centre. Nos remerciements vont également à Diane Vachon (Montréal) et à la Collection d'œuvres d'art de la Banque Nationale Groupe financier (Montréal) pour leurs prêts aux expositions. Nous souhaitons également souligner le design inventif du catalogue réalisé par Pata Macedo.

Nous remercions le Conseil des Arts du Canada, le Conseil des arts de l'Ontario, le Conseil des arts et des lettres du Québec, l'Alberta Foundation for the Arts, l'Université Brock, l'Université Carleton, la Ville de Kitchener, la Ville de Waterloo, la Ville de Lethbridge et la Ville de Joliette pour leur support financier. Nous sommes très heureux que la Fonderie Darling se soit jointe au projet et qu'elle continue à soutenir le développement et la diffusion de la pratique artistique de l'artiste.

Nous sommes par-dessus tout redevables à Milutin Gubash pour ses nombreuse idées, pour son engagement et son enthousiasme à l'égard des commissaires et de leurs visions, et pour son œuvre remarquable.

[Traduit de l'anglais par Colette Tougas]

Video still from / image tirée de *Born Rich, Getting Poorer, Episode 1: Jenkem?,* 2008

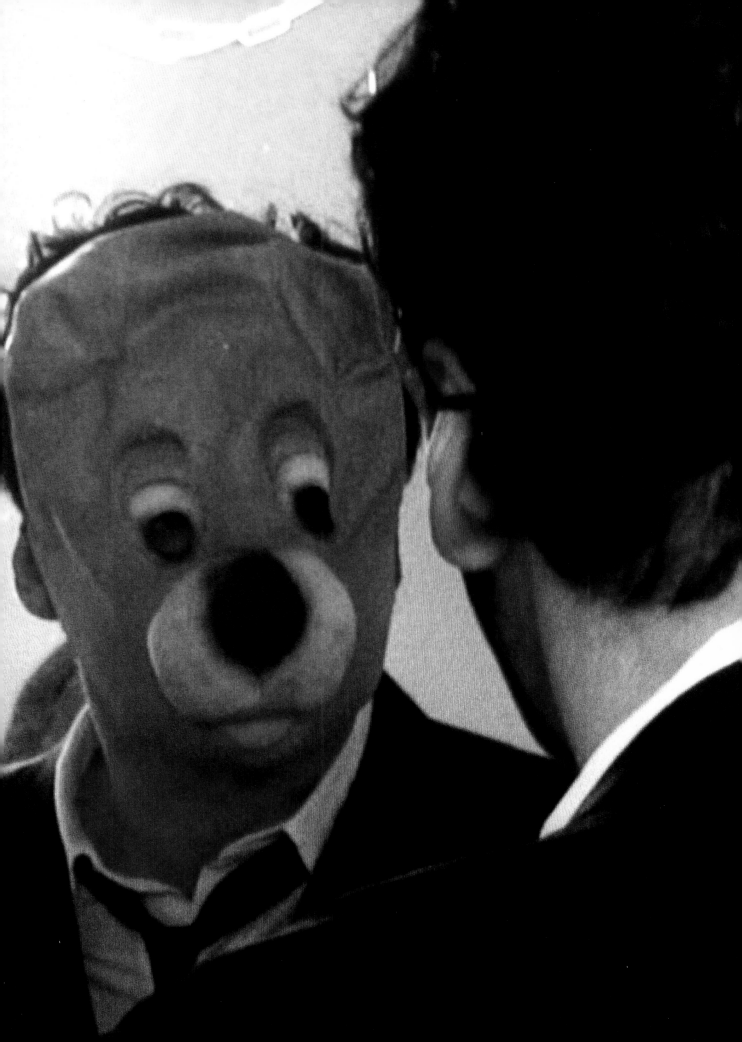

Milutin Gubash photographed by / photographié par Annie Gauthier, 2011

Preface
—
Annie Gauthier

Four years ago, a project for an exhibition dedicated to the work of Milutin Gubash began to take shape. Following their visit in 2008 to the *Born Rich, Getting Poorer* exhibition at Optica gallery in Montreal, the project's initiators, Gaëtane Verna, director of the Musée d'art de Joliette (MAJ) and Eve-Lyne Beaudry, curator of contemporary art at the MAJ, decided to present a survey exhibition of the artist's work. Shirley Madill, Director / Curator of the Rodman Hall Art Centre / Brock University in St. Catharines, was also organizing an exhibition of Gubash's work and soon after joined the project. Sandra Dyck, curator at the Carleton University Art Gallery (CUAG) in Ottawa, and Ryan Doherty, curator at the Southern Alberta Art Gallery (SAAG) in Lethbridge, followed as collaborators. Having four curators, representing four institutions, provided as many intellectual resources as exhibition sites to study Milutin's work. Moreover, the opportunity to present different exhibitions at each of the sites allowed for a diversification of approaches that treated philosophical, political, and social aspects as much as certain presentation strategies used by the mass media. Personally and since the beginning, I have witnessed numerous exchanges and constant efforts from Milutin and from the partners associated with these different exhibitions that have as a common thread his work of the last decade. Ironically, the four years dedicated to the development of the exhibitions witnessed an extraordinary sequence of musical chairs that strangely echoed the artist's ponderings concerning the way we mark time and how we inscribe ourselves into the lives of the people who surround us. These changes started with the successive departures of Eve-Lyne Beaudry—who was replaced by Marie-Claude Landry—for the Musée national des beaux-arts du Québec and of Gaëtane Verna for The Power Plant Contemporary Art Gallery in Toronto. In the meantime, Shirley Madill had left Rodman Hall Art Centre to become the executive director of the Kitchener-Waterloo Art Gallery (KW|AG), thereby adding a fifth exhibition site, with senior curator Crystal Mowry at KW|AG.

Finally, Sandra Dyck was chosen to replace Diana Nemiroff as director of CUAG.

The parallel between the contexts of Milutin's professional life in this period and his artistic work is pertinent, for it attests to a role-playing game, where everyone enacts the interpretation of their own selves, like an exercise in *mise en abyme* of the self and its function. Each of the protagonists blurs the limits of their responsibility, where reality often surpasses fiction. An art critic plays the Yugoslav soldier in *Hotel Tito*, a curator witnesses a tragic event in the video *Une histoire / A Story*, and I, the artist's wife, move from interlocutor in his *œuvre* to director of the Musée d'art de Joliette. The course of life gives reason to the absurdity of our existence, where everything seems interrelated, interdependent, and contiguous. The artist creates fictitious events inspired by the story of his own life, by the transfer of his friends and family, and by unresolved actions. He represents improbable memories for himself. He showcases the synchronicity of events and highlights the point to which our beliefs plunge us into affectation. Milutin examines the relationships between people and systems. He studies power games, inverting roles and questioning conventions.

Milutin presents himself as the director of quotidian scenes that are unpredictable and uncontrollable. He exposes the creative process and applies it to the cycle of life, to the eternal beginning again, and to perpetual questioning. One day I saw him take a magnificent photograph. The sky was on fire and the birds' dance was magical. Back in his studio, he uploaded and corrected the image. He diminished the intensity of the colours and toned down the figures drawn by the migrators in full flight. He pointed out that these fortuitous occurrences compromised the reading of his subject and that they undermined the validity of his concept. Nature offers us a fabulous spectacle, but the onlooker is not prepared to consider it as real in the work of art. It is fascinating that reality has to be changed in order to be rendered more credible, more intelligible.

[Translated from the French by Ersy Contogouris]

Préface
—

Annie Gauthier

Il y a maintenant 4 ans, un projet d'exposition dédié au travail de Milutin Gubash prenait forme. Suite à leur visite de l'exposition *Born Rich, Getting Poorer* à la galerie Optica à Montréal en 2008, les instigatrices du projet, Gaëtane Verna, directrice du Musée d'art de Joliette (MAJ) et Eve-Lyne Beaudry, conservatrice de l'art contemporain au MAJ, décidèrent de présenter une exposition bilan du travail de l'artiste. Peu après, Shirley Madill, directrice du Rodman Hall Art Centre à Saint Catharines emboîtait le pas, invitant à collaborer Sandra Dyck, conservatrice à la Carleton University Art Gallery (CUAG) à Ottawa, et Ryan Doherty, conservateur à la Southern Alberta Art Gallery (SAAG) à Lethbridge. L'intérêt de quatre commissaires représentant quatre institutions offrait autant de ressources intellectuelles que de lieux de présentation afin d'étudier le travail de Milutin. Par la même occasion, l'opportunité de présenter différentes expositions dans chacun de ces lieux permettait de diversifier les angles d'approche traitant autant les aspects philosophiques, politiques et sociaux que certaines stratégies de présentation employées par les médias de masse. Personnellement et depuis le début, j'ai été témoin des nombreux échanges et des efforts soutenus de Milutin et des partenaires associés à ces différentes expositions ayant pour point commun le corpus de la dernière décennie. Ironiquement, les quatre années dédiées à la mise en œuvre de ces expositions furent le théâtre d'une chaise musicale extraordinaire faisant étrangement écho aux interrogations de l'artiste quant à la manière dont nous marquons le temps et dont nous nous inscrivons dans la vie des gens qui nous entourent. Ces changements ont débuté avec les départs successifs de Eve-Lyne Beaudry — qui fut remplacée par Marie-Claude Landry — vers le Musée national des beaux-arts du Québec et de Gaëtane Verna vers The Power Plant à Toronto. Entre-temps, Shirley Madill avait quitté ses fonctions au Rodman Hall Art Centre pour prendre la direction de la Kitchener-Waterloo Art Gallery (KW|AG), ajoutant, par le fait même, une cinquième exposition par Crystal Mowry, conservatrice à KW|AG. Finalement, Sandra Dyck a été choisie pour remplacer Diana Nemiroff en tant que directrice de la CUAG.

Le parallèle entre les contextes de la vie professionnelle et du travail artistique de Milutin est pertinent puisqu'il témoigne de ce jeu de rôle où chacun joue l'interprétation de soi-même comme un exercice de mise en abyme de l'être et de sa fonction. Chacun des personnages confond les limites de sa responsabilité, où la réalité dépasse souvent la fiction. Un critique d'art joue au soldat yougoslave dans *Hotel Tito*, une conservatrice se transforme en témoin d'un évènement tragique dans la vidéo *Une histoire / A Story*, et moi, épouse de l'artiste, passe d'interlocutrice dans son œuvre à la direction du Musée d'art de Joliette. Le cours de la vie donne raison à l'absurdité de notre existence où tout semble interrelié, interdépendant et contigu. L'artiste crée des événements fictifs inspirés du récit de sa propre vie, du transfert de ses proches et d'actions irrésolues. Il se représente des souvenirs improbables. Il met en valeur la synchronicité des événements et souligne à quel point nos croyances nous plongent dans le faux-semblant. Milutin étudie les relations entre les personnes et les systèmes. Il visite les jeux de pouvoirs, inversant les rôles et s'interrogeant sur les conventions.

Milutin se pose en metteur en scène d'un quotidien imprévisible et incontrôlable. Il expose le processus créatif et le superpose au cycle de la vie, à l'éternel recommencement et au questionnement perpétuel. Un jour, je l'ai vu prendre une photo magnifique, le ciel était en feu et la danse des oiseaux était féerique. En rentrant à l'atelier, il a téléchargé et corrigé l'image. Il a diminué l'intensité des couleurs et estompé les figures dessinées par les migrateurs en plein vol. Il a souligné que ces heureux hasards compromettaient la lecture de son sujet et remettaient en question la validité de son concept. La nature nous offre un spectacle fabuleux que le regardeur n'est pas prêt à considérer comme réel dans l'œuvre. Il est fascinant d'avoir à modifier la réalité pour la rendre plus crédible, plus intelligible.

{Image cont. from / suite de l'image en p. 12} Milutin Gubash photographed by / photographié par Annie Gauthier, 2011

_ 17 _

Reciting / Réciter

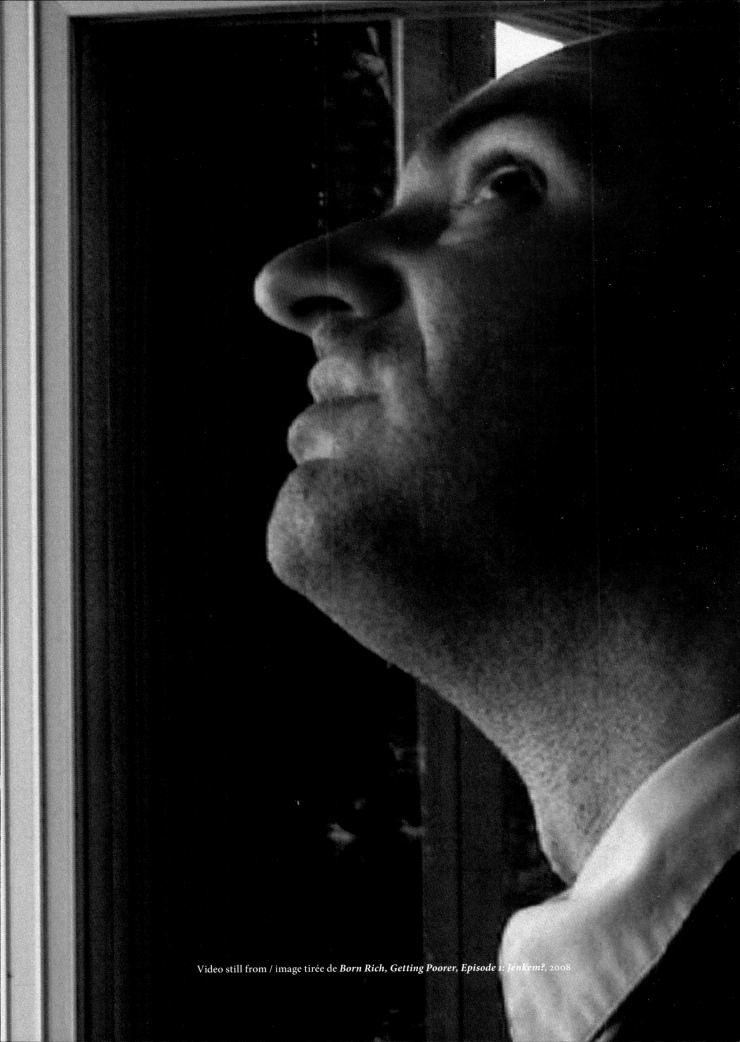

Video still from / image tirée de **Born Rich, Getting Poorer, Episode 1: Jenkem?**, 2008

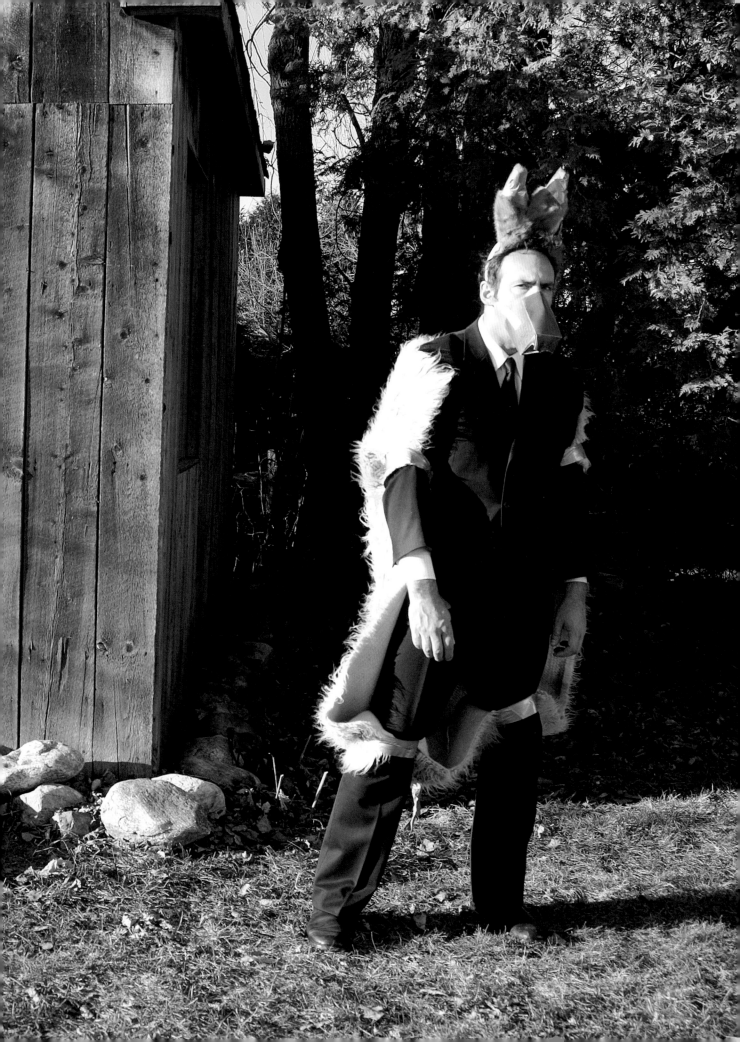

Narrativeness
—

Sylvain Campeau

The first time Milutin Gubash appeared in one of his own photographic or video works was in 2003.[1] In response to an invitation from the Charles H. Scott Gallery, which around 1999 had launched a program of Internet works called *i-projects*, he proposed *Re-enacting Tragedies While My Parents Look On* (2003), a series of images to be presented on the gallery's website. This was also the point at which he embarked on a unique exploration into what the construction of a narrative by means of images and stories represents for him. Is there, then, for Milutin Gubash, some kind of necessary link between self-images and narrative thread?

Corresponding exactly to what the title suggests, the images were recreations of tragic events that had been reported in the *Calgary Herald*, a newspaper published in the city where Milutin Gubash had lived much of his life. All tell the story of a violent death, and it was Milutin himself who assumed responsibility for playing the deceased victim of the drama. He undertook the task with conviction, remaining immobile beneath the neutral gaze of one or both of his parents. The re-enactments, which took place on the actual sites of the original events, could appear somewhat enigmatic to those unaware of the artist's process. Cuttings from the *Calgary Herald* were also posted on the website, however, with the aim of revealing the circumstances leading up to the tragic scenes depicted in the photos.

But there proved to be a couple of snags. First, because of the way they were presented on the website and the fact that web users could begin their browsing at any point in the sequence of photos, there was no clear link between an image and its corresponding newspaper item. The other problem was that not all the news stories were true: some were either gross exaggerations—reports based on incomplete or misinterpreted information—or had been entirely invented by Milutin himself, created with the help of Photoshop out of a collage of existing words and sentences.

So this first attempt at storytelling was characterized by a kind of narrative dyslexia, since the connection between the various images and the events that inspired them was utterly random, entirely a matter of contingency. There was nothing that established the necessary link between the one and the other. As a result, everything about this presentation of botched stories, with their uncoordinated components, was misleading.

Out of this first series grew the later *Lots* (2005–2007), a cycle of videos with a total run-time of 70 minutes in which the works of *Re-enacting* reappear. This new ensemble, composed of obscure, incomprehensible anecdotes, features the same Buster Keaton-type central character—played, of course, by Milutin himself. It is owing to the presence of this figure, and the recurring appearances of his parents and lover, that a certain coherence is established. On the other hand, the movements of the different characters, the encounters that take place, the words exchanged, and even the way the figures interact leave them curiously isolated from one another. They seem off balance, represented repeatedly in fragments of stories and scenes that tell us little about them or what they are doing there. On only one occasion are we given a clearer clue: in *Picnic* Milutin bursts out of the woods into a clearing where we see a woman with a child. Here, at last, we are given some important information, for the female character says to the child, in French: "Daddy doesn't know what he's doing! Daddy's all mixed up!" This judgement is immediately confirmed by Milutin, who, eager to demonstrate his competence as a father, begins making all sorts of painfully contrived grimaces.

Watching the different works one after the other enables us gradually to identify the regularities that become a kind of substitute for a conventional narrative sequence, a kind of degree zero of connection. This is a long way from the narrative explorations of the *nouveau roman*, which distorted and upset the spatiotemporal continuity of a story, inversing its elements so that the reader was obliged to reconstruct events in their logical order. Narrative construction

The Donkey, 2010. Lambda print / Épreuve Lambda

in Milutin Gubash's work should not be seen in similar terms of contortion and deconstruction—the key idea here is pruning. It is as if the artist had deliberately chosen a loose, relaxed construction. We begin to sense that he was trying consciously to achieve the minimum of narrative direction, as far as possible stripping away the normal elements that constitute a story and permitting it to unfold in an invented and reconstructed space-time. It is as if, in fact, he were searching for the limits of a kind of narrativeness, for the lowest level from which a story can be built.

At the same time, a panoply of disruptive elements throws everything into question: incomprehensible or erratic behaviour on the part of some of the characters, inexplicable reactions often rooted in a kind of whimsical and wacky absurdism. The already loose narrative thread gets even slacker under the onslaught of this apparently pointless craziness. So, more pruning and stretching of the storyline.

But it is also true that certain references to the world of film—to conventional shots, famous scenes, classic characters—reinforce the cinematic or televisual dimension of the works. The artist's most recent series, *Born Rich, Getting Poorer* (2008–2012), bases its approach quite evidently upon the American sitcom. Via a series of often corny gags, whose silliness still makes us laugh (although ironically) and which take place in familiar settings, a story unfolds that is clearly fundamentally autobiographical, for the actors are also the characters: the players play themselves. The story focuses on Milutin as he settles into his new house, on his recently widowed mother's move from Calgary to Montreal, and on Milutin's desire to go back to his origins accompanied by various receptacles containing his father's ashes, which he plans to scatter in a significant place. His father, who appeared in earlier works but had since died, is once again part of the cast thanks to a Groucho Marx-esque disguise assumed by Milutin. On several occasions we see the two together, since the father comes back to haunt the son and bombard him with anecdotes about his life in Yugoslavia. It is there, in the land of the artist's birth, that the fourth episode[2]—*Punked in Serbia*—is set, Milutin having returned with the dual purpose of holding an exhibition and meeting some of the people about whom his father so often spoke.

So this is a work that began in a state of doubt and narrative disruption, which appeared to give little credence to the capacity of fiction to build something real and believable (whether based on true facts or not) but which has morphed gradually into a kind of search for roots undertaken by proxy. Still, the quest is subjected to the twists and turns of a style inspired by the TV sitcom. Gubash's earlier works had employed the shots, techniques, viewpoints, and camera movements that are part of the established cinematic canon, those elements that amount to a grammar of the medium. But here we have the directness of the television genre, which undeniably lends itself well to the grandiloquence and sometimes slightly acerbic whimsy of the memories of Gubash the elder. It also works well for family situations, where Milutin can play the role of the token buffoon whose actions always end in disaster, who is more childish than his own child and little suited to his paternal role but who is supported by a loving, resigned and sympathetic wife, obliged to compensate cheerfully for her spouse's failures and limitations. What we are offered is the picture of a protagonist unable to adequately fill his various roles. He's a bad son, since he has not buried his father. He's a bad husband, since he seems incapable of completing the most trivial domestic repair or installation. But that he means well is beyond doubt: he will try, and try again, in the hope that eventually, some day, he will succeed in dealing appropriately with the situations he faces.

Parallel to this zany incapacity, though, is another handicap of a far more heart-rending kind—that of the father. Although a microbiologist in his home country, he had no hope of achieving a similar status in Canada. So a dual-toned narrative develops, characterized on the one hand by the grotesque battiness of the sitcom and on the other by a pathos that culminates in a scene near Calgary, where Milutin goes to scatter his father's ashes in the forest. As usual he screws up, but not before delivering a touching monologue in which he muses on the meaning of his father's life, stranger—as he was—in a country not his own, professionally under-employed, separated from the places and people that he loved, inventing fables in a bitterly nostalgic and deliberately comic style about happenings in his homeland.

Thus does Milutin force a fusion of narrative approaches generally seen as irreconcilable—the sitcom, with its indeterminate, contrived structure and unsubtle humour, and the quest for roots, recounted in an autobiographical style that offers glimpses of the real impact of a father's death. Against all expectation, the two approaches reinforce and highlight one another, shaping themselves to the extravagance of the Serbian character, always so ready to party, so swift to curse God for the obstacles encountered along life's path.

We are left, nonetheless, with the impression that all fiction is an accident, a chance conjuncture of events whose outcome we seem almost impelled to imagine. Life is unintelligible: all it takes is a move from one place to another for someone who was a microbiologist never to be one again; for someone who was Yugoslavian to lose all his roots in the definitive and chaotic disappearance of his homeland; for this same someone to produce children who are simply Canadian and who must resign themselves to seeking, in an inceptive fiction, what remains of the originating narrative—even if this means inventing it, through the disruption of an impossible reconstruction and its narrative affiliation with the daftness of an absurdist comedy!

[Translated from the French by Judith Terry]

1 This appearance was actually triggered by an earlier experience. The previous year, following an invitation from the Victoria artist-run centre Open Space, he and artist Althea Thauberger had created *Dream Factory*, which consisted essentially of the presentation of an amateur talent show in the gallery space. The event attracted musicians, singers, a stand-up comedian, an actor, a poet and a juggler, all thrilled by the idea of performing before a live audience. The entire "variety show" was filmed. Neither participants nor public were aware, however, that the idea behind the project was to reveal the vulnerability of those who expose themselves to the public eye and the potential embarrassment of facing an audience. This objective obviously influenced the aesthetic approach taken to producing the video. Once they grasped the reason for the "casting call," the participants, clearly feeling they had been taken advantage of, expressed their annoyance. Even though it had not been the artists' intention to exploit or ridicule those who took part, the experience—which proved such a success that there were calls for a repeat—left Milutin with a vague sense of shame. As a result, he decided that in the future no one but himself and informed family and friends would be the voluntary victims of similar artistic explorations.

2 There are altogether six episodes in *Born Rich, Getting Poorer*. The fifth episode provides a context for *Hotel Tito* and includes the work in its entirety.

Video still from / image tirée de **Born Rich, Getting Poorer, Episode 3: Dead Car**, 2009

Les accidents de la fiction

—

Sylvain Campeau

C'est en 2003 que Milutin Gubash apparaît pour la première fois au sein de ses propres œuvres photographiques ou vidéographiques[1]. Sur l'invitation de la Charles H. Scott Gallery qui a lancé vers 1999 une série d'œuvres devant être présentées sur Internet, les *i-projects*, Milutin Gubash suggère son *Re-enacting Tragedies While My Parents Look On* (2003) qui consiste en une série d'images devant loger, en continu, sur le site Internet de la galerie. C'est aussi à cette occasion qu'il entreprend une exploration bien particulière de ce que peut représenter, pour lui, la construction narrative en images et récits. Y aurait-il donc une sorte de lien obligé, pour lui, entre images de soi et fil narratif?

Les images étaient exactement conformes à ce que le titre annonçait. Il s'agissait de mises en scène de tragédies dont les histoires ont été prélevées dans le *Calgary Herald*, journal de la ville où Milutin Gubash a vécu une grande partie de sa vie. Toutes sont le récit de morts violentes et c'est à Milutin qu'incombait la responsabilité de jouer la personne décédée, victime du drame. Il remplissait cette tâche avec conviction, immobile sous le regard atone d'un de ses parents ou encore des deux. Ces reconstitutions, opérées sur le site même de l'événement original, pouvaient apparaître assez énigmatiques pour celui qui n'était pas informé de la démarche respectée par l'artiste. Cependant, les coupures du *Calgary Herald*, reproduites sur le site, levaient le voile sur les circonstances précédant le dénouement tragique reconstitué par les images photographiques.

Mais il y avait un double hic. D'une part, l'ordre d'apparition des coupures et des images ne permettait pas nécessairement de les associer, d'autant plus que l'arrivée sur le site pouvait advenir sur n'importe laquelle des images et des coupures présentées. L'autre problème : toutes n'étaient pas véridiques. Elles pouvaient être soit de grossières exagérations, des faits divers construits à partir d'informations incomplètes ou de conclusions hâtives; soit des inventions de Milutin lui-même, réalisées par collages de mots et de phrases existants recréés à l'aide de Photoshop.

On assiste donc, dans ce premier temps d'une forme d'organisation en récits, à une véritable dyslexie narrative, alors qu'entre images et histoires, le lien est voué au plus parfait hasard, à la plus grande contingence. Rien ne semble devoir créer de rapport obligé entre les unes et les autres. Tout, dès lors, est mensonge, dans cette mise en scène de récits bâclés, aux éléments constitutifs en porte-à-faux.

De cette première série naîtra plus tard *Lots* (2005-2007), une série de bandes vidéo totalisant 70 minutes, au sein desquelles sont reprises les œuvres de *Re-enacting*. En ce nouvel ensemble, fait de chroniques incompréhensibles et approximatives, on retrouve le même personnage, évidemment campé par Milutin lui-même, aux allures d'un Buster Keaton nouveau genre. C'est en fait grâce à cette présence, ajoutée à celle, récurrente, de ses parents et de sa conjointe, qu'une certaine cohérence en vient à se créer. Il est vrai cependant que les mouvements des personnages, les rencontres qui se créent au sein de ces œuvres, les paroles échangées ou même leur seule manière d'aller de concert, ne les mettent que peu en relation. Ils apparaissent en déséquilibre, sans cesse représentés dans des embryons d'historiettes et de scènes qui en disent peu sur eux ou ce qu'ils font là. À une seule occasion, un indice plus clair nous est-il donné. Dans *Picnic*, Milutin surgit des fourrés pour se retrouver dans une clairière en compagnie d'une femme et d'un enfant. Là, enfin, nous livre-t-on en pâture une information importante alors que le personnage féminin s'adresse à l'enfant pour lui dire, en français : « Papa ne sait pas ce qu'il fait! Papa est tout mélangé! ». Jugement que vient confirmer Milutin en se livrant laborieusement, parce que désireux de se montrer à la hauteur de son rôle de père, à toutes sortes de grimaces qui ne sont guère convaincantes.

Regarde-t-on les différentes œuvres l'une à la suite de l'autre que l'on en vient à identifier des régularités qui offrent une sorte de substitut à l'enchaînement narratif conventionnel, une sorte de liant au degré zéro. On est loin du Nouveau Roman et de ses explorations narratives qui pervertissaient et mettaient à mal la

continuité spatio-temporelle du récit, intervertissant les éléments d'une histoire qu'il incombe au lecteur de recomposer dans l'ordre logique des événements. Ici, ce ne sont plus en ces termes de torsion ou de déconstruction qu'il faut penser la construction narrative à laquelle se livre Milutin Gubash, mais bien plutôt en sollicitant celui d'élagage. Il en va en effet comme si l'artiste choisissait de privilégier une construction plutôt lâche, distendue. On en vient à penser qu'il a délibérément tenté d'atteindre un degré minimal de réalisation narrative, comme s'il avait élagué au maximum les éléments constitutifs normaux à l'aide desquels une histoire se déploie dans un temps et un espace inventés et reconstitués. Comme s'il cherchait le seuil d'une sorte de *narrativeness*, d'un quotient à partir duquel une histoire en vient à s'échafauder.

En même temps, des éléments disruptifs viennent tout remettre en question. Tout y passe : comportements incompréhensibles sinon erratiques de certains personnages, péripéties inattendues, réactions inexplicables, souvent fondées sur une certaine fantaisie absurde et déjantée. Le lâche fil narratif se distend encore plus sous les coups de cette loufoquerie apparemment sans fondement. Élagage, donc, et distension créés dans le fil narratif.

Il est vrai, toutefois, que certaines références au cinéma connu, à des plans conventionnels, à des scènes notoires, à des personnages caractéristiques, viennent renforcer l'aspect cinématographique ou télévisuel. *Born Rich, Getting Poorer* (2008–2012), dernière série en date de l'artiste, dont existent à ce jour six épisodes, puise bel et bien sa manière d'être dans ce que les Américains appellent la *situation comedy* ou sitcom. À travers des gags assez éculés parfois, dont la bêtise fait encore rire, quoiqu'au second degré, en des situations aisément reconnaissables, une histoire se développe, dont les aspects autobiographiques sont évidents. Ici, en effet, il y a identité entre comédiens et personnages. Chacun des acteurs joue sa propre personne. Le récit tourne autour de l'installation de Milutin dans sa nouvelle maison, du déménagement de sa mère, récemment veuve, de Calgary à Montréal et du désir de Milutin de retourner à ses sources et origines, accompagné de divers récipients contenant les cendres de son père, qu'il veut répandre en quelque lieu

significatif. Déjà présent dans des œuvres antérieures mais depuis décédé, le père lui-même fait retour grâce un déguisement à la Groucho Marx revêtu par Milutin. Et il arrive qu'on les voit tous deux de concert, puisque le père revient hanter le fils et l'accabler d'anecdotes du temps de sa vie en Yougoslavie où, dans le 4e épisode[2] intitulé *Punked in Serbia*, Milutin retournera, à la fois pour présenter une exposition et pour rencontrer ceux-là mêmes dont son père a tant parlé.

Voilà une œuvre commencée dans le doute et la disruption narrative, qui semblait accorder peu de crédit à ce que toute fiction peut construire de réel et de vraisemblable, fut-elle celle de faits véridiques, qui se tourne peu à peu vers une sorte de quête, par personnage interposé, des origines. Cette quête se fait toutefois à travers les méandres d'un style emprunté au genre télévisuel de la sitcom. Jusque-là, les œuvres de Gubash avaient fait référence à des plans, des styles, des angles de vue et des mouvements de caméra connus, issus des réflexes canoniques du cinéma, tel qu'il en est venu à se constituer une sorte de grammaire. Nous en sommes maintenant dans la sollicitation directe d'un genre télévisuel; il est vrai que ce genre sert bien la grandiloquence et la fantaisie un rien acerbe, parfois, des souvenirs de Gubash père. Il sied bien aussi à une réunion familiale où Milutin peut jouer le rôle du maladroit candide de service, aux actions résultant immanquablement en catastrophes, plus enfant que son propre enfant et peu en mesure de remplir son rôle de père, flanqué d'une épouse aimante, résignée et compatissante devant allègrement compenser les manques et limites de son conjoint. Il y a là le portrait d'une inadéquation du personnage principal à ses multiples rôles. Il est un mauvais fils, car il n'a pas enterré son père. Il est mauvais époux, puisque incapable de la plus petite réparation ou installation domestique. Mais sa bonne volonté est irréprochable. Il recommencera et recommencera, jusqu'à ce qu'il puisse, un jour, enfin réagir de façon adéquate aux situations.

En face de cette incapacité loufoque, il en est une autre passablement plus déchirante. C'est celle du père. Microbiologiste dans son pays, il ne pourra jamais espérer atteindre un tel statut au Canada. D'où une construction narrative à deux tons : l'une s'en remettant au grotesque et au loufoque empruntés à la sitcom,

l'autre plus pathétique qui culmine dans une scène où Milutin, à Calgary, va répandre les cendres de son père en forêt. Encore une fois, il va cafouiller. Mais ce ne sera qu'après avoir livré un court monologue poignant où il s'interroge sur le sens de la vie de son père, étranger dans un pays qui n'est pas le sien, professionnellement sous-employé, loin des siens, des lieux et des gens qui lui sont chers, faisant fables, dans une nostalgie un rien amère et volontairement loufoque, des aventures advenues dans son pays.

Milutin force ainsi la mise en commun de régimes narratifs considérés comme inconciliables : d'une part, la sitcom avec ses constructions lâches et forcées d'une cocasserie un peu trop soulignée; d'autre part, la quête des origines, dans un style autobiographique évoquant le réel impact de la disparition du père. Ces régimes, contre toute attente, se renforcent l'un l'autre, se mettent en relief, épousent la grandiloquence serbe, toujours prête à fêter puis à maudire Dieu des avanies éprouvées dans le cours d'une vie.

Nous reste cependant l'impression que toute fiction est un accident, une rencontre fortuite d'événements dont on veut faire une suite, par force, dirait-on. La vie est incohérence car il suffit d'un déplacement d'un lieu à l'autre pour que celui qui est microbiologiste ne le soit plus jamais; que celui qui est yougoslave perde toutes racines dans la disparition effective et chaotique de son lieu d'origine, et qu'il engendre des enfants qui ne soient plus que canadiens et qui doivent se résigner à chercher, dans une fiction inchoative, ce qu'il en est du récit originel. Quitte à se l'inventer, dans la disruption d'une impossible reconstitution, et de son copinage narratif avec le saugrenu d'une comédie de l'absurde!

1 En fait, cette apparition est motivée par une expérience passée. L'année précédente, Milutin Gubash avait répondu à l'intimé d'une proposition de la galerie Open Space de Victoria. Il avait ainsi créé, avec la collaboration de l'artiste Althea Thauberger, *Dream Factory*, dont l'essentiel consistait en la création d'une soirée d'amateurs dans l'espace même de la galerie. À celle-ci s'étaient présentés des musiciens, des chanteurs, un comédien, un acteur, un poète et un jongleur, tous alléchés par l'idée d'offrir une performance devant public. Le tout était filmé. L'idée derrière cette proposition, dont public et participants n'étaient pas informés, était de montrer la vulnérabilité de celui qui s'offre au regard d'un public et de son embarras potentiel devant un auditoire. Cet objectif a évidemment influé sur l'orientation esthétique dans la production de la bande vidéo. Les participants à l'événement, quand ils comprirent la raison d'être de cette invitation, eurent l'impression d'avoir été leurrés et manifestèrent leur frustration. Même si l'intention de Milutin Gubash et d'Althea Thauberger n'était pas d'abuser qui que ce soit ni de se moquer des participants, Milutin garda de l'expérience, qui eut un tel succès qu'on lui demanda de la répéter, un souvenir vaguement honteux. Ce fut là ce qui le poussa à faire de sa propre personne des membres de sa famille et d'amis informés, les seules victimes, consentantes, de ces explorations esthétiques.

2 *Hotel Tito* est à la fois une partie de l'épisode 5 de *Born Rich, Getting Poorer* et une œuvre en soi. *Born Rich, Getting Poorer* comporte en tout 6 épisodes.

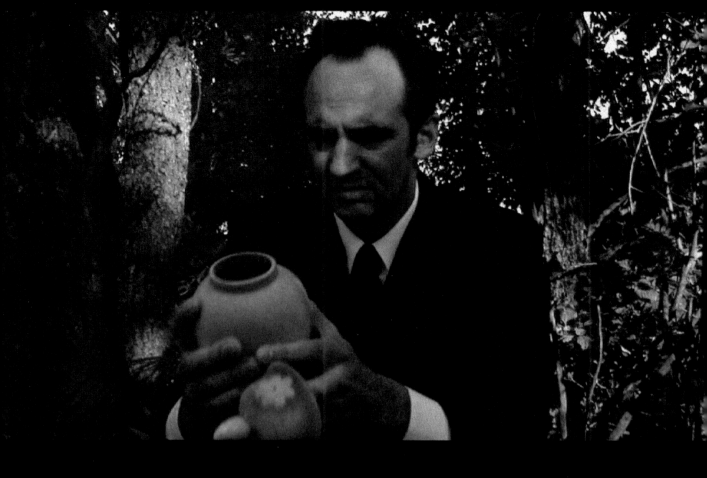

Video still from / image tirée de ***Born Rich, Getting Poorer, Episode 3: Dead Car***, 2009

Re-enacting Tragedies While My Parents Look On, 2003
Online photographic project / Projet photographique en ligne

Milutin Gubash: A Story in Four Parts

—

Shirley Madill

In his artwork, Milutin Gubash creates multiple contexts within which to engage in a series of mini-narratives that constitutes a familial story that grows over time. The semi-autobiographical nature of his work has universal implications as he grapples with issues of personal identity and societal constructs. By introducing his own unique persona through performative gestures in video or photographic scenes or acting as "film director" in others, Gubash heightens his personal psychological inquiry as well as that of his family collaborators. Individual, yet nonetheless interrelated, these elements combine into an ever-evolving *œuvre* that defies simple categorization. Investigation of personal history and social and political contexts surrounding cultural identity is central to Gubash's blurring of the real and fantastic, fact and fiction, past and present.

This essay focuses on four projects: *Which Way to the Bastille?* (2007), *Mirjana* (2010), *These Paintings* (2010), and *Hotel Tito* (2010). The book, performance, and video *Which Way to the Bastille?* recounts and re-enacts the story of his father's life in, and escape from, Communist Yugoslavia. *Mirjana* is a video that follows a conversation between Gubash's mother and aunt in response to questions he poses concerning their memories of artistic repression in Yugoslavia. *These Paintings* explores the viability of abstraction and the life of an artist under Communism through a series of "fake" paintings. The video *Hotel Tito* employs historical, political, and personal elements in a pseudo-documentary that adopts a comedic, *film noir* style.

An immigrant at a very young age, Gubash has formed a relationship with his native land through his parents' stories of their life in Serbia. He imparts the feel and character of these personal narratives through the anecdotes that filter through his work to uncover truths or fictions related to the family's history and the political background in the former country of Yugoslavia during a tumultuous time. Within the experience lies a multiplicity of histories compiled with questions of memory at work. By drawing from his family and their immigration experience, Gubash explores how opposing dynamics function in human behaviour.

A shared experience by many newcomers to Canada (or any other country for that matter) is a continuous yet unfulfilled need to feel at home in the host country. What results is a state of in-between-ness that never really goes away. Gubash has described it as being akin to a group of amateurs attempting yet failing to inhabit a culture fully.[1] Mastering a new language is only part of the challenge of assimilation into a new culture. The struggle with one's cultural identity combined with a sincere longing for the comfort of the homeland, no matter the hardships left behind, compounds this existence. Gubash acutely reveals this permanent state of limbo, of being neither here nor there, of being the observer and the observed. Through emotional gestures, expressions, and broken language, Gubash extracts the complexities of his parents' experience as immigrants from a politically troubled country. Several questions are raised in his art, such as how does language form experience? How, when a shared language becomes difficult in a new social context, might it also create a space for a complex picture of conflict and personal narrative?

Which Way to the Bastille? is a published book with image and text as well as a video. In the book, Gubash acts as the ghost writer of his father's story. He attempts to write like his father speaks, in his father's voice, complete with his Serbian accent. The text deliberately confuses the identities of father and son as Gubash recounts the story of his family's departure from Yugoslavia during the Communist era. In the project, his father sits in a dark car repeating a monologue that Gubash and his sister heard many times while growing up. Gubash's father tells of his consistent and adamant belief of existence beyond the limits of the universe, and his strong conviction that the French Revolution's failure to live up to its ideal was the central cause for the failure of Socialism. Instead of fighting for liberty and brotherhood, the revolutionaries embraced a thirst

for wealth and power. Gubash's father visited Paris as a young man, searching for the historical site of the Bastille, only to be led in a futile chase for a non-existent landmark, reinforcing the failure of his idealistic mission. As director of the video, Gubash is relentless, almost unsympathetic as he challenges his father through a series of demanding questions. His father, as he struggles through his English, tries to respond while Gubash's mother silently listens in the background. As viewers we become uncomfortable with the situation and the discomfort amplifies as the scene itself reflects a similar oppressiveness as that experienced under the regime they were under in Yugoslavia.

Which Way to the Bastille? is seeded in an earlier series by Gubash that provided the germ of his autofictions. Influenced by documentary photography, Gubash produced a web-project titled *Re-enacting Tragedies While My Parents Look On* (2003) consisting of re-enactments based on stories in the press that turned out to be false. Decked out in a dark suit, white shirt, and tie, Gubash's persona is comedic and self-effacing. It is his first attempt to perform what he calls "Serbian identity" without isolating it, rather representing something outside his experience to those around him. In *Which Way to the Bastille?* the outside experience is amplified as he attempts to extract this identity from his father through a forced re-telling. Like *Re-enacting Tragedies* and other works, *Which Way to the Bastille?* is live theatre in which family members become amateur actors attempting to perform non-fiction.

In an interview connected with a related performance work at Rodman Hall Art Centre / Brock University, Gubash admits that "there is something amusing and sad about being Serbian."[2] It is seen and felt in the highly theatrical, and often bizarre, Serbian religious and cultural processions. It is also evident in the work of Balkan artist Marina Abramović who, like Gubash, uses performance as a means to relay the melancholic nature of the struggle for cultural identity.

In the video *Mirjana,* this time produced in collaboration with Gubash's mother and aunt, Gubash continues the interrogative approach of *Which Way to the Bastille?* The video consists of a Skype conversation between his mother Katarina Gubash and her sister Mirjana who lives in Serbia. Gubash's mother reluctantly attempts to translate questions from her son directed to his aunt about life during the Communist dictatorship with specific references to the repression of artists in the mid-twentieth century in Yugoslavia. We not only witness his mother's difficulty in switching from English to Serbian while trying to retain the information from her sister but also her nervous reluctance to enter such a sensitive topic. She defiantly censors components of her son's questions. In this respect, and through the broken telephone quality of Skype itself, she controls the conversation by repressing facts and becomes the signifier of the repressor and repressed. There is a moment where his mother's attempts to control the situation fail and she makes an error in conversation that she does not want to include. Despite her plea to her son not to include it in the final edit of the video, he disregards the request. Gubash successfully brings out family eruptions through these two works, *Which Way to the Bastille?* and *Mirjana,* by accentuating these moments of failure as a means to revealing truth.

Before proceeding to the last two projects, *These Paintings* and *Hotel Tito,* it is important to grasp, even briefly, the nature of the political fabric of Communist Yugoslavia. Marshal Josip Broz Tito, president of Yugoslavia from 1953 until his death in 1980, was almost universally hailed as the last great World War II leader, the first Communist to successfully challenge Stalin, and the founder of National Communism. He was praised as the creator of modern Yugoslavia, the leader whose wisdom and statesmanship had united Yugoslavia's historically antagonistic national groups in a stable federation. In a first attempt to establish a South Slavic confederation, Yugoslavia formed in 1918 in the aftermath of World War I but did not survive the outbreak of World War II; although a second attempt, the Socialist Federal Republic of Yugoslavia, formed in 1943, was more stable. This was due in large part to Marshal Tito's leadership role. The Communist Party came to power in Yugoslavia at the end of World War II after its Partisan army fought not only German, Italian, and other occupiers, but also rival Yugoslavs. Post-1945, the second incarnation of Yugoslavia was often dubbed "Tito's Yugoslavia" due to his emblematic role as figurehead of the federation. Yugoslavia collapsed after Tito's death, and it was believed it was his genius that had kept it together. As Communist regimes fell

across Central and Eastern Europe at the close of the 1980s and early 1990s, no country saw more violence and blood-letting than Yugoslavia.

Following the establishment of Tito's Communist Yugoslavia, the diverse cultural developments previously established by the various republics fell to a common political and social context. Distinct artistic traditions were gradually replaced by a modernist abstract visual language. Socialist Realism was gradually abandoned amid fierce dissension, attacks, and criticism. The change had long-lasting consequences for the development of the visual arts and was the result of the conflict between Stalin and Tito in 1948 and efforts of the Yugoslavian Party and state leaders to find new economical, political, and social forms which would ensure survival of the state (and leaders) by opening toward the West but not endangering principles of Socialist social order and the leading role of the Communist Party and Tito himself.[3]

The body of work titled *These Paintings* is a set of "fake" abstract paintings produced by Gubash that are all imagined to be portraits of Tito. The images are created from Gubash's interpretation of the recollections of his parents, aunt, and family friends about the work of a local Serbian painter named Slobodan "Boki" Radanovič. The titles of the paintings are direct reflections of these narratives, for example: *Tito (1), After Slobodan "Boki" Radanovič from the late 1950s (based on the recollection of my mother, who remembered a painting that looked kind of like "the Yugoslavian flag coming together...")*. The "paintings" in *These Paintings,* each created in the colours of the Yugoslavian flag, and all titled *Tito*, are photographic illusions of paintings created entirely in Photoshop.

It is often said that modernism was born from catastrophe and from war in particular. Unlike in the Soviet Union, where abstraction was illegal, in post-war Yugoslavia in the 1950s and 1960s, it was simply not a state-recognized form as the dominant form was Socialist Realism. In some sense, Boki's story follows that of the innumerable uncelebrated artists that exist in the annals of art history; obscure, unidentified, lost artists as a result of war. While Boki worked hard and tried to exhibit through the "golden" years of Socialism, his works were removed from sight by authorities and destroyed forty years ago. Gubash (reincarnate perhaps) (re)animates the clues in order to question

the nature and value of individual artistic expression, collective interpretation, and the influence of political ideology in the realm of art. Serbian modernists developed a new and almost compulsory aesthetic, an indicator of Serbian and Balkan Communism, an art that was content-less and universally and aggressively flung open. Abstraction officially comprised the Venice Biennale as a whole in 1954, marking the triumph of post-war abstraction. By the time that Tito made his speeches against abstract art, the modernist models had already conquered Serbia's cultural landscape. The rhetoric of purity and art's autonomy were to prevail yet art made in Serbia had trouble establishing links with concrete reality.

Employing a carefully choreographed visual language, the video work titled *Hotel Tito* is a *tour de force* that demands attention as a complex understanding of the human condition. In this story about "a wretched honeymoon, a donkey and a bunch of communists,"[4] Gubash continues his quest related to his Yugoslavian culture of origin, only this time, the players in the film are not family but friends and colleagues who play the roles of his mother and father. Created as a homemade version of what he imagines an Eastern bloc sitcom from the 1960s may have looked and sounded like, *Hotel Tito* has been dubbed into French by another group of people from the art milieu in Quebec City, who animate and interpret the amateur theatre presented in the video. Through a satire of a life the artist never knew, he attempts to follow his family history, from their departure from Serbia to their arrival in Canada.

Hotel Tito is part artifice and part truth. The film alternates between scenes set in a small bed and breakfast in the city of Split, Croatia, in the 1960s and scenes of a car outside the Hôtel-Dieu de Montréal in the present time. The narrative begins as an interpretation of his parents' honeymoon under the Communist Yugoslavian regime. Based on the story his mother relays about the "real reason" they left Serbia, this time we are not immersed in history but rather personal strife. Instead of reconstructing the honeymoon scene for the benefit of his mother, Gubash creates a dark comedy of this disastrous time, complete with a horrible hotel, his parents' interrogation by a group of drunken soldiers, food poisoning, a bathroom in the form of an outhouse that

must be navigated in complete darkness at night, and a donkey barricade. This kind of story screams fiction and yet the heart of it is true. *Hotel Tito* is pop culture in a rarefied form—a Monty Python-esque Balkan time capsule.

The video is filmed in black and white. The camera angles are relatively low. At times the sequences are disruptive. Combined, these techniques contribute to emphasizing tension, psychological uneasiness, and disorientation. The film brings to mind the 1981 movie *Montenegro* by Makavejev, a zany dark comedy about a bored housewife who finds excitement with a band of gypsies from Yugoslavia. *Hotel Tito* possesses a similar kind of edginess. From the beginning we are introduced to the political climate visually through symbols and textures. For example, signs of the Communist regime are evident in the soldiers' military garb, a photograph of Tito, and the flag and star behind the desk clerk's head. Cultural characteristics are also shown in the contrasting patterns of the babushka on the clerk's head and her flowered shawl. The comedic element is highlighted by Gubash's insertion of himself wearing his black and white suit covered with a donkey costume.

The collection of bizarre and menacing events that finally persuaded his parents to abandon Socialism in early 1960s Yugoslavia become evident: the primitive living conditions, an irrational economy, and an abusive and violent military state all converge at a personal scale.

Gubash's success lies in his ability to address the contemporary immigration experience through a compelling blend of humour and earnest investigation. In doing so, he allows multiple perspectives about these encounters to unfold simultaneously, opening up a range of political, psychological, and poetic manifestations. He is concerned with the portrayal of everyday life, our ability to create our own identity through social interaction, and the construction of our own narratives.

Central and Eastern European cultural consciousness is often marked by a frustration that accompanies the never-ending search for identities. This applies to individuals, families, and entire nations, mainly because there has been no opportunity in their history to develop an unequivocal and natural identity based on a coherent social, political, and ethnically legitimate system of values. In the process, a disproportionate significance has been relegated to the creation of absolute truths, and myth-making has prevailed over the formation of stable identities. Hence, intellectuals, artists, and authors in this area tend to be attributed with extraordinary political and moral importance. This is why works of art become the subject of heated debate as moral or political statements. The relationship between personal biography and social interaction in Gubash's humorous yet satirical work is particularly pronounced in this respect. He visualizes the intimate relationship between personal history and systems of public communication, putting social ideological prejudices, traditional clichés, and individual and political mythologies to the litmus test of actual experience. Gubash was born and raised with memories of life in the former country of Yugoslavia; they may not be his, however it is the individual perceptions that interest him first, the ability to understand how one lives with and is implicated in that history.

1 Excerpt from a Skype interview between Milutin Gubash and Dr. Catherine Parayre, Associate Professor, Director of French Studies, Department of Modern Languages, Literatures, and Cultures, Faculty of Humanities, and Maya Srndic, Research Assistant, Master of Arts, Philosophy (Comparative Philosophy), Studies in Comparative Literatures and Arts, Brock University.

2 Ibid.

3 For more background please refer to James Ridgeway and Jasminka Udovički, eds., *Burn This House: The Making and Unmaking of Yugoslavia* (Durham, NC: Duke University Press, 2000).

4 Text taken from a poster advertising the video work.

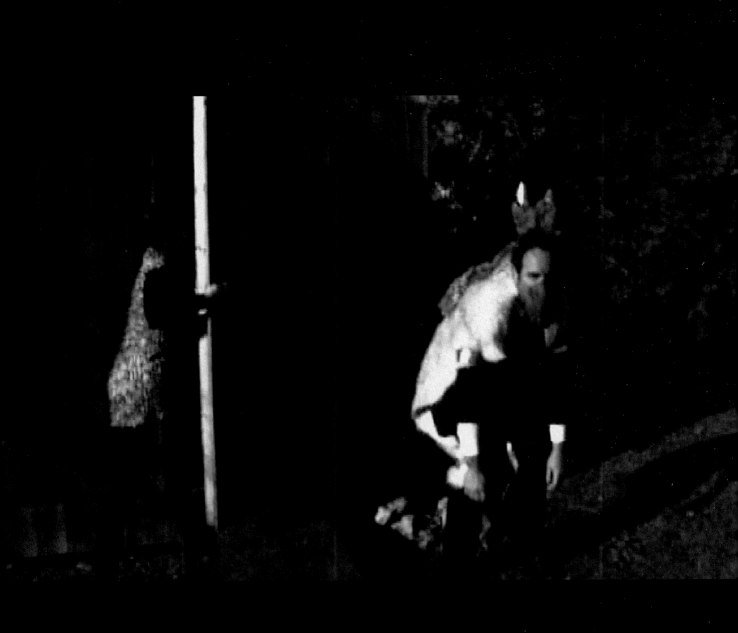

Video still from / image tirée de **Hotel Tito**, 2010

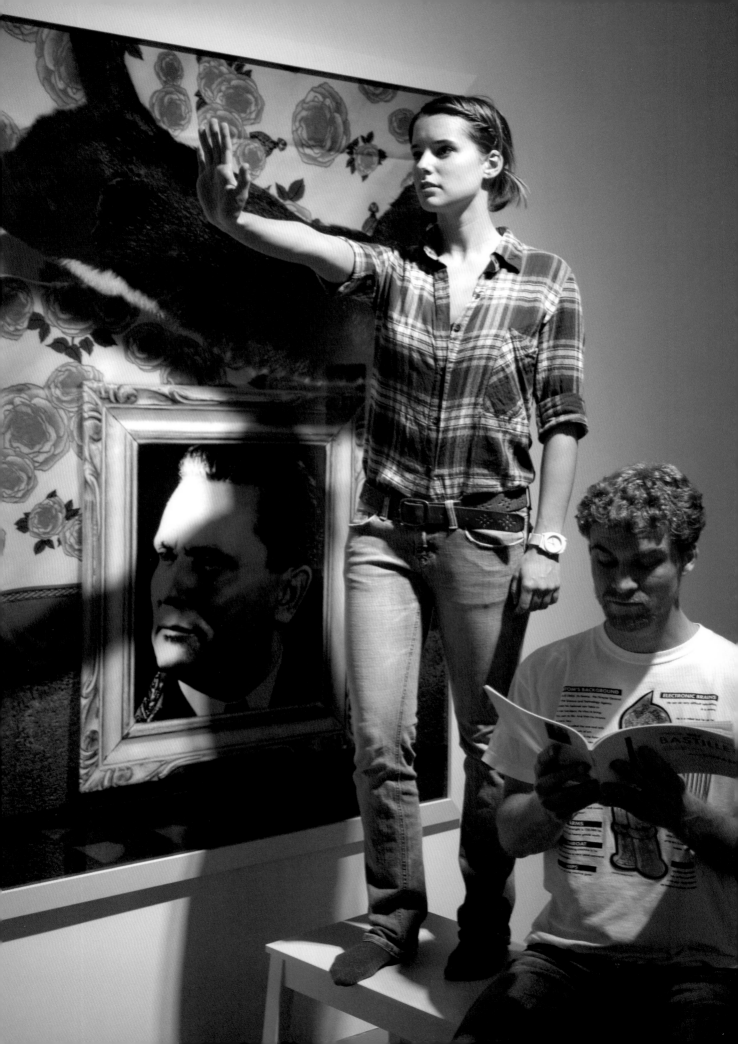

Milutin Gubash : Une histoire en quatre temps

—

Shirley Madill

Dans ses œuvres, Milutin Gubash crée des contextes multiples où se déroule une suite de mini-récits qui, ensemble, constituent une histoire familiale se déployant dans le temps. Par les questions d'identité personnelle et de constructions sociétales auxquelles il s'attaque, le contenu à demi autobiographique de ses œuvres comporte des implications universelles. En faisant intervenir son propre et unique personnage dans des scènes vidéographiques et photographiques par le biais de gestes performatifs, ou en jouant le rôle du « cinéaste » dans d'autres, Gubash accentue son enquête psychologique personnelle de même que celle des collaborateurs issus de sa famille. Individuels mais néanmoins reliés, ces éléments se combinent dans une œuvre constamment en mouvement qui défie toute catégorisation. L'examen de son histoire personnelle ainsi que des contextes sociaux et politiques entourant l'identité culturelle est au cœur du brouillement qu'il opère entre réel et fantastique, fait et fiction, passé et présent.

Cet essai s'intéresse à quatre projets : *Which Way to the Bastille?* (2007), *Mirjana* (2010), *These Paintings* (2010) et *Hotel Tito* (2010). Le livre, la performance et la vidéo intitulés *Which Way to the Bastille?* racontent et reconstituent l'histoire de la vie de son père en Yougoslavie communiste puis son évasion. La vidéo *Mirjana* suit une conversation entre la mère et la tante de Gubash en réponse aux questions de ce dernier sur leurs souvenirs de la répression artistique en Yougoslavie. La série de « faux » tableaux intitulée *These Paintings* explore la viabilité de l'abstraction et la vie d'un artiste sous le régime communisme. La vidéo *Hotel Tito* a recours à des éléments historiques, politiques et personnels dans un pseudo-documentaire qui adopte un style comique de film noir.

Ayant immigré à un très jeune âge, Gubash a formé sa relation avec son pays natal à travers les histoires que racontaient ses parents sur leur vie en Serbie. Il transmet le climat et le caractère de ces récits personnels dans des anecdotes qui émergent des œuvres pour révéler des vérités ou des fictions liées à l'histoire de sa famille et au cadre politique de l'ex-Yougoslavie en période trouble. Dans cette expérience réside une multiplicité de récits construits et mis à mal par des questions de mémoire. En puisant dans l'expérience de sa famille et de son immigration, Gubash explore la manière dont le comportement humain est animé par des dynamiques contraires.

Une expérience commune à plusieurs nouveaux venus au Canada (comme dans tout autre pays, d'ailleurs) est celle d'un besoin constant mais inassouvi de se sentir chez soi dans le pays hôte. Il en résulte un entre-deux dont on ne se départit vraiment jamais. Gubash l'a décrit comme étant semblable à des amateurs qui tentent d'habiter complètement une culture, mais qui échouent[1]. La maîtrise d'une nouvelle langue n'est qu'un des éléments faisant partie du défi d'assimilation à une nouvelle culture. Cette existence se compose du combat avec sa propre identité culturelle et d'une sincère nostalgie de l'ancien confort de la patrie, peu importent les épreuves laissées derrière soi. Gubash expose avec perspicacité cet état de limbes permanent, d'être ni ici ni là, d'être observateur et observé. Usant de gestes et d'expressions chargés d'émotion de même que d'une langue baragouinée, Gubash extrait les complexités de l'expérience de ses parents en tant qu'immigrants venus d'un pays plongé dans un marasme politique. Plusieurs questions sont soulevées par son travail. Comment la langue forme-t-elle l'expérience? Comment une langue commune, lorsqu'elle devient malaisée dans un nouveau contexte social, peut-elle par ailleurs créer un cadre où peuvent prendre forme des conflits et des récits personnels complexes?

Which Way to the Bastille? est un livre avec images et texte, de même qu'une vidéo. Dans l'ouvrage publié, Gubash devient l'écrivain « fantôme » de l'histoire de

Performance documentation of / documentation de la performance de ***Which Way to the Bastille?***
Rodman Hall Art Centre / Brock University, 2011

son père. Il essaie d'écrire comme son père parle, avec sa voix, voire avec son accent serbe. Le texte confond délibérément les identités du père et du fils, dans ce récit du départ de la famille Gubash de la Yougoslavie durant l'ère communiste. Dans le projet, le père est assis dans le noir, à bord d'une auto, et il répète un monologue que Gubash et sa sœur ont entendu à maintes reprises quand ils grandissaient. Le père parle de sa foi constante et indéfectible en une existence hors des limites de l'univers et de sa profonde conviction que l'incapacité de la Révolution française à respecter son idéal a été la cause principale de l'échec du socialisme. Plutôt que de se battre pour la liberté et la fraternité, les révolutionnaires ont épousé la cause de la richesse et du pouvoir. Quand il était jeune, le père de Gubash s'est rendu à Paris à la recherche du site historique de la Bastille, cependant, il s'est trouvé entraîné dans une quête futile pour une célèbre forteresse inexistante, ce qui a confirmé l'échec de sa mission idéaliste. En tant que réalisateur de la vidéo, Gubash est implacable, presque antipathique, dans sa manière de défier son père avec une série de questions exigeantes. Celui-ci, qui baragouine l'anglais, essaie de répondre pendant que la mère de Gubash, en arrière, écoute dans en silence. En tant que spectateurs, nous sommes inconfortables devant cette situation et le malaise ne va que croissant puisque la scène elle-même évoque une oppression similaire à celle qui sévissait sous le régime de l'ex-Yougoslavie.

Which Way to the Bastille? est issue d'une série antérieure de Gubash qui lui a fourni la semence de ses autofictions. Influencé par la photographie documentaire, Gubash a réalisé un projet sur le Web intitulé *Re-enacting Tragedies While My Parents Look On* (2003) qui consiste en des reconstitutions faites à partir d'histoires publiées dans des journaux et qui, finalement, n'étaient pas vraies. Arborant un complet foncé, une chemise blanche et une cravate, le personnage de Gubash est comique et effacé. C'est sa première tentative d'incarner ce qu'il appelle « l'identité serbe » sans l'isoler, en représentant quelque chose qui est à l'extérieur de l'expérience qu'il a de son entourage immédiat. Dans *Which Way to the Bastille?*, l'extérieur se trouve amplifié quand il essaie d'extraire cette identité de son père en le forçant à raconter encore une fois son histoire. Comme *Re-enacting Tragedies*

et d'autres œuvres, *Which Way to the Bastille?* est une pièce de théâtre en direct dans laquelle les membres d'une famille deviennent des amateurs cherchant à jouer de la non-fiction.

Dans un entretien lié à une performance au Rodman Hall Art Centre/Brock University, Gubash avoue qu'« il y a quelque chose d'amusant et de triste dans le fait d'être serbe[2] ». On le voit et on le sent dans les processions religieuses et culturelles, hautement théâtrales et souvent bizarres, qui ont cours en Serbie. On le constate également dans le travail de l'artiste balkanique Marina Abramović qui, comme Gubash, a recours à la performance comme moyen de transmettre la nature mélancolique du combat pour l'identité culturelle.

Dans la vidéo *Mirjana*, cette fois-ci réalisée en collaboration avec la mère et la tante de Gubash, ce dernier poursuit la méthode interrogative employée dans *Which Way to the Bastille?* La vidéo capte une conversation par Skype entre sa mère, Katarina Gubash, et la sœur de celle-ci, Mirjana, qui vit en Serbie. À contrecœur, la mère de Gubash essaie de traduire les questions de son fils à l'intention de sa tante concernant la vie durant la dictature communiste, plus spécifiquement la répression des artistes au milieu du 20e siècle en Yougoslavie. Nous sommes témoins non seulement de la difficulté qu'éprouve sa mère de passer de l'anglais au serbe tout en essayant de cacher certains renseignements à sa sœur, mais aussi de sa répugnance et de sa nervosité à parler d'un sujet aussi délicat. Dans une attitude de défi, elle censure certains éléments dans les questions de son fils. À cet égard, et en raison de la mauvaise qualité de la communication Skype en soi, elle contrôle la conversation en retenant des faits et elle devient le signifiant de l'oppresseur et de l'opprimé. À un moment, les tentatives de contrôle de sa mère échouent et elle fait une erreur dans la conversation qu'elle ne veut pas voir incluse dans l'œuvre. Elle supplie son fils de ne pas inclure ce segment dans le montage final de la vidéo, mais il ignore sa demande. Dans ces deux œuvres, *Which Way to the Bastille?* et *Mirjana*, Gubash réussit à faire ressortir des confrontations familiales en accentuant le moment d'échec comme moyen de révéler la vérité.

Avant d'aborder les deux derniers projets, *These Paintings* et *Hotel Tito*, il est important de comprendre,

ne serait-ce que brièvement, la nature du tissu politique de la Yougoslavie communiste. Le maréchal Josip Broz Tito, président de la Yougoslavie de 1953 à 1980, a été presque universellement salué comme étant le dernier grand leader de la Seconde Guerre mondiale, le premier communiste à défier avec succès Staline et le fondateur du communisme national. On a fait son éloge à titre de créateur de la Yougoslavie moderne, un grand chef d'État dont la sagesse a rassemblé, dans une fédération stable, des groupes nationaux historiquement antagonistes. Dans une première tentative d'établir une confédération slave du Sud, la Yougoslavie est formée en 1918 dans la foulée de la Première Guerre mondiale, mais elle ne survit pas à la déclaration de la Seconde Guerre mondiale; une deuxième tentative, la République fédérale socialiste de la Yougoslavie, formée en 1943, est plus stable. Cela est dû en grande partie au leadership du maréchal Tito. Le parti communiste prend le pouvoir en Yougoslavie à la fin de la Seconde Guerre mondiale, après que l'armée partisane ait combattu non seulement Allemands, Italiens et autres occupants, mais aussi des Yougoslaves rivaux. Après 1945, la deuxième incarnation de la Yougoslavie a souvent été appelée « la Yougoslavie de Tito » en raison du rôle emblématique de celui-ci comme figure de proue de la fédération. La Yougoslavie s'est effondrée après la mort de Tito et l'on a estimé que c'est son génie qui en avait maintenu la cohésion. Alors que les régimes communistes tombaient l'un après l'autre en Europe centrale et orientale à la fin des années 1980 et au début des années 1990, aucun pays ne connut autant de violence et de déversement de sang que la Yougoslavie.

Après l'établissement de la Yougoslavie communiste de Tito, les différents développements culturels qui avaient été instaurés par les diverses républiques se retrouvent dans un contexte politique et social commun. Les traditions artistiques distinctes sont graduellement remplacées par un langage visuel abstrait et moderniste. Le réalisme socialiste est peu à peu abandonné, non sans dissensions, attaques et critiques féroces. Ce changement a des répercussions à long terme sur le développement des arts visuels. Il avait résulté du conflit entre Staline et Tito en 1948, ainsi que des efforts du parti yougoslave et des chefs d'État pour trouver de nouvelles formes économiques, politiques et sociales qui assureraient la survie de l'État (et des chefs) en

s'ouvrant à l'Ouest, mais sans mettre en péril les principes de l'ordre social socialiste et le rôle de premier plan du Parti communiste et de Tito lui-même[3].

Le corpus intitulé *These Paintings* est un ensemble de « faux » tableaux abstraits réalisés par Gubash, qui les a conçus comme des portraits de Tito. Les images sont nées de l'interprétation qu'il fait des souvenirs de ses parents, de sa tante et des amis de la famille concernant le travail d'un peintre serbe local du nom de Slobodan « Boki » Radanovič. Les titres des tableaux renvoient directement à ces récits, par exemple : *Tito (1), After Slobodan "Boki" Radanovič from the late 1950s (based on the recollection of my mother, who remembered a painting that looked kind of like "the Yugoslavian flag coming together...")* [Tito (1), d'après Slobodan « Boki » Radanovič à la fin des années 1950 (œuvre inspirée du souvenir de ma mère qui se rappelle une peinture qui ressemblait au «drapeau Yougoslave en devenir...»]. Les « tableaux » de *These Paintings*, tous créés dans les couleurs du drapeau yougoslave et tous intitulés *Tito*, sont des illusions photographiques de tableaux puisqu'ils ont été entièrement réalisés avec Photoshop.

On dit souvent que le modernisme est né de la catastrophe et, en particulier, de la guerre. Contrairement à l'Union soviétique, où l'abstraction était illégale, dans la Yougoslavie de l'après-guerre des années 1950 et 1960, elle n'était tout simplement pas une forme reconnue par l'État, puisque celle qui dominait était le réalisme socialiste. D'une certaine manière, l'histoire de Boki suit celle d'innombrables artistes méconnus qui sont dans les annales de l'histoire de l'art : des artistes obscurs, anonymes et perdus en conséquence de la guerre. Bien que Boki ait trimé dur et tenté de montrer son travail durant les années « d'or » du socialisme, ses œuvres furent soustraites à la vue par les autorités puis détruites il y a quarante ans. Gubash (en réincarnation, peut-être) (ré)anime les indices afin de questionner la nature et la valeur de l'expression artistique individuelle, de l'interprétation collective et de l'influence de l'idéologie politique dans le domaine de l'art. Les modernistes serbes ont élaboré une esthétique nouvelle et presque coercitive, une enseigne du communisme serbe et balkanique, un art dépourvu de contenu, universellement et agressivement ouvert. L'abstraction a officiellement représenté la Biennale de Venise dans son ensemble en 1954, signalant ainsi le triomphe de l'abstraction après la guerre.

Au moment où Tito a commencé à faire ses discours contre l'art abstrait, les modèles modernistes avaient déjà conquis le paysage culturel de la Serbie. La rhétorique de la pureté et de l'autonomie de l'art allait l'emporter, mais l'art réalisé en Serbie eut de la difficulté à établir des liens avec la réalité concrète.

Employant un langage visuel soigneusement chorégraphié, la vidéo intitulée *Hotel Tito* est un tour de force qui exige notre attention puisque s'y articule une compréhension complexe de la condition humaine. Dans cette histoire sur « une misérable lune de miel, un âne et une bande de communistes[4] », Gubash poursuit sa quête sur sa culture yougoslave d'origine; toutefois, cette fois-ci, les acteurs dans le film ne sont pas sa famille, mais des amis et des collègues qui interprètent les rôles de sa mère et de son père. Gubash réalise ici en quelque sorte une version artisanale d'une sitcom du bloc de l'Est dans les années 1960, telle qu'il l'imagine sur les plans visuel et sonore. *Hotel Tito* a été doublée en français par un autre groupe du milieu de l'art à Québec, qui anime et interprète la troupe de théâtre amateur présentée dans la vidéo. Par la satire d'une vie qu'il n'a jamais connue, l'artiste cherche à suivre l'histoire de sa famille, depuis son départ de la Serbie jusqu'à son arrivée au Canada.

Hotel Tito est en partie artifice, en partie vérité. Le film passe de scènes de petit-déjeuner dans un lit minuscule dans la ville de Split en Croatie, dans les années 1960, à des séquences dans une automobile à l'extérieur de l'Hôtel-Dieu de Montréal aujourd'hui. Le récit commence par l'interprétation de Gubash de la lune de miel des parents sous le régime communiste yougoslave. À partir de l'histoire racontée par sa mère sur la « vraie raison » pour laquelle ils ont quitté la Serbie, nous ne sommes pas cette fois immergés dans l'histoire, mais bien dans un conflit personnel. Plutôt que de reconstituer la lune de miel pour sa mère, Gubash a créé, à partir de cette période désastreuse, une comédie noire qui inclut un hôtel minable, l'interrogatoire de ses parents par un groupe de soldats enivrés, un empoisonnement alimentaire, une salle de bain prenant la forme d'une toilette extérieure, gardée par un âne, où l'on se rend, la nuit, dans la noirceur absolue. Ce genre d'histoire annonce haut et fort une fiction, et pourtant elle est fondamentalement véridique. *Hotel Tito* est une forme raréfiée de culture populaire : une capsule de temps balkanique à la Monty Python.

La vidéo a été tournée en noir et blanc. Les angles de caméra sont relativement bas. Parfois, les séquences sont dérangeantes. La combinaison de ces techniques contribue à accentuer la tension, le malaise psychologique et la désorientation. L'œuvre rappelle le film *Montenegro* de Makavejev, une comédie noire loufoque de 1981, au sujet d'une ménagère qui s'ennuie et qui fait la fête avec une bande de gitans de Yougoslavie. *Hotel Tito* a un aspect exacerbé similaire. Dès le début, la présence visuelle de certains symboles et textures nous initie au climat politique. Par exemple, des indices du régime communiste sont offerts : le costume militaire des soldats, une photographie de Tito, le drapeau et l'étoile derrière la tête de la préposée à la réception. Certaines caractéristiques culturelles sont également visibles dans les motifs contrastés du foulard et du châle fleuri qu'elle porte. L'élément comique provient de l'insertion de Gubash lui-même, en habit noir et blanc, par-dessus lequel il a endossé un costume d'âne.

On saisit alors clairement l'ensemble des événements bizarres et menaçants qui va persuader finalement ses parents à renoncer au socialisme yougoslave au début des années 1960 : des conditions de vie précaires, une économie irrationnelle et un état militaire abusif, violent, qui convergent tous à une échelle personnelle.

La réussite de Gubash réside dans sa capacité d'aborder l'expérience de l'immigration contemporaine par le recours à un mélange irrésistible d'humour et de véritable investigation. Ce faisant, il permet le déploiement simultané de multiples perspectives sur ces rencontres et ouvre ainsi tout un éventail de manifestations politiques, psychologiques et poétiques. Il s'intéresse à l'illustration de la vie au quotidien, à la capacité de créer notre propre identité par l'interaction sociale et par la construction de nos propres récits.

La conscience culturelle en Europe centrale et orientale est souvent marquée par une frustration qui accompagne l'incessante quête identitaire. Cela est vrai pour les personnes, les familles et des nations entières, surtout parce que les occasions ne se sont pas offertes, dans leur histoire, de développer une identité naturelle non équivoque, s'appuyant sur un système de valeurs social, politique et ethniquement légitime. Par conséquent, une place disproportionnée a été accordée à la création de vérités absolues, et la

mythification l'a emporté sur la formation d'identités stables. Ainsi, dans ce domaine, on a tendance à donner aux intellectuels, aux artistes et aux écrivains une extraordinaire importance politique et morale. C'est pourquoi les œuvres d'art, perçues comme des énoncés moraux et politiques, font l'objet de débats enflammés. Dans le travail humoristique quoique satirique de Gubash, la relation entre biographie personnelle et interaction sociale est particulièrement prononcée à cet égard. L'artiste donne une forme visuelle à la relation intime qui existe entre histoire personnelle et systèmes de communication publique, mettant ainsi les préjugés idéologiques, les clichés traditionnels de même que les mythologies individuelles et politiques à l'épreuve de l'expérience du réel. Gubash est né et a grandi entouré des souvenirs de la vie en ex-Yougoslavie; ce ne sont peut-être pas les siens, mais ce qui l'intéresse avant tout, ce sont les perceptions individuelles et la possibilité de comprendre comment vit une personne avec cette histoire et comment elle y est engagée.

[Traduit de l'anglais par Colette Tougas]

1 Extrait d'une entrevue par Skype entre Milutin Gubash et la docteure Catherine Parayre, professeure agrégée, Director of French Studies, Department of Modern Languages, Literatures, and Cultures, Faculty of Humanities, and Maya Srndic, Research Assistant, Master of Arts, Philosophy (Comparative Philosophy), Studies in Comparative Literatures and Arts, Brock University.

2 *Ibid.*

3 Pour plus de données, voir l'ouvrage paru sous la direction de James Ridgeway et de Jasminka Udovički, *Burn This House: The Making and Unmaking of Yugoslavia*, Durham, Caroline du Nord, Duke University Press, 2000.

4 Texte tiré de l'affiche promotionnelle présentant la vidéo.

_ 43 _

West ← East | Ouest → Est

Lamps, 2013. Installation view at / vue d'installation à la Fonderie Darling, 2013

Lamps, 2012
Watercolour, ink, chalk pastel on rag paper
Aquarelle, encre, craie pastel sur papier de chiffon

The last time I was in Serbia, I saw a lamp through the window of someone's home that was fashioned out of an old kitchen pot and some tin cans. I asked my aunt and her two daughters (76, 56 and 50 years old) to make a lamp for me from things they could find at hand, junk they could find on the street or buy for small change at the local flea market. They live in Pancevo, Serbia, a small factory town outside Belgrade. I emailed them a few sketches of what I had in mind. They involved a cab driver who they call regularly when they need to go beyond walking distance to assist them, and he bargained with a junk collector he knows to source the material and put this one-of-a-kind lamp together. I ordered a second, and they repeated the sequence of operations: I sent my aunt some money, she paid the cab driver to contract out the work, and he paid the junk collector to make the lamp from whatever other people were hocking at the flea market or throwing away. Finally, my mother took care of the shipping, bringing each assemblage back to me in Montreal in her suitcase. **M.G.**

La dernière fois que j'étais en Serbie, j'ai vu, au travers la fenêtre d'une maison, une lampe fabriquée à partir de vielles casseroles et quelques conserves vides. J'ai demandé à ma tante et ses deux filles (76, 56 and 50 ans) de fabriquer une lampe pour moi faite de choses qu'elles auraient sous la main, objets qu'elles pourraient trouver sur la rue ou acheter au marché pour quelques sous. Elles habitent Pancevo, une petite ville ouvrière en banlieue de Belgrade. Par courriel, je leur ai envoyé quelques croquis des idées que j'avais en tête. Elles ont sollicité un chauffeur de taxi qu'elles appellent régulièrement lorsqu'elles ont besoin de se déplacer afin qu'il les aide. Il a marchandé avec un brocanteur qu'il connaissait afin de trouver le matériel et assembler la drôle de lampe. J'en ai commandé une deuxième, et elles ont répété la séquence des opérations : j'envoie de l'argent à ma tante, elle paie le chauffeur de taxi pour contracter le travail, qui lui, paie le brocanteur pour qu'il fasse une lampe à partir des débris et autres objets rejetés par les gens aux marché aux puces. Finalement, ma mère s'est occupée du transport, me rapportant les assemblages à Montréal dans ses valises. **M.G.**

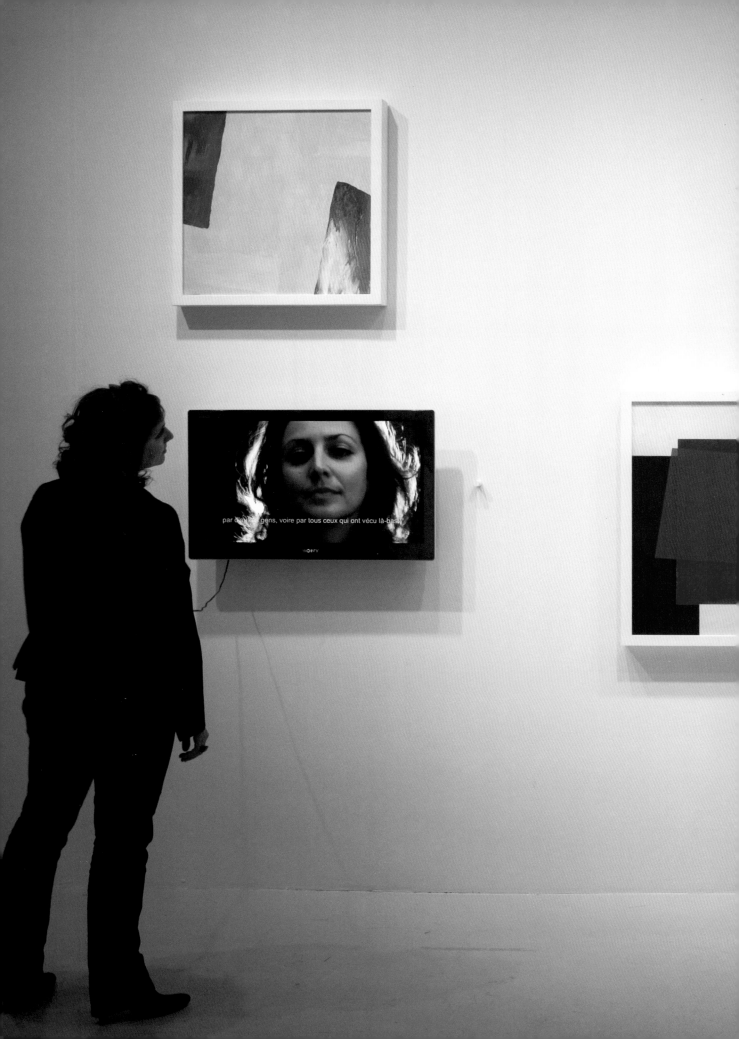

par d'autres gens, voire par tous ceux qui ont vécu là-bas.

These Paintings, 2010. Installation view at / vue d'installation au Musée d'art de Joliette, 2012

From the series / de la série ***These Paintings***
Tito (1), After Slobodan "Boki" Radanovič from the late 1950s (based on the recollection of my mother,
who remembered a painting that looked kind of like "the Yugoslavian flag coming together..."), 2010
Archival inkjet photographic print / Épreuve à jet d'encre sur papier archive

From the series / de la série ***These Paintings***
Tito (2), After Slobodan "Boki" Radanovič from the late 1950s (based on the recollection of
my father, who said his paintings looked "like maps, but not of Yugoslavia..."), 2010
Archival inkjet photographic print / Épreuve à jet d'encre sur papier archive

From the series / de la série **These Paintings**
Tito (3), After Slobodan "Boki" Radanovič from the early 1960s (based on the recollection of my aunt, who
remembered that some paintings had geometric motifs, "like shapes on top of other shapes..."), 2010
Archival inkjet photographic print / Épreuve à jet d'encre sur papier archive

From the series / de la série ***These Paintings***
Tito (4), After Slobodan "Boki" Radanovič from the early 1960s (based on the recollection of my father's friend,
who remembered Boki's last paintings looking like "night time"), 2010
Archival inkjet photographic print / Épreuve à jet d'encre sur papier archive

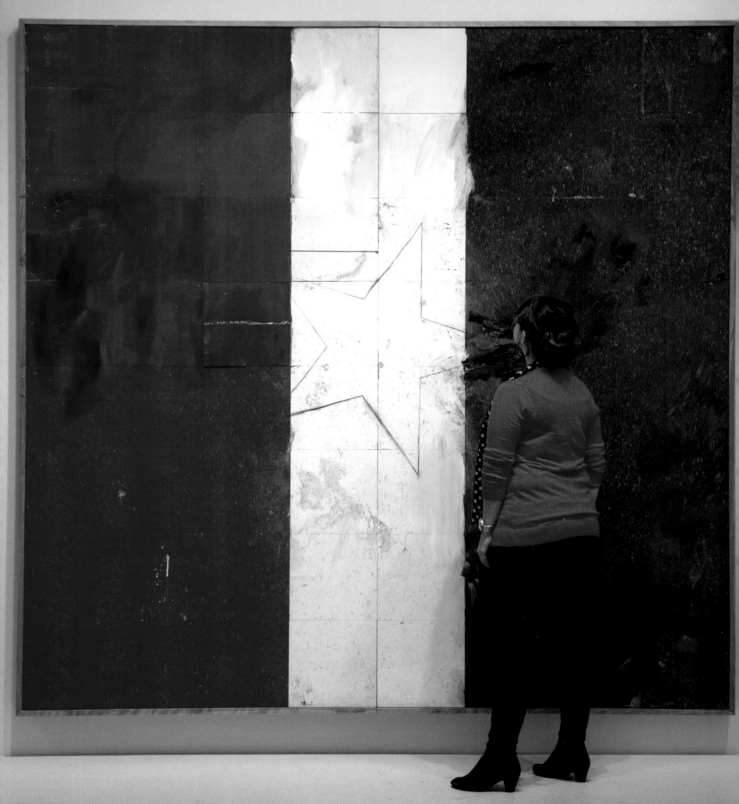

Floor / Stage / Flag / Painting, 2011. Mixed media / technique mixte
Installation view at / vue d'installation au Musée d'art de Joliette, 2012

Tickling Other People

—

Sandra Dyck

A few years ago, Milutin Gubash's mother Katarina came back from a trip to Novi Sad, Serbia, with some old vinyl floor tiles salvaged from the renovation of her sister Mirjana's apartment. Novi Sad is the city of Gubash's birth, and the tiles were humble, if potent, symbols of the past—his own, his family's, and the city's. They eventually found their way into his installation *Floor / Stage / Flag / Painting* (2011), joining ceramic tiles he purchased at a Montreal thrift shop in a monumental geometric composition of red, white, and blue based on the flag of the former Yugoslavia. Gubash and his wife, the artist Annie Gauthier, here and there covered and scraped away the surfaces of the tiles in layers of paint, wax, and lacquer, metaphorically obscuring and revealing the histories and memories they evoked.

Floor / Stage / Flag / Painting, like all of Milutin Gubash's work, is rooted in his family story, which begins in Yugoslavia, an independent Communist state after World War II. The artist's father, Stevan Gubash, a prominent citizen of Novi Sad and its head of public health, was under increasing pressure to join the Communist Party. In 1972, the Gubashes told their friends they were taking a holiday, and boarded a flight to Vancouver. Stevan Gubash never again saw the country of his birth. "Perhaps there's no return for anyone to a native land," the historian James Clifford writes, "only field notes for its reinvention."[1]

His family's flight from Yugoslavia set the course of Milutin Gubash's life and its prototypical blend of truth (immigration) and illusion (vacation) is now his artistic stock in trade. Raised in Kingston, Ontario and Calgary, Alberta on his parents' constant stories of "home," Gubash never understood why they left Yugoslavia and his father's convoluted tales didn't help. The perpetual dialogue in his work between home and away comes into particular focus in episode four of the video *Born Rich, Getting Poorer* (2008–2012). Sitting in a Novi Sad hotel room just prior to the opening of an exhibition of his work at a local gallery, Gubash confesses on camera that visiting Serbia had come to represent a return "home, or what I think is supposed to be home for me." Yet at the gallery he is introduced, in English, as an "artist from Canada, born in Novi Sad."

Over the last decade, Gubash's work has taken the form of an identity quest, to the extent that he has characterized his artistic practice as "a big project about making me, exploring the subject of me."[2] The autobiographical impulse in his work is not directed toward the discovery of some coherent, totalizing account of his own (or his family's) identity and history. He acknowledges the impossibility of any real return "home" and is far more compelled by the concept of "field notes for its reinvention." The past, then, is something to be discovered *and* fabricated: Gubash admits to having "no feeling for the truth in art" and considers his digressions into imagination or fantasy on par with historical facts.[3]

Gubash's work shares much in common with autofiction, a hybrid literary genre situated somewhere between autobiographical "fact" and novelistic "fiction."[4] Like the writers of autofiction, Gubash plays himself in his work and the stories he spins incorporate verifiable truths, to varying degrees. Serge Doubrovsky, autofiction's renowned practitioner and apologist, views the fictional as a resource to be drawn upon as a means of accounting for the fallibility of memory.[5] Gubash observes that because both life and art require one to "make do with imperfect and sometimes incoherent narratives," the resulting instability leaves room for invention to "fill the gaps."[6] The scholar Elizabeth H. Jones argues of the genre that the presence of fictional elements is less significant than the fact that they are consciously incorporated and signaled by the author.[7] The depth and complexity of autofiction nonetheless stems from its lack of separation between fiction and fact: we can never know the truth of the narrated events.

Gubash's acts of artistic self-fashioning do not occur in isolation, but in the company of his family and friends. His parents play key roles in such early videos as *Near and Far* (2003–2005), *Tournez* (2005), and *Lots* (2005–2007)—improvisational shorts shot in and around Calgary that function as independent,

basically interchangeable, modules that do not require a particular order of presentation. In the cryptic, sometimes comical, *Near and Far*, Gubash and his parents often occupy the same space but keep falling short of making meaningful connections with each other. It turns out that many of their encounters did not occur during filming but were constructed during the editing process. The work's fiction approaches the essential truth of familial relationships: the people we've known the longest are often the most difficult to know.

Lots bears stylistic and conceptual similarities to *Near and Far*; Gubash uses the camera in both to mediate basic exchanges between individuals rather than to plot conventional narratives. The Israeli artist Guy Ben-Ner, who has also cast his family in several videos, says that, "There is a different tension when you act out some relationship on stage with your child, a tension that cannot be reproduced in any other way."[8] Gubash's videos produce, rather than reproduce, specific interpersonal relationships, while playing on the tensions Ben-Ner describes.[9] In *Tournez*, for example, his parents are shown exuberantly shooting their son's prolonged embrace with Annie Gauthier, although it's not clear if their hand-cranked, Soviet-era camera is loaded with film. The structure of *Tournez* does not even require them to have witnessed the kiss, nor is it possible to gauge their true reactions to it. Are they actually happy, or are they just playing along for their son's sake?

The artist casts comparable doubts on a poignant scene near the end of *Lots*, which shows his father ill and in hospital, clearly not acting. Gubash edits in footage of himself dressed as a black-suited everyman, camera at the ready in imitation of the dispassionate artist for whom any event serves as fodder for the work. The banality of the scene—he inserts an inane soundtrack for the hospital room's television for good measure—underscores his apparent ambivalence to his father's dire state. In this instance, Gubash's "explicit will to fictionalize" tests our tolerance for his conviction that the distinction between art and life is negligible, or non-existent.[10]

Stevan Gubash died in the spring of 2005, only months after the birth of Milutin and Annie's daughter, Nova-Katarina. These momentous events led to the making in 2007 of two projects titled *Which Way*

to the Bastille? The first, an artist's book, is a first-person memoir of Stevan Gubash's life in and escape from Communist Yugoslavia, "ghost-written" by Milutin Gubash and dedicated to his daughter, "so that she'll better know her grandfather."[11] The book traces a narrative arc from the idealism of a young man whose fascination with the French Revolution prompted a 1950s trip to Paris in search of the Bastille ("Liberty, Equality, Fraternity. Who could disagree that this is the right way to think in the world?"[12]) to the bitter regret of an elderly, highly educated immigrant who came to Canada in search of a better life ("I should have been smart and opened a restaurant here … I think it was the right decision to come here for my family, but for me, no."[13])

The second *Bastille* project, a video, was shot at night atop a downtown Calgary parkade, set against the city's glittering skyscrapers and indigo sky. The artist sits in the back seat of a car, camera focused on the aged, dimly lit face of his father, who sits in the passenger seat. He relentlessly feeds tricky lines from the *Bastille* book to his father, who gamely struggles but fails to perform them to his son's satisfaction and ultimately leaves the car in frustration. Gubash plays the hackneyed role of the demanding director who tests his lead actor's chops, but in a revealing moment near the end of the video, implores, "*Dad, I need you to do it one more time.*" Milutin Gubash's assumption and effortless negotiation of multiple roles—actor, son, director, father, writer, husband, producer—is key not only to his coaxing the requisite performances from his collaborators and to the production of the work generally, but also to his understanding of subjectivity as something that is multifarious in nature, and actively constructed.[14]

"Stevan Gubash" (played by his barely disguised son) features prominently in *Born Rich, Getting Poorer*, which bears the influence of mainstream television—both the sitcom and such autofictional programs as *It's Garry Shandling's Show*, *Curb Your Enthusiasm*, and *30 Rock*, in which the main characters play (versions of) themselves. In *Born Rich*, the "Milutin Gubash" character—hapless narcissist and author of his own misfortune—undertakes an extended and often haphazard identity quest to several cities, accompanied by his family and friends, and set to the manic musical stylings of Romani brass band

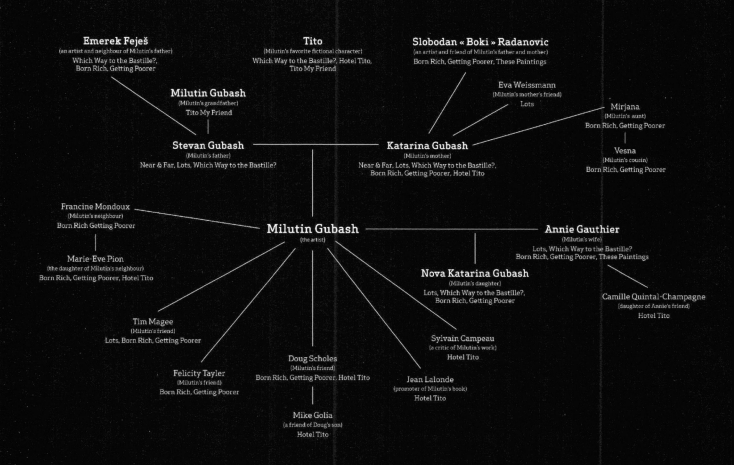

Emerek Feješ
(an artist and neighbour of Milutin's father)
Which Way to the Bastille?,
Born Rich, Getting Poorer

Tito
(Milutin's favorite fictional character)
Which Way to the Bastille?, Hotel Tito,
Tito My Friend

Slobodan « Boki » Radanovic
(an artist and friend of Milutin's father and mother)
Born Rich, Getting Poorer, These Paintings

Milutin Gubash
(Milutin's grandfather)
Tito My Friend

Eva Weissmann
(Milutin's mother's friend)
Lots

Mirjana
(Milutin's aunt)
Born Rich, Getting Poorer

Stevan Gubash
(Milutin's father)
Near & Far, Lots, Which Way to the Bastille?

Katarina Gubash
(Milutin's mother)
Near & Far, Lots, Which Way to the Bastille?,
Born Rich, Getting Poorer, Hotel Tito

Vesna
(Milutin's cousin)
Born Rich, Getting Poorer

Francine Mondoux
(Milutin's neighbour)
Born Rich Getting Poorer

Milutin Gubash
(the artist)

Annie Gauthier
(Milutin's wife)
Lots, Which Way to the Bastille?
Born Rich, Getting Poorer, These Paintings

Marie-Eve Pion
(the daughter of Milutin's neighbour)
Born Rich, Getting Poorer, Hotel Tito

Nova Katarina Gubash
(Milutin's daughter)
Lots, Which Way to the Bastille?,
Born Rich, Getting Poorer

Camille Quintal-Champagne
(daughter of Annie's friend)
Hotel Tito

Tim Magee
(Milutin's friend)
Lots, Born Rich, Getting Poorer

Sylvain Campeau
(a critic of Milutin's work)
Hotel Tito

Felicity Tayler
(Milutin's friend)
Born Rich, Getting Poorer

Doug Scholes
(Milutin's friend)
Born Rich, Getting Poorer, Hotel Tito

Jean Lalonde
(promoter of Milutin's book)
Hotel Tito

Mike Golia
(a friend of Doug's son)
Hotel Tito

Family Tree designed by / conçu par Patrick Côté, 2012
Courtesy of / avec la permission de la Carleton University Art Gallery

Fanfare Ciocărlia. *Born Rich* introduces us to a fantastical world governed by its own internal logic: past is present, familiar is strange, sad is funny, and private is public. A man gets trapped in a painting, a donkey guards an outhouse, and two dead Serbian artists, Emerik Feješ and Slobodan "Boki" Radanovič, make brief "appearances."

Although *Born Rich, Getting Poorer* is a complex, sprawling epic that can be viewed through many lenses it is, at heart, a father-son story. In a dream sequence at the beginning of the first episode, the ghost of Stevan Gubash visits his son to surprise him with the information that he is the "rightful king of the gypsies," deposed from his throne 37 years ago (i.e., in 1969, the year of Milutin's birth). This narrative conceit drives the plot to a degree, but the series is really more about a meditation on mourning, about a son putting his father to rest, literally and figuratively. As he admits in episode two, "I really need to bury my dad."

Over the course of the series, Gubash scatters his father's ashes at key sites from the family's past, helps his grieving mother clean out the Calgary home she shared with his father, dons and discards his father's disguise several times, ponders the meaning of his father's life while sitting in a forest in the Rockies, returns to Serbia (as his father never did) to meet an old family friend, and visits his grandfather's dilapidated gravesite in Novi Sad. In *Born Rich*, Gubash not only recuperates and makes peace with his father's memory, he also validates his own life as an artist. In episode three, "Stevan Gubash" recalls well-worn accounts of growing up near Emerik Feješ, a "crazy old man," he says, who walked around "with a cat on his head" and painted with matchsticks. If these stories were once intended as cautionary tales for the Gubash children, they failed: Milutin's sister Tatyana also became an artist. Episode five concludes with a noticeably confident (and plainclothes) Gubash in the studio, appraising his work, directing his wife on a major new piece, and editing a video on his laptop.

Like *Born Rich, Getting Poorer*, the video *Hotel Tito* (2010) has an improvised script and canned laughter, but it also boasts an expanded cast, barebones set, and a more conventionally sequenced plot. It focuses on the artist's mother, Katarina Gubash, whose real-life cancer scare bookends the melodramatic "reenactment" of her truth-is-stranger-than-fiction wedding night in 1960s Yugoslavia. *Hotel Tito* bears witness to the significant transformation in the nature of her participation over the course of her son's work. Impassive and acquiescent in *Near and Far*, she is now a cunning collaborator: "So, I should look lost in thought now?" she asks him at one point. In *Hotel Tito*, she is the author and arbiter of her own autofiction—a narrator, actor, and script supervisor who interrupts filming in protest at her son's inaccurate take on her memory of the night. This calculatedly spontaneous moment is one of several devices—including the laugh track, the shots of Gubash and Gauthier operating mic and camera, the voiceovers, and the makeshift set (the hotel's front desk is visible in the bedroom scenes)—used by Gubash to encourage our suspension of belief and heighten the work's artifice. Like *Which Way to the Bastille?*, *Hotel Tito* and the photographs it inspired, entitled *Who Will Will Our Will?* (2011–2013), ponder the illusions and disillusions of life in Communist Yugoslavia.

At the beginning of *Hotel Tito*, Gubash asks his mother why she left Yugoslavia. Her one-word answer: "Politics." The intensely personal nature of the political is the leitmotif of Gubash's œuvre. In his *These Paintings* (2010) project, he teases out its implications for Slobodan "Boki" Radanovič. Gubash's four faux paintings named for Marshal Tito (his "favourite fictional character"[15]) are rendered with Photoshop and printed on glossy photographic paper. These digital simulacra in a Yugoslavian-flag palette represent Gubash's attempt to bring to life the paintings of Boki, his parents' friend, and in the absence of any documentation or actual work, their vague recollections serve as his sole guide. *Tito (2)*, for example, is based on his father's memory of Boki's paintings resembling "maps, but not of Yugoslavia." If *Hotel Tito* lays bare the slippages inherent to reconstructions of the personal past, the *Tito* paintings offer up an entirely fantastical version of someone else's history. In this case, the fictional does not account for memory's fallibility; fiction and memory instead function as equally generative forces.

In the video component of *These Paintings*, Boki's case provides an opportunity for Gubash and Gauthier to contemplate the fortunes of artists in Communist Yugoslavia. Their bilingual conversation (he speaks English, she speaks French) is purely speculative; neither artist has ever met Boki or seen his work.

For Gubash, the most pressing issue to consider is the status of avant-garde art in Yugoslavia, where abstraction became politicized despite its conception as a neutral, ostensibly universal, genre. As the art historian Piotr Piotrowski has written, Marshal Tito's cultural policy was governed by strategic imperatives; by tolerating avant-garde art he could demonstrate a progressive outlook that facilitated his access to Western capital.[16] But his policies were changeable and capriciously enforced and, as Gubash and Gauthier lament in the video, artists suffered as a result. Boki fled Yugoslavia, only to die in a psychiatric institution in the United States.

In a repressive society like Tito's, politically charged conversations such as the one staged in *These Paintings* were undertaken at great risk. The fact that anyone could be an informant created an atmosphere of distrust and paranoia, even among intimates, and the "party line" was subject to constant change. This is brought home in *Hotel Tito*, where on his wedding night "Stevan Gubash" has a frightening confrontation with a soldier at the hotel's reception desk.

SOLDIER
Why aren't you in your uniform, brother?

GUBASH
What?
Because I'm not in the army anymore.

SOLDIER
What's that supposed to mean?
Have you given up on us?

GUBASH
What? No. I mean, yes…

……

SOLDIER
What do you really think about the Party's new position?

GUBASH
I don't know.
I guess the same as you.

This encounter between his father and the soldier is symbolic of Gubash's practice, in which he filters through the self, and through the family, the larger forces of war, politics, immigration, displacement, and the search for home and belonging. His autofictional views of the world are steeped in fantasy and imagination, and overlaid with annoying laughter. If these devices signal the constructed nature of his work, they also create a space between Gubash and his self-representations—a space into which others might step. As Guy Ben-Ner has said, "The arrows I aim at myself might also hit the larger target. Sometimes the personal issues you deal with and the larger political issues are the same. Actually, they usually are. I don't know how to tickle other people unless I find out which parts of my own body are the most sensitive."[17] Milutin Gubash aims every arrow at a larger target. That's the point.

1 James Clifford, *The Predicament of Culture: Twentieth-Century Ethnography, Literature, and Art* (Cambridge and London: Harvard University Press, 1988), 173.

2 Author's interview with Milutin Gubash, Montreal, 8 October 2011.

3 Ibid.

4 Olivier Asselin and Johanne Lamoureux, "Autofictions, or Elective Identities," *Parachute* 105 (January–March 2002), 11.

5 Elizabeth H. Jones, *Spaces of Belonging: Home, Culture and Identity in 20th Century French Autobiography* (Amsterdam and New York: Rodopi, 2007), 97.

6 Email from Gubash to the author, 30 November 2011.

7 Jones, *Spaces of Belonging*, 97.

8 Gilles Godmer, *Guy Ben-Ner: Treehouse Kit* (Montreal: Musée d'art contemporain de Montréal, 2007), 21.

9 Gubash has said, "More precisely for me, the videos have to do with thinking about the complexity of the relationships I have with the people who are around me ... rather than thinking about how to represent a situation." Louise Simard-Ismert, *Milutin Gubash: Lots* (Montreal: Musée d'art contemporain de Montréal, 2007), unpaginated.

10 Jones uses the phrase "explicit will to fictionalize" on p. 97 of *Spaces of Belonging*.

11 Milutin Gubash, *Which Way to the Bastille?* (Quebec: Éditions J'ai VU, 2007), 6.

12 Ibid., 8.

13 Ibid., 40.

14 Asselin and Lamoureux, "Autofictions," 15.

15 Gubash described Tito as his "favourite fictional character" in an email to the author on 29 January 2012. Gubash's father's stories of the "false Titos" that ruled Yugoslavia are recounted on pages 9 and 10 of *Which Way to the Bastille?* He writes that some people believed the real Tito died during World War II and says, "There were many Titos, all pretending to be Tito, for whose sake I don't know. But I do know Tito was not a man. He was not one man, not after 1945."

16 Piotr Piotrowski, *In the Shadow of Yalta, Art and the Avant-garde in Eastern Europe, 1945–1989* (London: Reaktion Books, 2009), 145.

17 Thom Donovan, "Guy Ben-Ner," *Bomb* 111 (Spring 2010), http://bombsite.com/issues/111/articles/3443 (accessed 14 March 2012).

Production shot from / photo de production de ***Hotel Tito, Camille pretending to be my mother at 22 years old,*** 2010
Lambda print / Épreuve Lambda

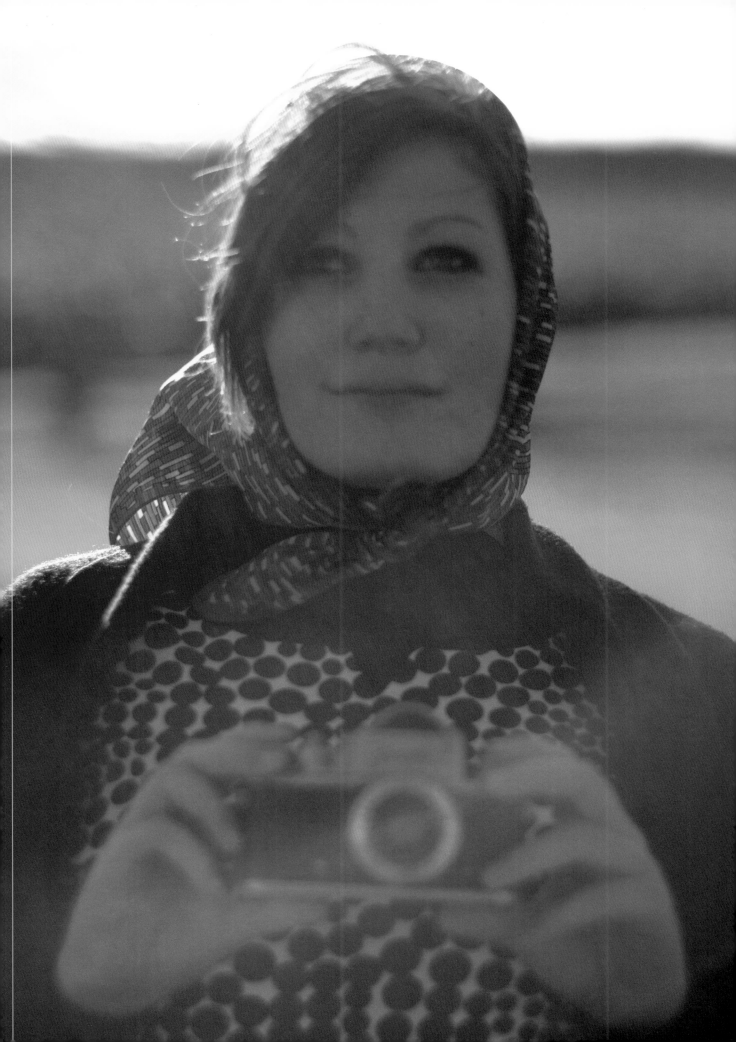

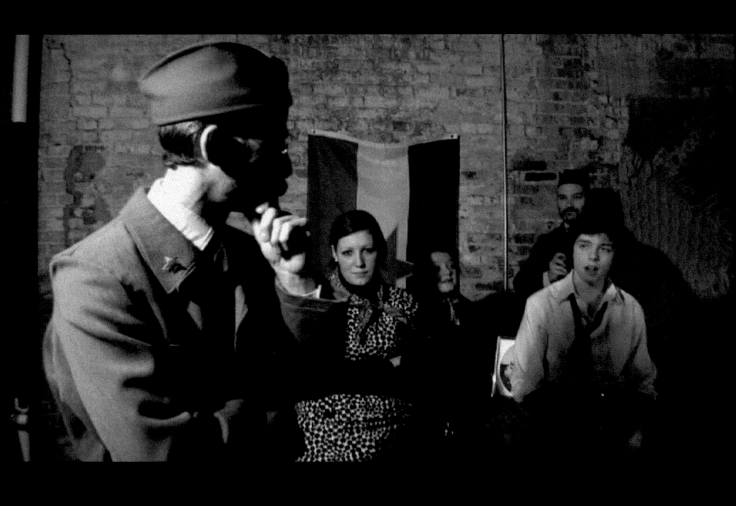

Video still from / image tirée de **Hotel Tito**, 2010

Titiller les autres

—

Sandra Dyck

Il y a quelques années, Katarina, la mère de Milutin Gubash, est rentrée d'un voyage à Novi Sad en Serbie, chargée de vieux carreaux en vinyle, récupérés de l'appartement rénové de sa sœur Mirjana. Novi Sad est la ville où Gubash est né, et ces carreaux constituaient pour lui de puissants, quoique modestes, symboles du passé : le sien, celui de sa famille et de cette ville. Les carreaux se sont finalement frayés un chemin jusqu'à son installation intitulée *Floor / Stage / Flag / Painting* (2011), pour se joindre à des carreaux en céramique, achetés dans une boutique montréalaise d'objets usagés, et composer une monumentale forme géométrique en rouge, blanc et bleu rappelant le drapeau de l'ex-Yougoslavie. Gubash et son épouse, l'artiste Annie Gauthier, ont recouvert de couches de peinture, de cire et de laque les surfaces des carreaux puis les ont grattées çà et là, pour en masquer ou révéler métaphoriquement les récits et les souvenirs.

Floor / Stage / Flag / Painting, comme tous les travaux de Milutin Gubash, est ancré dans l'histoire de sa famille, dont le point de départ est la Yougoslavie, un État communiste devenu indépendant après la Seconde Guerre mondiale. Le père de l'artiste, Stevan Gubash, citoyen bien en vue de Novi Sad et chef de la santé publique de la ville, subit alors une pression de plus en plus grande pour se joindre au parti communiste. En 1972, les Gubash apprennent à leurs amis qu'ils partent en vacances puis s'envolent vers Vancouver. Stevan Gubash ne reverra jamais le pays où il est né. « Peut-être qu'on ne peut jamais retourner au pays qui nous a vu naître, écrit l'historien James Clifford, [il n'en reste] que des notes de terrain pour le réinventer[1]. »

Cet exode familial de la Yougoslavie a déterminé le parcours personnel de Milutin Gubash et le mélange typique de vérité (immigration) et d'illusion (vacances) qui caractérise aujourd'hui sa démarche artistique. Élevé à Kingston, en Ontario, et à Calgary, en Alberta, abreuvé de récits constants sur la « patrie », Gubash n'a jamais compris pourquoi ils avaient quitté la Yougoslavie; les récits alambiqués de son père n'ont rien fait pour l'aider. Le dialogue perpétuel, dans son travail, entre la proximité du chez-soi et ce qui est étranger occupe une place centrale dans le quatrième épisode de la vidéo *Born Rich,*

Getting Poorer (2008–2012). Assis dans une chambre d'hôtel à Novi Sad tout juste avant le vernissage d'une exposition consacrée à son travail dans une galerie de la place, Gubash avoue devant la caméra que sa visite en Serbie en est venue à représenter un retour « à la maison, ou ce que je pense être la maison ». Et, pourtant, à la galerie, on le présente en anglais comme un « artiste du Canada, né à Novi Sad ».

Au cours des dix dernières années, le travail de Gubash a pris la forme d'une quête identitaire, à ce point qu'il a décrit sa pratique artistique comme « un vaste projet portant sur la fabrication de moi, une exploration de moi comme sujet[2] ». Dans son travail, l'élan autobiographique ne vise pas à découvrir une sorte de récit totalisateur et cohérent de son identité et de son histoire (ou de celles de sa famille). Il reconnaît l'impossibilité d'un réel retour « à la maison » et est beaucoup plus attiré par le concept de « notes de terrain pour le réinventer ». Le passé, donc, est quelque chose qu'il faut découvrir *et* fabriquer : Gubash admet « ne rien ressentir au sujet de la vérité en art » et il met sur un pied d'égalité ses incursions sur le terrain de l'imagination ou de l'imaginaire et les faits historiques[3].

Le travail de Gubash a beaucoup en commun avec l'autofiction, un genre littéraire hybride situé entre le « fait » autobiographique et la « fiction » du roman[4]. Comme les écrivains autofictionnels, Gubash joue son propre rôle et les récits qu'il invente incorporent des vérités vérifiables à des degrés divers. Serge Doubrovsky, praticien et défenseur réputé de l'autofiction, voit le fictionnel comme une ressource dans laquelle il faut puiser pour pallier la faillibilité de la mémoire[5]. Gubash observe que, parce que la vie et l'art forcent à « faire de son mieux avec des récits imparfaits et parfois incohérents », l'instabilité qui en résulte laisse à l'invention toute la place pour « colmater les fissures[6] ». La spécialiste Elizabeth H. Jones dit que la présence d'éléments fictionnels dans ce genre est moins importante que le fait qu'ils sont consciemment incorporés et indiqués par l'auteur[7]. La profondeur et la complexité de l'autofiction découlent néanmoins de son manque de séparation entre fiction et fait : on ne peut jamais connaître la vérité des événements racontés.

Gubash ne pose pas ses gestes d'auto-production artistique en solitaire, mais en compagnie de ses proches. Ses parents jouent des rôles clés dans ses toutes premières vidéos, par exemple *Near and Far* (2003–2005), *Tournez* (2005) et *Lots* (2005–2007); il s'agit de courtes improvisations tournées à Calgary et dans les environs qui fonctionnent comme des modules indépendants, fondamentalement interchangeables, qui ne demandent aucun ordre de présentation particulier. Dans *Near and Far*, qui est laconique et parfois drôle, Gubash et ses parents occupent souvent le même espace, mais n'arrivent tout simplement pas à établir un véritable échange. Il appert que plusieurs de leurs rencontres n'ont pas eu lieu au moment du tournage, mais qu'en fait elles ont été construites lors du montage. Le travail de cette fiction se rapproche de la vérité essentielle de toute relation familiale : les gens que nous connaissons depuis le plus longtemps sont souvent les plus difficiles à cerner.

Lots affiche des similitudes stylistiques et conceptuelles avec *Near and Far*, puisque dans les deux cas, Gubash se sert de la caméra comme intermédiaire dans des échanges élémentaires entre personnes plutôt que pour créer des récits conventionnels. L'artiste israélien Guy Ben-Ner, qui a également utilisé les membres de sa famille dans ses vidéos, dit ceci : « La tension est différente lorsque vous jouez une relation sur scène avec votre enfant, et c'est une tension qui ne saurait être reproduite de tout autre manière[8]. » Les vidéos de Gubash produisent, plutôt qu'elles ne reproduisent, des relations interpersonnelles précises, tout en jouant sur les tensions décrites par Ben-Ner[9]. Pour *Tournez*, par exemple, on voit ses parents en train de filmer le long baiser de leur fils avec Annie Gauthier, bien qu'on puisse douter que leur caméra manuelle, héritée de l'ère soviétique, soit chargée. La structure de *Tournez* ne requiert même pas qu'ils aient été témoins du baiser, pas plus qu'il n'est possible d'évaluer leurs véritables réactions. Sont-ils vraiment heureux ou le feignent-ils pour faire plaisir à leur fils ?

L'artiste crée des doutes du même ordre dans une scène saisissante, vers la fin de *Lots*, dans laquelle on voit son père malade à l'hôpital et où l'on se rend bien compte qu'il ne s'agit pas d'un jeu. Gubash a inséré, au montage, des séquences de lui-même en monsieur tout-le-monde, vêtu de noir et la caméra prête à

tourner, dans une imitation de l'artiste froid pour qui tout événement peut servir à alimenter son œuvre. La banalité de la scène – à laquelle il a ajouté, de plus, une trame sonore insipide qui accompagne le son la télévision dans la chambre – souligne son apparente ambivalence devant l'état critique de son père. Dans ce cas-ci, « la volonté explicite de fictionnaliser » de Gubash met à l'épreuve notre tolérance envers sa conviction que la distinction entre art et vie est négligeable, voire non existante[10].

Stevan Gubash est décédé au printemps 2005, quelques mois seulement après la naissance de la fille de Milutin et d'Annie, Nova-Katarina. Ces événements de grande importance ont mené à la création, en 2007, de deux projets intitulés *Which Way to the Bastille?* Pour le premier, il s'agit des mémoires, à la première personne, de Stevan Gubash, de sa vie et de son évasion de la Yougoslavie communiste, rédigées par l'auteur « fantôme » Milutin Gubash et dédiées à sa fille « pour qu'elle comprenne mieux son grand-père[11] ». Le livre décrit un arc narratif allant de l'idéalisme d'un jeune homme dont la fascination pour la Révolution française l'a mené à Paris dans les années 1950, à la recherche de la Bastille (« Liberté, Égalité, Fraternité – qui n'est pas d'avis que c'est la bonne manière de penser dans le monde ?[12] »), jusqu'au regret amer d'un immigrant âgé et cultivé, venu au Canada en quête d'une meilleure vie (« J'aurais dû être futé et ouvrir un restaurant […] c'était la bonne décision de venir ici pour ma famille mais, pour moi, non[13]. »

Le deuxième projet *Bastille*, une vidéo, a été tourné la nuit sur le toit d'un stationnement au centre-ville de Calgary, contre les gratte-ciel illuminés et le ciel indigo de la ville. L'artiste est assis sur la banquette arrière d'une auto, et la caméra est axée sur le visage âgé, peu éclairé, de son père, lui-même assis sur le siège du passager. Sans cesse, Gubash alimente son père de phrases tirées du livre de la *Bastille*. Même s'il essaie hardiment de les interpréter de manière à satisfaire son fils, il n'y arrive pas et finit par sortir de l'auto, frustré. Gubash joue le rôle cliché du réalisateur exigeant qui met à l'épreuve son acteur principal, mais, dans un moment révélateur vers la fin de la vidéo, il dit d'un ton implorant : « *Papa*, j'ai besoin que tu le fasses une autre fois. » La prise en charge et l'interprétation aisée, par Milutin Gubash, de rôles

multiples – acteur, fils, réalisateur, père, auteur, époux, producteur – sont fondamentales non seulement à l'obtention des prestations souhaitées de ses collaborateurs et à la production du travail de manière générale, mais aussi à sa conception de la nature multiple et activement construite de la subjectivité[14].

« Stevan Gubash » (interprété par son fils à peine déguisé) occupe une place importante dans *Born Rich, Getting Poorer*, œuvre influencée par la télévision grand public, c'est-à-dire la sitcom et les émissions autofictionnelles comme *It's Garry Shandling's Show*, *Curb Your Enthusiasm* et *30 Rock*, dans lesquelles les personnages principaux jouent leurs propres rôles (ou des versions d'eux-mêmes). *Born Rich*, le personnage de « Milutin Gubash », un narcissiste infortuné responsable de sa malchance, entreprend une longue quête identitaire et parfois erratique dans plusieurs villes, accompagné de ses proches, au son des musiques frénétiques de la Fanfare Ciocărlia, d'origine roumaine. *Born Rich* nous fait découvrir un monde fantastique qui répond à sa propre logique interne : le passé est le présent, ce qui est familier est étrange, ce qui est triste est drôle, et ce qui est intime est public. Un homme se fait emprisonner dans un tableau, un âne est le gardien de toilettes extérieures et deux artistes serbes décédés, Emerik Feješ et Slobodan « Boki » Radanovič, font de brèves « apparitions ».

Bien que *Born Rich, Getting Poorer* soit une épopée complexe, tentaculaire, qui peut se voir à travers différents prismes, l'œuvre demeure, au fond, une histoire entre un père et un fils. Dans une séquence de rêve au début du premier épisode, le fantôme de Stevan Gubash visite son fils pour lui apprendre la nouvelle étonnante qu'il est le « roi légitime des gitans », détrôné il y a trente-sept ans (c'est à dire en 1969, l'année de naissance de Milutin). Cette stratégie narrative anime l'intrigue dans une certaine mesure, mais la série est davantage une réflexion sur le deuil, celui d'un fils pour son père, à la fois littéralement et figurativement. Il l'avoue d'ailleurs dans le deuxième épisode : « Il faut vraiment que j'enterre mon père. »

Tout au long de la série, Gubash répand les cendres de son père à des endroits clés du passé de sa famille ; il aide sa mère éplorée à vider la maison qu'elle a partagée avec son père à Calgary ; il met et enlève à plusieurs reprises son déguisement de père ; il réfléchit au sens de la vie de son père, assis en forêt dans les Rocheuses ; il retourne en Serbie (contrairement à son père qui n'y a jamais remis les pieds) pour rencontrer un vieil ami de la famille ; et il visite la tombe dilapidée de son grand-père à Novi Sad. Avec *Born Rich*, Gubash ne fait pas que retrouver la mémoire de son père et s'y réconcilier ; il valide également sa propre vie comme artiste. Dans le troisième épisode, « Stevan Gubash » y va de comptes rendus éculés sur le fait de grandir près d'Emerik Feješ, un « vieux fou » qui se promenait « avec un chat sur la tête » et qui peignait avec des allumettes. Si ces histoires visaient à édifier les enfants Gubash, c'est raté : la sœur de Milutin, Tatyana, est également devenue artiste. Le cinquième épisode se termine avec un Gubash visiblement confiant (habillé en civil) dans son atelier, qui examine son travail, guide son épouse pour une nouvelle œuvre importante et procède au montage d'une vidéo sur son ordinateur.

Comme *Born Rich, Getting Poorer*, la vidéo *Hotel Tito* (2010) est basée sur un scénario improvisé et contient des rires en boîte, mais elle dispose également d'une plus grande distribution, d'un décor dépouillé et d'une intrigue plus conventionnelle avec séquences. La vidéo porte sur la mère de l'artiste, Katarina Gubash, dont la menace d'un cancer dans la vraie vie encadre la « reconstitution » mélodramatique de sa nuit de mariage, « quand la réalité a dépassé la fiction », dans la Yougoslavie des années 1960. *Hotel Tito* témoigne de la transformation significative de sa participation au travail de son fils, au fil des ans. Impassible et docile dans *Near and Far*, elle est maintenant une collaboratrice astucieuse : « Je devrais donc avoir l'air absorbée dans mes pensées maintenant ? », lui demande-t-elle à un moment. Dans *Hotel Tito*, elle est l'auteure et la médiatrice de sa propre autofiction : elle narre, elle joue et elle surveille le scénario au point d'interrompre le tournage pour protester contre l'interprétation erronée qu'a son fils de son souvenir de cette nuit-là. Ce moment de spontanéité calculée est l'un des nombreux dispositifs—dont les rires enregistrés, les séquences où l'on voit Gubash et Gauthier au micro et à la caméra, les voix off et le décor de fortune (la réception de l'hôtel est visible dans les scènes qui se déroulent dans la chambre à coucher)—utilisés par Gubash pour encourager la suspension de la crédulité et pour souligner le stratagème de l'œuvre. Comme *Which Way to the*

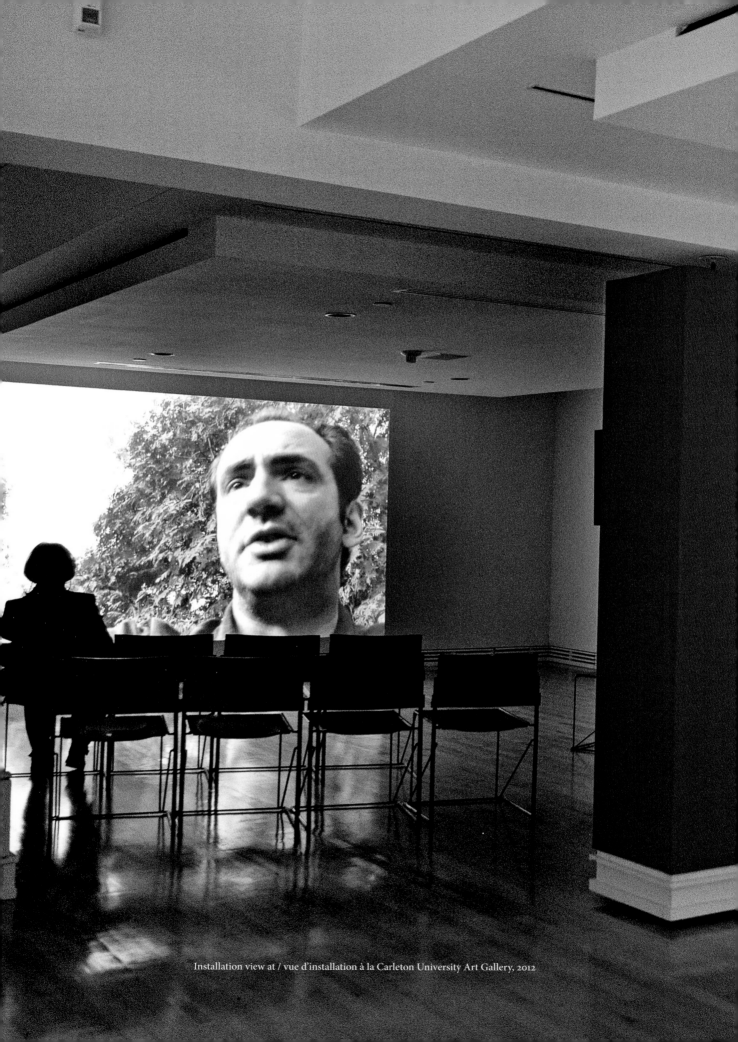

Installation view at / vue d'installation à la Carleton University Art Gallery, 2012

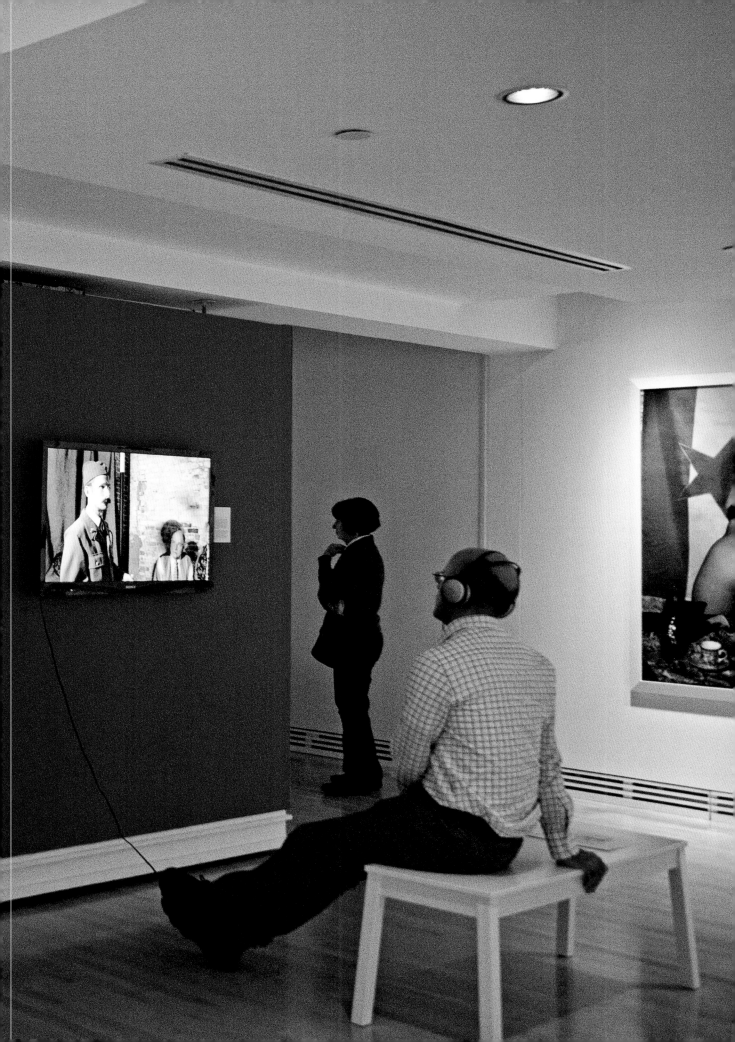

Bastille?, *Hotel Tito* et la série d'images photographiques qui l'ont inspirée, intitulée *Who Will Will Our Will?* (2011– 2013), se penchent sur les illusions et désillusions de la vie en Yougoslavie communiste.

Au début d'*Hotel Tito*, Gubash demande à sa mère pourquoi elle a quitté la Yougoslavie. Elle répond par un mot : « politique ». La nature intensément personnelle de la politique constitue le leitmotiv de l'œuvre de Gubash. Dans le projet *These Paintings* (2010), il tire les vers du nez de Slobodan « Boki » Radanovič à ce sujet. Les quatre faux tableaux de Gubash, dont les titres s'inspirent du maréchal Tito (son « personnage fictif préféré[15] »), ont été obtenus à l'aide de Photoshop et imprimés sur du papier photographique glacé. Ces simulacres numériques exécutés dans la palette du drapeau yougoslave représente la tentative de Gubash de donner vie aux peintures de Boki, l'ami de ses parents et, en l'absence de toute documentation ou d'œuvres comme telles, leurs souvenirs flous constituent son seul guide. *Tito (1)*, par exemple, s'appuie sur le souvenir de son père des tableaux de Boki qui ressemblaient à des « cartes géographiques, mais pas de la Yougoslavie ». Si *Hotel Tito* met à nu les glissements inhérents aux reconstructions d'un passé personnel, les tableaux *Tito* proposent une version entièrement fantastique de l'histoire de quelqu'un d'autre. Dans ce cas, le fictionnel ne rend pas compte de la faillibilité de la mémoire : la fiction et la mémoire fonctionnent plutôt comme des forces également génératives.

Dans la composante vidéo de *These Paintings*, le cas de Boki donne l'occasion à Gubash et à Gauthier de se pencher sur le sort des artistes en Yougoslavie communiste. Leur conversation bilingue (il parle anglais et elle, français) est purement spéculative; aucun des deux n'a rencontré Boki ni vu son travail. Pour Gubash, l'enjeu le plus pressant à considérer est la situation de l'art d'avant-garde en Yougoslavie où l'abstraction est devenue politisée même si elle a été conçue comme un genre neutre, universel. Comme l'a écrit l'historien de l'art Piotr Piotrowski, la politique culturelle du maréchal Tito était régie par des impératifs stratégiques : en tolérant l'art d'avant-garde, il pouvait manifester un point de vue progressiste qui facilitait son accès au capital occidental[16]. Ces politiques étaient toutefois interchangeables et mises en vigueur de manière capricieuse et, comme le déplorent Gubash et Gauthier dans la vidéo, les artistes en ont

payé le prix. Boki a quitté la Yougoslavie, pour mourir dans une institution psychiatrique aux États-Unis.

Dans la société répressive de Tito, les conversations politiquement chargées, comme celles mises en scène dans *These Paintings*, étaient des entreprises très risquées. Quiconque pouvait être informateur et ce fait créait une atmosphère de méfiance et de paranoïa, même entre intimes, alors que la « ligne de parti » était sujette à de constants changements. Cela est mis en évidence dans *Hotel Tito* dans lequel, le soir de son mariage, « Stevan Gubash » a une confrontation terrifiante avec un soldat à la réception de l'hôtel.

SOLDAT
Pourquoi n'es-tu pas en uniforme, mon frère?

GUBASH
Quoi? Parce que je ne suis plus dans l'armée.

SOLDAT
Qu'est-ce que c'est censé vouloir dire?
Tu nous as laissé tomber?

GUBASH
Quoi? Non. Je veux dire, oui…

…..

SOLDAT
Que penses-tu vraiment de la nouvelle position du parti?

GUBASH
Je ne sais pas. La même chose que toi, j'imagine.

Ce face-à-face entre son père et le soldat est symbolique de la pratique de Gubash : le filtre du moi et de la famille lui permet d'aborder les forces plus grandes que sont la guerre, la politique, l'immigration, le déplacement, la quête du chez-soi et l'appartenance. Ses idées autofictionnelles sur le monde sont empreintes de fantasme et d'imagination, et couvertes de rires agaçants. Si ces dispositifs indiquent la nature construite de sa démarche, ils créent également un espace entre Gubash et ses auto-représentations, un espace où les autres peuvent entrer. Comme l'a dit Guy Ben-Ner : « Les flèches que je pointe dans ma direction peuvent également atteindre une plus vaste cible. Les enjeux personnels auxquels on fait face et les enjeux

politiques plus vastes sont parfois les mêmes. En fait, ils le sont normalement. Je ne sais pas comment titiller les autres tant que je n'ai pas découvert les parties les plus sensibles de mon propre corps[17]. » Milutin Gubash pointe chaque flèche vers quelque chose de plus vaste. C'est l'idée derrière sa pratique.

[Traduit de l'anglais par Colette Tougas]

1 James Clifford, *The Predicament of Culture: Twentieth-Century Ethnography, Literature, and Art*, Cambridge et Londres, Harvard University Press, 1988, p. 173. [Notre traduction.]

2 L'auteure en entrevue avec Milutin Gubash à Montréal, le 8 octobre 2011.

3 *Ibid.*

4 Voir Olivier Asselin et Johanne Lamoureux, « Autofictions. Identités électives », *Parachute* 105 (janvier, février et mars 2002), p. 11.

5 Elizabeth H. Jones, *Spaces of Belonging: Home, Culture and Identity in 20th Century French Autobiography*, Amsterdam et New York, Rodopi, 2007, p. 97.

6 Courriel de Gubash à l'auteure, le 30 novembre 2011.

7 Jones, *op. cit.*, p. 97.

8 Gilles Godmer, *Guy Ben-Ner: Treehouse Kit*, Montréal, Musée d'art contemporain de Montréal, 2007, p. 21.

9 Gubash a dit : « Plus précisément, pour moi, les vidéos ont à voir avec une réflexion sur la complexité des relations que j'ai avec les gens qui m'entourent […] plutôt qu'avec une méditation sur la manière de représenter une situation. » Louise Simard-Ismert, *Milutin Gubash: Lots*, Montréal, Musée d'art contemporain de Montréal, 2007, s.p.

10 C'est Jones qui utilise l'expression « volonté explicite de fictionnaliser » dans *Spaces of Belonging*, *op. cit.*, p. 97.

11 Milutin Gubash, *Which Way to the Bastille?*, Québec, Éditions J'ai VU, 2007, trad. franç. de Colette Tougas, p. 42.

12 *Ibid.*, p. 45.

13 *Ibid.*, p. 60.

14 Voir Asselin et Lamoureux, « Autofictions », *op. cit.*, p. 15.

15 Gubash a dit de Tito qu'il était son « personnage fictif préféré » dans un courriel à l'auteure le 29 janvier 2012. Le histoires du père de Gubash sur les « faux Tito » qui ont gouverné la Yougoslavie sont racontées aux pages 45 et 46 de *Which Way to the Bastille?* Il écrit que certaines personnes ont pensé que le vrai Tito était mort durant la Seconde Guerre mondiale et il dit : « Même Tito n'était pas Tito, il y avait plusieurs Tito, prétendant tous être Tito, comme un défilé de portraits, pour le bénéfice de qui, je l'ignore, mais je sais que Tito n'était pas un homme. Il n'était pas un seul homme, pas après 1945. »

16 Piotr Piotrowski, *In the Shadow of Yalta, Art and the Avant-garde in Eastern Europe, 1945-1989*, Londres, Reaktion Books, 2009, p. 145.

17 Thom Donovan, « Guy Ben-Ner », *Bomb* 111 (printemps 2010), http://bombsite.com/issues/111/articles/3443 (consulté le 14 mars 2012). [Notre traduction.]

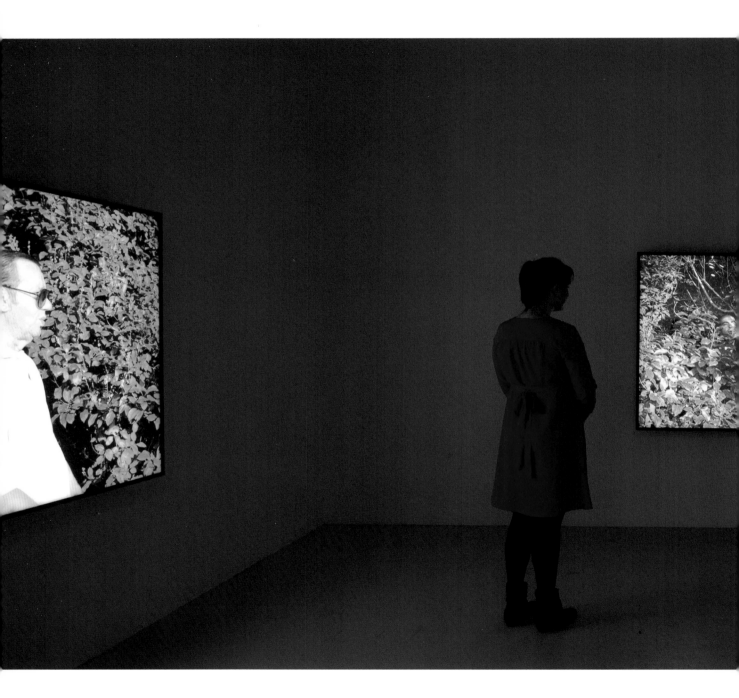

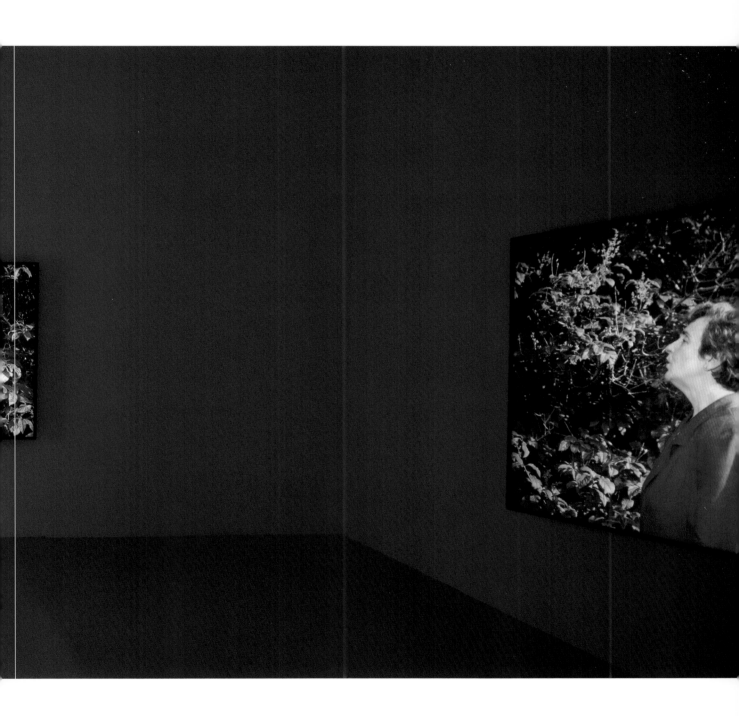

Birds, 2005. Installation view at / vue d'installation au Musée d'art de Joliette, 2012

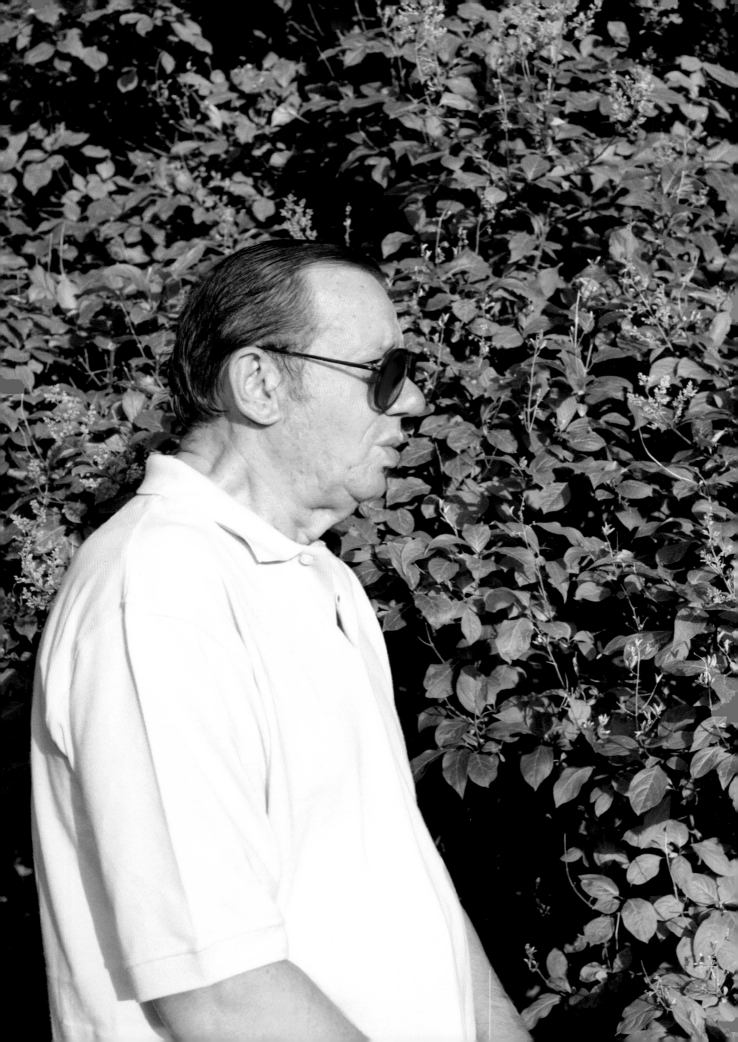

My Role as the Mother

—

Katarina Gubash (Urosevic)

Milutin was vague in his directions (as usual!), but he did suggest that I write something about what it is like to be in these works, some of the things that went through my mind when we were making them or when I saw them, so okay, that's what I will do.

To be honest, I don't relate to most art I see, I feel it isn't something that is made for me. My son's work is about me, and it is about him, it is about his father in his last days, it is about our family—even my best friend is in it and so is Milutin's oldest friend. His videos are very often funny, I like watching some of those parts—it is amazing to realize that it's actually just us, doing something that might be done by actors on a TV show, or in a movie.

I'm honestly not sure what his work is about though. I think art is for specialists to puzzle over, and I don't feel I will say something that people in the art world will find new to their minds. But I am happy to feel that I recognize something of myself, and especially seeing my husband Stevan again, or Milutin's friend Tim, or his wife Annie in his work.

I remember the first time Stevan and I saw ourselves in Milutin's earliest videos. He did an exhibition in Saskatoon, and we drove for five hours to see it. We were standing in the gallery (which was painted completely black and it was very dark except for the big screen, just like in a cinema), laughing at ourselves whistling songs like little birds, and wondering how much work poor Milutin must have done to make it look like we can whistle at all! At one moment, we noticed someone else standing in the room with us. It was a young woman. We didn't know her, but she was looking at us for a long time, and then looking at us on the screen, and then looking back at us. I think we all felt really funny, I know I did!

Dad from / tirée de ***Birds***, 2005
Three Duratrans photographic prints in custom-made light boxes, sound system
Trois épreuves sur Duratrans dans des boîtes lumineuses fabriquées sur mesure, système de son

The second time, I saw more videos we made the summer before. Milutin had a show in Calgary. It was almost a year after Stevan had passed away, it was so hard to see him again, playing guitar on his cane (which he refused to actually walk with, although he should have—it was just a prop in Milutin's work). I best remember one image, which played in the gallery's window at night. In it, Stevan is looking out at the city from the top of a parking lot at night. I remembered when we made that video—it was really fun, we all laughed and laughed, because nothing was working. The camera broke, the battery in the light stopped working, no one could remember what to do, even though Milutin just told us which direction to look in, or where to stand. But we made jokes and enjoyed ourselves. We were in the middle of the city, but we were all alone there, just our family. We had to go back two more times to get everything that Milutin needed, but it didn't feel like work, even though I used to park in that same parking lot all the time when I went to work downtown.

Now a year later, I was standing in the street, looking at a picture of my husband as he is looking out at the city all night from the gallery window every night for a month. And I just started to cry, because I missed him, but also because there was something so strange to me. It's hard to explain: his expression makes it look like he is enjoying himself, but I realized that we lived here for 35 years, and before that video shoot, never actually went downtown one night just to look at the city lights. It's like we didn't really live here, but were always somewhere else in our minds for all those years.

One day not long after, I went to a hardware store to buy something. I couldn't find what I was looking for, so I asked someone who worked there for help. This person kept staring at me the whole time he was serving me, and it made me feel very uncomfortable. I just needed some hooks or screws or something, but he was looking at me like I did something wrong. A few other people were in the aisle as well, and they started staring at me too. Now I was ready to run away, but finally, the person who was helping me said, "I'm sorry, but do I know you from TV or something? Where have I seen you before?" Then I realized what was going on. During the month of his exhibition, some of Milutin's really short videos were sometimes being shown on TV or in a movie theatre before the real film began, and he had seen me in one. I said, "No, my son is an artist, and I'm in his work," and then I spun on my heel and left!

The last time I saw Milutin's work, it was for his biggest show. It was in Montreal at the museum. They were showing a lot of his videos in a big theatre on a really huge screen—it was really like being at the movies, they even had the same kind of seats! I sat watching for what must have been more than an hour, there was so much to watch. Some parts were really funny, but I didn't understand what my friend Eva was saying (unlike in real life, where everything is always crystal clear!), so I had to wait for that video to come around again. I remembered doing some of the things that happened in some of the videos, and absolutely couldn't remember having made some of the others, but there I was on screen doing it anyway! There we all were!

Milutin from / tirée de **Birds**, 2005
Three Duratrans photographic prints in custom-made light boxes, sound system
Trois épreuves sur Duratrans dans des boîtes lumineuses fabriquées sur mesure, système de son

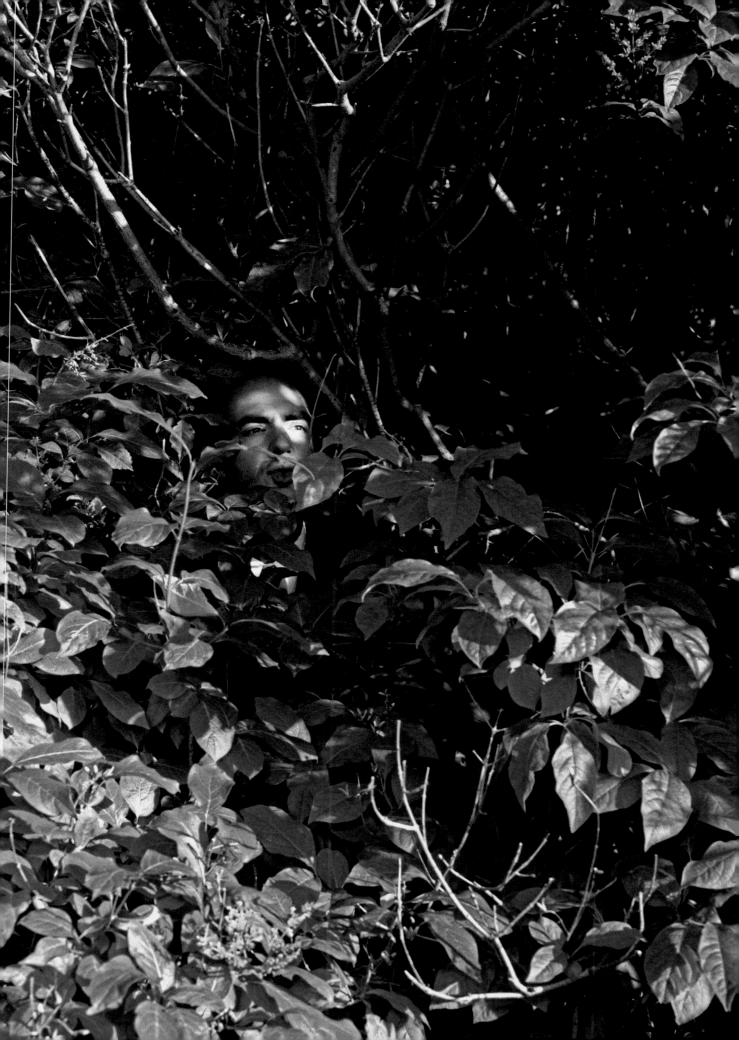

Later that night, I was in a live performance in front of hundreds of people at the museum (that's the reason I'd flown in from Calgary—well, in fact I mostly came to see my granddaughter, but they can all think what they want!). I must have been really tired, because I didn't understand that it was going to be in front of so many people. When I think about it now, I should have felt nervous, but as I remember it, I didn't actually care, I just wanted to do my parts well. It was supposed to be about a dream I am having—at least that's how Milutin explained it to me—but he is the one who really invented the thing, not me! Actually, my parts were pretty easy to do, and people seemed happy with the whole thing afterward. That's kind of it—that's how things go for me with my son and his art. I just do what I think I'm supposed to do, and it's usually easy and fun. It means something for me to be in it (a couple of times, I've been really surprised to find how mixed up I feel about what is real and what is made up in his work). Probably it all means something else for him, and probably something else for someone else, I don't know.

Mom from / tirée de **Birds**, 2005
Three Duratrans photographic prints in custom-made light boxes, sound system
Trois épreuves sur Duratrans dans des boîtes lumineuses fabriquées sur mesure, système de son

Mon rôle
de mère

—

Katarina Gubash (Urosevic)

Milutin a été flou dans ses directives (comme d'habitude!), mais il m'a tout de même suggéré d'écrire quelque chose sur comment c'est d'être dans ses œuvres, sur les choses qui me sont passées par l'esprit quand nous les faisions ou quand je les ai vues, donc c'est ce que je vais faire.

Honnêtement, je ne me sens pas concernée par la plupart des œuvres d'art que je vois, j'ai l'impression que ces choses ne sont pas faites pour moi. Le travail de mon fils parle de moi, et de lui, il parle de son père dans les derniers moments de sa vie, il parle de notre famille, même ma meilleure amie, tout comme le plus vieil ami de Milutin, s'y trouvent. Ses vidéos sont souvent très drôles, j'aime en regarder certains passages; c'est étonnant de réaliser qu'il ne s'agit que de nous, en train de faire ce qui pourrait être fait par des acteurs dans une émission de télévision ou dans un film.

Je ne sais sincèrement pas, toutefois, quel est le sujet de son travail. Je pense que ça revient aux spécialistes de réfléchir à l'art, et je ne pense pas que je pourrais dire quelque chose que le milieu de l'art jugerait nouveau. Mais je suis heureuse de sentir que je reconnais quelque chose de moi-même et, surtout, de revoir mon mari Stevan, ou l'ami de Milutin, Tim, ou sa femme Annie dans son travail.

Je me rappelle la première fois que Stevan et moi nous sommes vus dans les premières vidéos de Milutin. Il avait présenté une exposition à Saskatoon et nous avions fait cinq heures de route pour nous y rendre en auto. Nous étions debout dans la galerie (qui avait été entièrement peinte en noir, et il faisait très noir, sauf pour le grand écran, comme au cinéma), à rire de nous-mêmes en train de siffloter des chansons comme de petits oiseaux,

Dad from / tirée de ***Which Way to the Bastille?***, 2007
Lambda print on METALURE® coated paper / Épreuve Lambda sur papier pigmenté METALURE®

et à nous demander combien de travail avait dû mettre Milutin pour faire en sorte que nous ayons l'air de savoir siffler! À un moment, nous avons remarqué qu'il y avait quelqu'un d'autre dans la salle. C'était une jeune femme. Nous ne la connaissions pas, mais elle nous a regardés longtemps : elle regardait l'écran puis se tournait vers nous. Je pense qu'on ressentait tous quelque chose de bizarre. C'est vrai pour moi, en tout cas!

La deuxième fois, j'ai vu d'autres vidéos qui avaient été faites l'été précédent. Milutin avait une exposition à Calgary. C'était presque un an après le décès de Stevan et c'était tellement difficile de le voir à nouveau, en train de jouer de la guitare sur sa canne (avec laquelle il refusait de marcher, bien qu'il aurait dû – ce n'était qu'un accessoire dans l'œuvre de Milutin). Je me souviens surtout d'une image qu'on voyait dans la fenêtre de la galerie pendant la nuit. Sur l'image, Stevan regarde la ville à partir du toit d'un stationnement la nuit. Je me suis rappelé le moment où nous avons fait cette vidéo : c'était vraiment amusant, on a tellement ri parce qu'il n'y avait rien qui marchait. La caméra s'est brisée, la pile de l'éclairage a cessé de fonctionner, personne ne se rappelait ce qu'il devait faire, même si Milutin venait juste de nous dire dans quelle direction regarder ou à quel endroit se tenir. Mais nous avons fait des blagues et avons eu du plaisir. Nous étions au beau milieu de la ville, mais nous étions tout seuls, il n'y avait que notre famille. Nous avons dû y retourner deux autres fois pour obtenir tout ce dont Milutin avait besoin, mais je n'avais pas l'impression de travailler, même si je me suis garée dans ce même stationnement tout le temps que j'ai travaillé au centre-ville.

Là, une année plus tard, j'étais dans la rue à regarder une image de mon mari qui regarde la ville, dans la fenêtre d'une galerie à chaque soir, toute la nuit, durant un mois. Et je me suis mise à pleurer, parce qu'il me manquait, mais aussi parce qu'il y avait là quelque chose de très étrange pour moi. C'est difficile à expliquer : son expression donne le sentiment qu'il a du plaisir, mais j'ai réalisé que nous avions vécu à cet endroit pendant trente-cinq ans et qu'avant le tournage de cette vidéo, nous n'étions jamais allés au centre-ville, un seul soir, pour regarder les lumières. C'est comme si nous n'y avions jamais vécu, comme si nous avions toujours été ailleurs dans nos pensées pendant toutes ces années.

Un jour, peu de temps après, je me suis rendue dans une quincaillerie pour y acheter quelque chose. Je n'arrivais pas à trouver ce que je cherchais et j'ai donc demandé à un employé de m'aider. Tout le temps qu'il m'a servi, il n'a pas arrêté de me fixer et je me suis sentie très mal à l'aise. J'avais besoin de crochets ou de vis, quelque chose comme ça, mais il me regardait comme si j'avais fait quelque chose de mal. Il y avait d'autres personnes dans l'allée et elles aussi me fixaient. J'étais sur le point de me mettre à courir, mais finalement l'employé m'a dit : « Je m'excuse, mais est-ce que je vous ai déjà vue à la télévision ou quelque chose comme ça? Où vous ai-je donc vue? » C'est là que j'ai compris ce qui se passait. Pendant le mois qu'avait duré son exposition, les courtes vidéos de Milutin avaient été montrées à la télévision ou au cinéma avant que le vrai film ne commence, et il m'avait vue dans l'une d'elles. J'ai dit « non, mon fils est un artiste, et je suis dans son travail », puis j'ai tourné les talons et je suis partie!

La dernière fois que j'ai vu le travail de Milutin, c'était sa plus grande expo. C'était à Montréal au musée. On montrait plusieurs de ses vidéos dans une grande salle sur un écran vraiment énorme – c'était comme au cinéma, il y avait le même genre de fauteuils!

Annie from / tirée de *Which Way to the Bastille?*, 2007
Lambda print on METALURE® coated paper / Épreuve Lambda sur papier pigmenté METALURE®

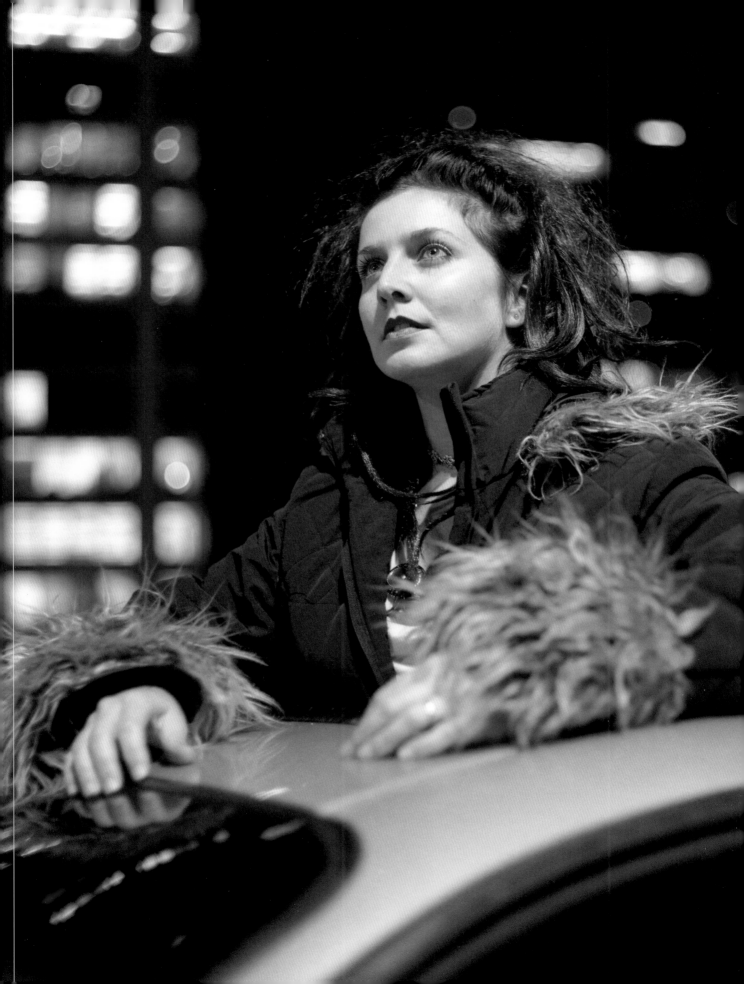

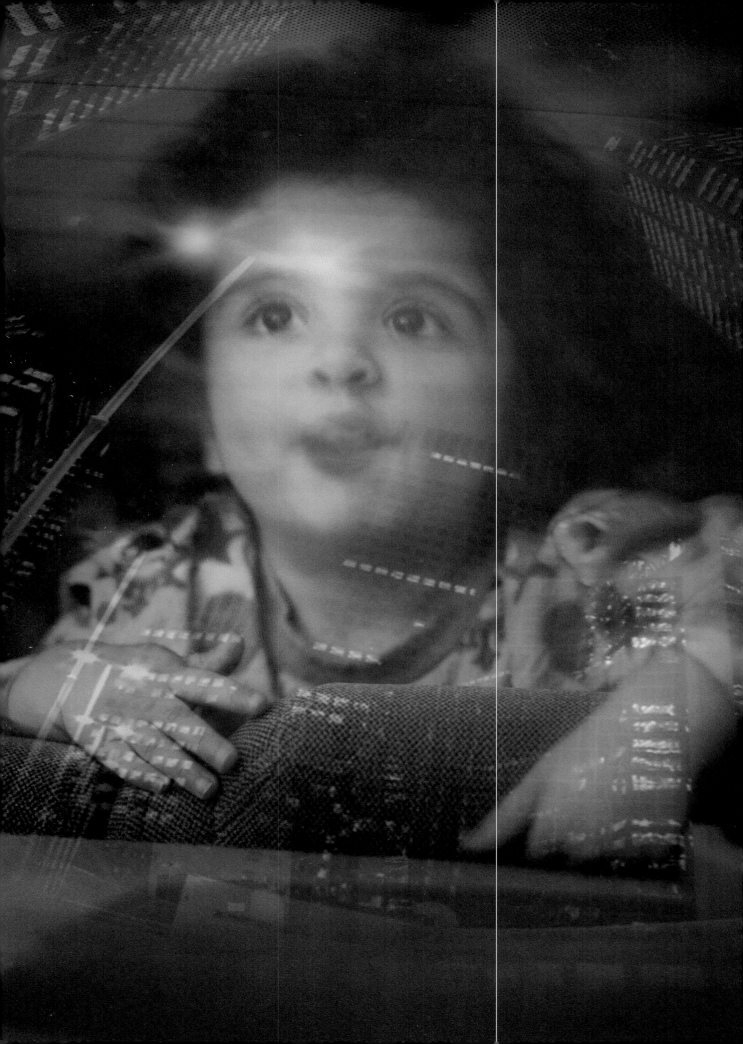

Je suis restée assise à regarder pendant plus d'une heure; il y en avait tellement à voir. Certains passages étaient vraiment drôles, mais je n'ai pas compris ce que mon amie Eva disait (contrairement à la vraie vie, où tout est clair comme de l'eau de roche!), j'ai donc dû attendre que cette vidéo repasse. Je me suis souvenue avoir fait ce qu'on voyait dans certaines vidéos, mais j'avais complètement oublié certaines autres, et pourtant j'étais bien là, à l'écran, en train de les faire! Nous étions tous là!

Plus tard dans la même soirée, j'ai participé à une performance en direct devant des centaines de personnes au musée (c'est pour cette raison que j'étais venue en avion de Calgary – en fait, j'étais surtout venue pour voir ma petite-fille, mais ils peuvent bien tous penser ce qu'ils veulent!). Je devais être bien fatiguée parce que je n'avais pas compris que ça se passerait devant autant de gens. Quand j'y pense maintenant, j'aurais dû me sentir nerveuse mais, si mon souvenir est bon, je ne m'en suis pas vraiment souciée, je voulais simplement bien faire mes gestes. Ça devait être à propos d'un rêve que je faisais – du moins, c'est ainsi que Milutin me l'a expliqué – mais c'est lui qui avait inventé tout ça, pas moi! En réalité, mes passages étaient assez faciles à faire et, après, les gens ont semblé satisfaits de tout ce qu'ils avaient vu. C'est à peu près ça, c'est ainsi que ça se passe avec moi en ce qui concerne mon fils et son art. Je fais simplement ce que je pense devoir faire, et c'est habituellement facile et amusant. Ça représente quelque chose pour moi d'être là-dedans (quelques fois, j'ai été vraiment surprise de voir à quel point je confonds ce qui est réel et ce qui est inventé dans son travail). Tout cela signifie probablement autre chose pour lui, et probablement autre chose encore pour quelqu'un d'autre, je ne sais pas.

•————————————•

[Traduit de l'anglais par Colette Tougas]

Nova-Katarina from / tirée de ***Which Way to the Bastille?***, 2007
Lambda print on METALURE® coated paper / Épreuve Lambda sur papier pigmenté METALURE®

RENT

BORN RICH

getting poorer

(I mean, you're already here, what else have you got to do?)

Milutin Gubash and the Parent Trope

—

Crystal Mowry

In the year that Milutin Gubash was born, people around the world gathered in front of their television sets to witness a live broadcast of what was arguably one of the most inconceivable feats in human history. A record number of approximately 500 million people watched as Neil Armstrong stepped outside of the Apollo 11 spacecraft and onto a lunar surface.[1] Conspiracy theories still abound that the landing was an elaborate hoax, one that had mastered an exceptionally persuasive medium. More than forty years after this major event, collective televisual experiences remain a powerful way of registering one's place in time.[2]

For Gubash, television and serial narratives are a means to uncover and understand his own origins. It seems fitting, then, that the television genre that flourished during Gubash's youth—the sitcom—seems to be undergoing somewhat of an identity crisis. The rise of broadcast networks such as TLC has prompted a shift in how familial stories are told through the medium. Family-themed ficto-narrative television popularized by programs such as *The Brady Bunch* (1969–1974) and *The Cosby Show* (1984–1992) have been supplanted by vérité-lite depictions of familial dysfunction.[3] Rather than assume a nostalgic position in which the traditional sitcom genre is simply restaged with personalized narratives, Gubash synthesizes the influences of serial comedy strategies found in popular media to engage in a critical unpacking of the genre's baggage, tropes and all.[4]

The sitcom—a portmanteau of "situational" and "comedy"—first emerged as a staple of North American television with the broadcast of *I Love Lucy* (1951–1957). With *Lucy*, we see the foundations laid for folly-driven television tropes and the development of the genre's typology that would remain largely unchanged for decades.[5] Sitcoms generally focus on a core of reoccurring characters, often bound by family ties, through which familiar narratives unfold predominately at the home of one of the central characters and at secondary settings, such as a workplace or school. A dilemma is central to any given episode's narrative, and might focus on one of many conventional tropes such as the forgetting of a spouse's birthday, a case of mistaken identity, or a minor untruth spiraling out of control. Though miscommunication and the fear of disappointment form the basis of most sitcom narratives, its characters rarely suffer from a lapse in hilarity. In the realm of the sitcom, almost all predicaments can be resolved within 22 minutes.

The family, in all of its myriad definitions over the last six decades, has been a central motif in both the content of the sitcom and the development of its audiences. Not surprisingly, the genre has grown in response to the changing lives of its viewers.[6] As writer and popular culture analyst Steven D. Stark argues, sitcoms such as *All in the Family* (1971–1979) ushered in a sense of realism in their depiction of familial relationships, conflicts, and differing perspectives on generational difference by weaning their audience from the sight-gags that entertained them only a generation earlier.[7] More importantly, *All in the Family*'s roster of characters, which included the abrasive patriarch Archie Bunker, were engaged in an ongoing struggle with a rapidly changing middle-class culture and supposedly American values. It used the genre to suggest that the generation raised on *I Love Lucy* was struggling with the present social climate. The "Good Old Days" as suggested in the program's theme song, would prove to be firmly planted in the living rooms of the past.

The common experience of how one watched television in those "good old days"—namely the ritual of watching a favourite program from the comfort of home at the same time every week—is no longer consistent with contemporary viewing habits.

For Rent, 2008
Archival inkjet photographic print / Épreuve à jet d'encre sur papier archive

With the rather recent emergence of television programming streamed digitally via computers and handheld devices, audiences are no longer tethered to strictly domestic viewing spaces—ones that are often mirrored in the sitcom's fictional settings. According to a 2010 survey conducted by Statistics Canada, 43 percent of Canadians now use the Internet to watch television and download movies.[8] File-sharing websites such as YouTube have ushered in a new generation of DIY content crafters and provided an easily accessible means to broadcast that content. Despite this democratic shift in whose stories are told to mass audiences, certain conventions persist.

In his various video and photo-based projects made within the last decade, Gubash reveals a sophisticated understanding of sitcom conventions and a desire to make room for reality within the space of a metanarrative. He has engaged a group of characters drawn from his immediate and extended family in an ongoing attempt to create encounters between the past and the present. His six-part video series *Born Rich, Getting Poorer* (2008–2012) is an episodic narrative that stars the artist and his family members as themselves in believable, day-to-day situations. Gubash's use of the serial format is key: in the traditional sitcom, seriality is used in both the nature of its production and propensity for repetitious scenarios to breed comfort among its viewers by avoiding major disruptions among its characters and their perceived roles. Seriality, within the scope of Gubash's practice, is a means by which the artist can explore regeneration and re-enactment without succumbing to nostalgic reverie.

The earliest episodes of *Born Rich, Getting Poorer* are punctuated with canned laughter and a litany of recognizable narrative tropes: a mother unexpectedly pays a visit to her son, a central character returns from the dead, a car refuses to start. As the episodes progress, we encounter the life of the artist as a complicated—though comedic—site of converging roles: a son preoccupied with unfulfilled expectations, a husband easily distracted by absurd ventures, a clownish father, an anxiety-ridden friend. We learn quickly that *Born Rich* is not merely an exercise in occupying the role of the everyman; rather, it unfolds as a foiled attempt to bury one aspect of the past (his father's ashes) while attempting to uncover it

elsewhere (the truth about his family line). The late French philosopher Michel de Certeau's thoughts on the development of opportunities for subversion in the realm of popular culture provide a conceptual framework for Gubash's antics:

> The "anyone" or "everyone" is a common place, a philosophical *topos*. The role of this general character (everyman and nobody) is to formulate a universal connection between illusory and frivolous scriptural productions and death, the law of the other. He plays out on the stage the very definition of literature as a world and of the world as literature. Rather than being merely represented in it, the ordinary man acts out the text itself, in and by the text, and in addition he makes plausible the universal character of the particular place in which the mad discourse of a knowing wisdom is pronounced.[9]

As the *Born Rich, Getting Poorer* series continues, Gubash's "everyman" character reveals himself to be more nuanced and clearly more complex than one might first assume. The black suit and tie that he wears throughout the series shifts from seeming like a visual reference to bumbling comedic actors such as Buster Keaton, toward something more like funereal attire. A particularly memorable reminder of how Gubash uses the suit as a signifier of apparent professionalism, performance, and an irretrievable past can be found in episode 3 when Gubash's existential woes take on a curiously comical form. After inadvertently gluing a disguise prop to his face to simulate his father's appearance for a photography shoot, Gubash receives some sage advice from Tim, his high school friend and understated oracle. Tim informs Gubash that the disguise will remain stuck for some time and urges him to simply "live the role." Through this on-screen exchange, the audience is provided with a momentary glimpse into Gubash's struggle with essentialism, be it within our popular media or the untidiness of our own familiar narratives.

The notion of "living the role" is something that Gubash fosters in his audience as well. If we watch closely we will find evidence of this subtle gesture of inclusion in the form of a largely silent "nosey

neighbour" character. Her role, like that of the gallery visitor or critic, is reccurring, and always as a distant spectator. Her experience of Gubash's travails is framed by the window through which she peers or the sliver of front lawn where she watches discreetly. The laugh tracks (whether "canned" or recorded in front of a live audience) commonly found in early sitcoms, gently nudge us toward a mutual understanding of hilarity and prompt an overall sense of collectivity and belonging.

By episode 6, however, the laugh track has all but disappeared and Gubash's cast of supporting characters is nearly silent. The conventions of the sitcom have been stripped away, leaving us with a double biography of the artist: the story told between the tropes and the story told through unanswered questions. Gubash's personal journey unfolds with the realization that histories—be they collective or personal—are ultimately most captivating when they are left unresolved.

1 Chris Paterson, "Space Program and Television," *The Museum of Broadcast Communications,* http://www.museum.tv/eotvsection.php?entrycode=spaceprogram (accessed 5 January 2013).

2 "Moon Landing: Your Memories," *BBC News,* http://news.bbc.co.uk/2/hi/talking_point/8144776. stm (accessed 5 January 2013). As the BBC discovered in this 2009 piece on how viewers who were children at the time recalled that historic broadcast, the minutia of our individual daily lives persist in the framing of events of collective import.

3 Neil Genzlinger, "TV Where Too Far Is Never Far Enough," *New York Times,* 28 December 2012, http://www.nytimes.com/2012/12/29/arts/television/reality-shows-reached-for-extremes-in-2012.html?_r=0 (accessed 5 January 2013).

4 For an inventory of many of the television tropes implicating parental characters, see http://tvtropes.org/pmwiki/pmwiki.php/Main/TheParentTrope (accessed 11 May 2012).

5 Bernadette Casey, Neil Casey, Ben Calvert, Liam French and Justin Lewis, *Television Studies* (London and New York: Routledge, 2002), 30.

6 Ibid, 86.

7 Steven D. Stark, *Glued to the Set: The 60 Television Shows and Events That Made Us Who We Are Today* (New York: The Free Press, 1997), 162.

8 Mary K. Allen, *Consumption of Culture by Older Canadians on the Internet* (Government of Canada, January 2013), 4. Http://www.statcan.gc.ca/pub/75-006-x/2013001/article/11768-eng.pdf (accessed 5 February 2013).

9 Michel de Certeau, *The Practice of Everyday Life* (Berkeley, Los Angeles and London: University of California Press, 1984), 2.

10 In an exhibition-related interview, Gubash states: "When I look inside myself, I don't actually find something essential … I find things that I make up, and I find things that are made up for me." Artist interview conducted by the Southern Alberta Art Gallery, 22 June 2012, http://www.youtube.com/watch?v=PZ15wN6VLM4 (accessed 5 January 2013).

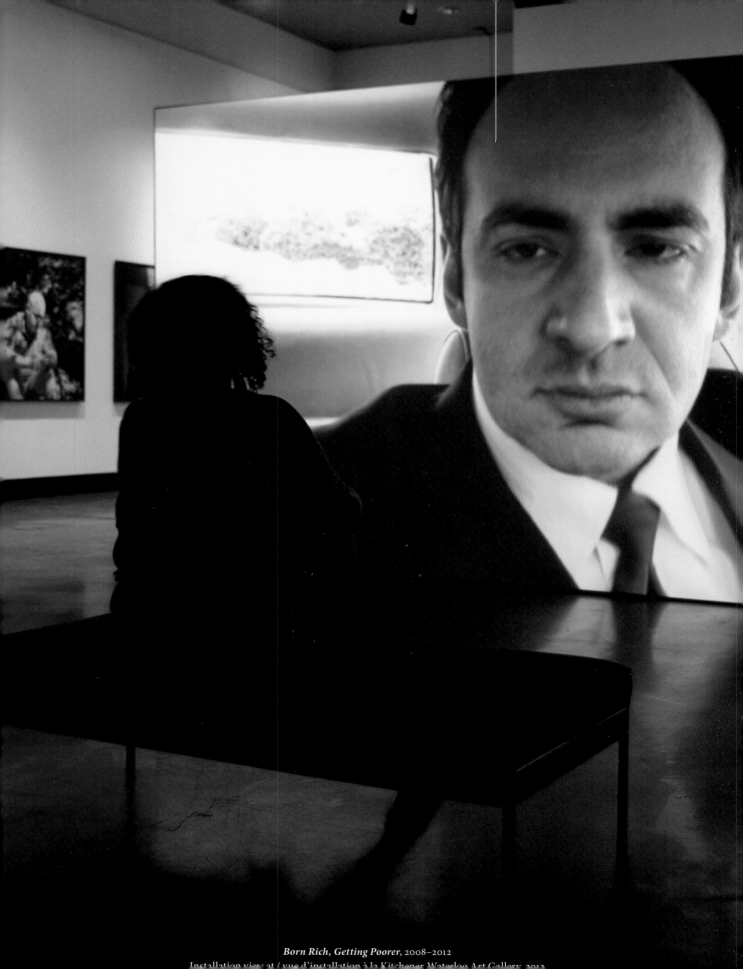

Born Rich, Getting Poorer, 2008–2012
Installation view at / vue d'installation à la Kitchener-Waterloo Art Gallery, 2012

Milutin Gubash et le trope du parent
—

Crystal Mowry

L'année où Milutin Gubash a vu le jour, des gens du monde entier se sont réunis devant leurs appareils de télévision pour voir en direct un exploit sans doute parmi les plus inimaginables dans l'histoire de l'humanité. En effet, environ 500 millions de personnes, un nombre record, ont regardé Neil Armstrong sortir du vaisseau spatial Apollo 11 et marcher sur la surface de la lune[1]. Des thèses de complot abondent encore aujourd'hui voulant que l'alunissage ait été un canular complexe, résultant de la maîtrise d'un médium exceptionnellement convaincant. Plus de quarante ans après cet événement de taille, les expériences télévisuelles vécues en collectivité demeurent une mesure efficace de la place de l'individu dans le temps[2].

Pour Gubash, la télévision et le format de la série représentent un moyen de révéler et de comprendre ses propres origines. Il semble donc à propos que le genre télévisuel qui était en plein essor quand Gubash était jeune, c'est-à-dire la sitcom, semble être en train de vivre aujourd'hui une sorte de crise identitaire. L'arrivée de chaînes de télévision comme TLC a entraîné un virement dans la manière de raconter des histoires de famille. La télévision axée sur la famille et sur la fiction narrative, rendue populaire par des émissions comme *The Brady Bunch* (1969–1974) et *The Cosby Show* (1984–1992), a été remplacée par des illustrations vraies mais légères de dysfonctionnement familial[3]. Plutôt que d'adopter une position nostalgique à partir de laquelle la sitcom, comme genre traditionnel, serait tout simplement repris mais dans un récit personnel, Gubash synthétise l'influence des stratégies de la série comique, issue des médias populaires, pour s'engager dans une analyse critique du genre, de ses tropes et de ce qui en découle[4].

La sitcom, mot-valise issu de « situational » et de « comedy », est d'abord apparu comme forme majeure à la télévision nord-américaine avec l'émission *I Love Lucy* (1951–1957). Avec *Lucy*, on a vu s'instaurer les fondements de tropes télévisuels animés par la frivolité et se développer la typologie de la sitcom, laquelle ne bougerait pratiquement pas au cours des décennies suivantes[5]. La sitcom se concentre généralement sur un noyau de personnages récurrents, souvent unis par des liens familiaux, par lesquels passent des récits se déroulant surtout dans le foyer d'un des principaux protagonistes, mais aussi dans des cadres secondaires comme le lieu de travail ou l'école. Un dilemme est au cœur de chacun des épisodes et il peut porter sur l'un des nombreux tropes conventionnels, par exemple l'anniversaire oublié d'un conjoint, un quiproquo ou un petit mensonge qui monte en épingle. Bien que la mauvaise communication et la peur de décevoir forment la base de la plupart des récits de la sitcom, ses personnages sont loin d'être dépourvus d'humour. Dans le royaume de la sitcom, presque toutes les situations fâcheuses se résolvent en 22 minutes.

La famille, dans les innombrables définitions qu'elle a connues au cours des soixante dernières années, a été un motif central à la fois dans le contenu de la sitcom et dans le développement de ses publics. Il n'est pas étonnant que le genre ait évolué en réaction aux changements de vie chez les téléspectateurs[6]. Selon Steven D. Stark, auteur et analyste de la culture populaire, les sitcoms comme *All in the Family* (1971–1979) ont introduit un certain réalisme dans leur illustration de la famille, de ses relations, conflits et antagonismes découlant des différences générationnelles, en privant le public des gags visuels qui l'avaient diverti une génération plus tôt[7]. Ce qui est plus important encore dans *All in the Family*, c'est que tous les personnages, y compris le patriarche caustique Archie Bunker, sont aux prises avec les changements rapides dans la mentalité de la classe moyenne d'alors et dans les soi-disant valeurs américaines. L'émission se servait de la sitcom pour laisser entendre que la génération qui avait grandi avec *I Love Lucy* s'adaptait mal au climat social du moment. La période des « Good Old Days » (« bon vieux temps »), que suggérait la chanson-thème de l'émission, apparaissait ainsi fermement implantée dans les salons du passé.

La manière de regarder la télévision qui était l'expérience commune de ce « bon vieux temps », soit le rituel consistant à suivre son émission préférée depuis

le confort de son foyer au même moment à chaque semaine, ne correspond plus aux habitudes d'écoute d'aujourd'hui. Avec l'émergence relativement récente de la diffusion numérique en flux d'émissions de télévision sur leurs ordinateurs et appareils portables, les spectateurs ne sont plus confinés à des espaces de visionnage strictement domestiques, ce qui se répercute souvent dans les cadres fictionnels de la sitcom. Selon un sondage mené en 2010 par Statistique Canada, 43 pour cent des Canadiens utilisent maintenant Internet pour regarder la télévision et télécharger des films[8]. Les sites de partage de fichiers, comme YouTube, ont introduit une nouvelle génération de producteurs de contenus artisanaux et fourni un moyen facilement accessible de diffuser ce contenu. Malgré ce glissement démocratique dont les histoires sont racontées aux audiences de masse, certaines conventions demeurent.

Dans les divers projets vidéographiques et photographiques qu'il a réalisés au cours de la dernière décennie, Gubash a fait montre d'une fine compréhension des conventions de la sitcom et d'un désir de faire place à la réalité dans l'espace même d'un métarécit. Puisant dans sa famille immédiate et étendue, il a enrôlé un groupe de personnages dans une tentative soutenue de créer des rencontres entre le passé et le présent. Sa série vidéo en six épisodes intitulée *Born Rich, Getting Poorer* (2008-2012) est un récit qui met en vedette l'artiste et les membres de sa famille jouant leurs propres rôles dans des situations quotidiennes crédibles. L'utilisation faite par Gubash de la série comme format est fondamentale : dans la sitcom traditionnelle, la sérialité répond à la fois à la nature de sa production et à sa tendance à employer des scénarios répétitifs qui confortent les auditeurs en évitant toute perturbation majeure chez les personnages et les rôles qu'on leur attribue volontiers. La sérialité, dans le contexte de la pratique de Gubash, lui permet d'explorer la régénération et la reconstitution sans tomber toutefois dans la nostalgie.

Les premiers épisodes de *Born Rich, Getting Poorer* sont ponctués de rires en boîte et d'une litanie de tropes narratifs reconnaissables : une mère visite son fils à l'improviste, un personnage central revient de l'au-delà, une automobile refuse de démarrer. Au fur et à mesure des épisodes, on réalise que la vie de l'artiste est le site compliqué, mais drôle, de rôles convergents : fils troublé par des attentes non comblées,

mari facilement distrait par des projets absurdes, père clownesque, ami angoissé. Vite on comprend que *Born Rich* n'est pas seulement un exercice dans l'occupation du rôle de l'homme ordinaire, mais qu'il montre plutôt une tentative frustrée d'enterrer un aspect du passé (les cendres du père), tout en essayant d'en révéler ailleurs une autre facette (la vérité sur la lignée familiale). Les pensées de Michel de Certeau, philosophe français aujourd'hui disparu, sur le développement des possibilités de subversion dans le domaine de la culture populaire fournissent un cadre conceptuel aux bouffonneries de Gubash :

> Le « n'importe qui » ou le « tout le monde » est un lieu commun, un *topos* philosophique. Ce personnage général (tous et personne) a pour rôle de dire un rapport universel des illusoires et folles productions scripturaires avec la mort, la loi de l'autre. Il joue sur scène la définition même de la littérature comme monde et du monde comme littérature. Plus qu'il n'y est représenté, l'homme ordinaire donne en représentation le texte lui-même, dans et par le texte, et il accrédite de surcroît le caractère universel du lieu particulier où se tient le fol discours d'une sagesse savante[9].

Dans l'évolution de *Born Rich, Getting Poorer*, le personnage de « l'homme ordinaire » de Gubash se révèle plus nuancé et nettement plus complexe qu'on aurait pu le croire au début. Le veston et la cravate noirs qu'il porte tout au long de la série, et qui semblent d'abord une référence visuelle à des comiques gaffeurs comme Buster Keaton, apparaissent progressivement comme un accoutrement funéraire. On peut voir un rappel particulièrement mémorable de la manière dont Gubash utilise le veston comme signifiant de professionnalisme, de performance et d'un passé irrécupérable dans le troisième épisode où les misères existentielles de Gubash prennent une tournure étrangement comique. Après avoir collé un élément de déguisement à son visage afin de prendre l'apparence de son père pour une séance de photographie, Gubash reçoit un sage avis de la part de Tim, ami de l'école secondaire et oracle méconnu. Tim apprend à Gubash que le déguisement restera collé pendant quelque temps et lui recommande vivement de simplement « vivre le rôle ». Par cet échange à l'écran, le public se

voit offert, l'espace d'un instant, le combat de Gubash avec l'essentialisme, qu'il s'agisse des médias populaires ou du désordre qui règne dans nos récits familiaux[10].

L'idée de « vivre le rôle » est une attitude que Gubash encourage également chez son public. En y regardant de plus près, la preuve de ce subtil geste d'inclusion prend la forme de la « voisine fouineuse », personnage en grande partie silencieux. Son rôle, comme celui du visiteur de galerie ou du critique, est récurrent mais toujours quelque peu distancé. Elle fait l'expérience des difficultés éprouvées par Gubash dans le cadre de la fenêtre par laquelle elle regarde ou depuis la pelouse devant la maison où elle peut observer en toute discrétion. Les rires (« en boîte » ou enregistrés devant public), qui étaient chose courante dans les premières sitcoms, nous entraînent discrètement vers une compréhension mutuelle de l'hilarité et suscitent un sentiment général de collectivité et d'appartenance. À partir du sixième épisode, toutefois, la piste de rires a presque disparu et les personnages secondaires de Gubash sont dans l'ensemble pratiquement muets. Les conventions de la sitcom ont été décapées, ce qui nous laisse avec une double biographie de l'artiste : l'histoire racontée entre les tropes et celle racontée par les questions laissées sans réponse. Le périple personnel de Gubash s'affirme dans la réalisation que les récits, qu'ils soient collectifs ou personnels, sont finalement plus captivants quand ils demeurent irrésolus.

[Traduit de l'anglais par Colette Tougas]

1 Chris Paterson, « Space Program and Television », *The Museum of Broadcast Communications,* http://www.museum.tv/eotvsection.php?entrycode=spaceprogram (consulté le 5 janvier 2013).

2 « Moon Landing: Your Memories », *BBC News,* http://news.bbc.co.uk/2/hi/talking_point/8144776.stm (consulté le 5 janvier 2013). Comme le révélait la BBC dans une émission de 2009 sur les souvenirs conservés par les spectateurs qui étaient des enfants à l'époque de cette importante diffusion, les détails de nos vies individuelles au quotidien persistent dans le contexte d'événements ayant une portée collective.

3 Neil Genzlinger, « TV Where Too Far Is Never Far Enough », *New York Times,* 28 décembre 2012, http://www.nytimes.com/2012/12/29/arts/television/reality-shows-reached-for-extremes-in-2012.html?_r=0 (consulté le 5 janvier 2013).

4 Pour un inventaire des nombreux tropes télévisuels comportant des personnages de parents, voir http://tvtropes.org/pmwiki/pmwiki.php/Main/TheParentTrope (consulté le 11 mai 2012).

5 Bernadette Casey, Neil Casey, Ben Calvert, Liam French et Justin Lewis, *Television Studies,* Londres et New York, Routledge, 2002, p. 30.

6 *Ibid.,* p. 86.

7 Steven D. Stark, *Glued to the Set: The 60 Television Shows and Events That Made Us Who We Are Today,* New York, The Free Press, 1997, p. 162.

8 Mary K. Allen, *Consumption of Culture by Older Canadians on the Internet,* Gouvernement du Canada, janvier 2013), p. 4. Http://www.statcan.gc.ca/pub/75-006-x/2013001/article/11768-eng.pdf (consulté le 5 février 2013).

9 Michel de Certeau, *L'invention du quotidien. 1- Arts de faire,* Paris, Union Générale d'Éditions, 1980, p. 36.

10 Lors d'un entretien en lien avec une exposition, Gubash déclarait : « Quand je regarde en moi, je ne trouve vraiment rien d'essentiel… Je trouve des choses que j'invente et je trouve des choses qui sont inventées pour moi. » Entretien mené par la Southern Alberta Art Gallery, le 22 juin 2012, http://www.youtube.com/watch?v=PZ15wN6VLM4 (consulté le 5 janvier 2013).

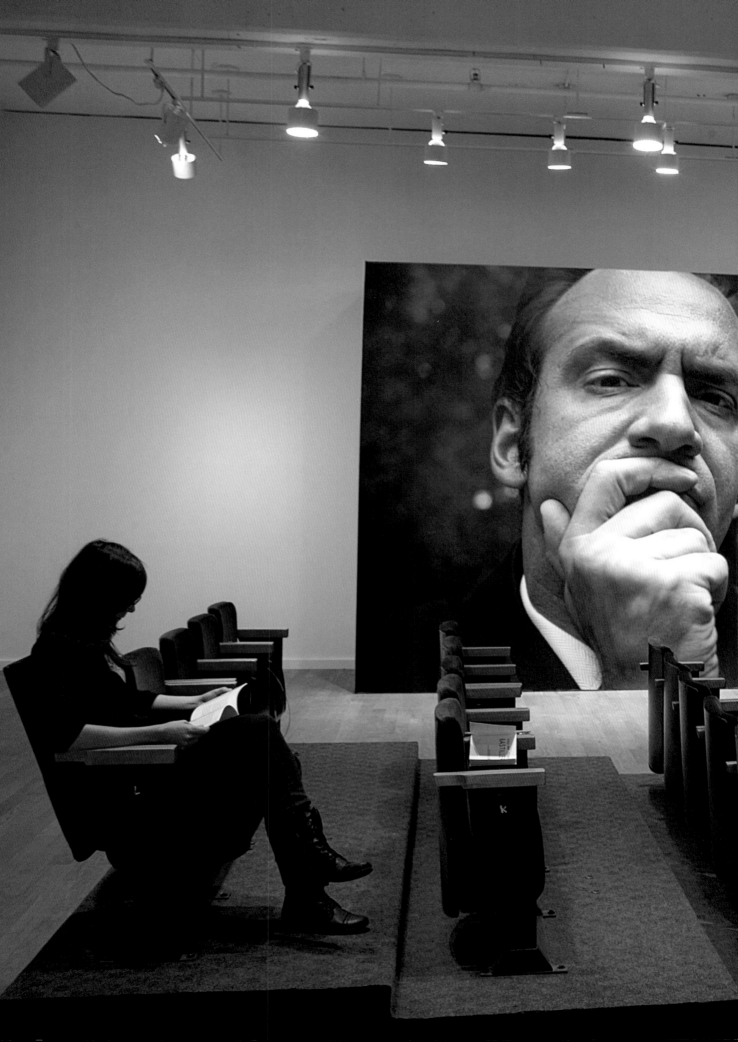

« Quand j'étais petit, je me demandais ce que l'on trouverait si on pouvait aller jusqu'au bout de l'univers. »

« Y a-t-il quelque chose après ou n'y aurait-il rien de l'autre côté ? »

« Est-ce qu'on peut traverser le néant ? Est-ce qu'on pourrait devenir rien ? »

« C'est inconcevable. Le rien c'est insensé. »

« On ne peut pas penser à rien. C'est impossible. »

« C'est impossible de penser que quelque chose arrive à sa fin et qu'il n'y ait rien qui vienne après. »

« Aujourd'hui, je me demande: comment peut-il y avoir une fin à toutes choses ? Je pense que c'est idiot de s'interroger au sujet du rien. »

Extraits tirés de la vidéo Which Way to the Bastille?

Which Way to the Bastille?, 2007–2012
Installation view at / vue d'installation au Musée d'art de Joliette, 2012

"When I was a boy, I used to wonder what would happen if you
 could go to the very end of the universe."

"Would there be something coming after it, or would there be
 nothing on the other side?"

"Could you cross over into nothing? Would you become nothing?"

"It's inconceivable. Nothing. It doesn't make any sense."

"You can't think of nothing. It's impossible."

"It's impossible to think of something coming to an end, and
 nothing coming after it."

"Today I think: how can there be an end to anything. I think
 it is a stupid question to ask about nothing."

Excerpt of verbatim text from / extrait de la transcription textuelle
de *Which Way to the Bastille?* (2012)

Dead Ringer

—

Marie-Claude Landry

Affectation is the artificial display of an emotion, such as pretending to understand a person who is speaking a foreign language, or laughing loudly at a rather mediocre joke. This sort of trickery sums up what I understand to be the main tenet of Milutin Gubash's works, in that what he shows us is systematically called into question. The issue of deceitful appearances underlies his entire *œuvre*, blurring our markers and muddying the rules of the game of interpretation. The situation becomes even more complex when Gubash integrates his immediate surroundings (family, partner, friends) into his works. When he injects biographical elements into them, different types of stories immediately get tangled together. On the one hand, these feed the works' documentary aspect, which we believe to be true; on the other, they serve as components for the construction of fictitious narratives. This allows the poles of documentary / fiction, true / false, and aesthetic / political to meet, though they immediately cancel each other out, leaving us confounded and with a host of questions. The king's jester might make us laugh with works that look absurd, but in fact he is making fun of us, for behind these appearances hide important issues. We must therefore be attentive if we are to bring to light what the image is dissimulating.

IMPOSSIBLE STORIES

Milutin Gubash links his personal history with the artistic and political histories of Serbia. This allows him to examine, in a general way, the conditions under which we attribute meaning to things. In other words, he questions the references we use when we make such attributions. The ways in which he represents the stories his friends and family have told him about Serbia show that his understanding of them is the fruit of a construction. The facts that the story refers to may be real, but when they are brought together in a new way, they take on a different meaning. Thus Milutin Gubash necessarily becomes the subject of his works. The stories he tells are in the first person, but it is not an egocentric "I." It is a strategy that allows him to bring to the fore his questioning regarding our relationship to truth. He approaches this relationship through what he knows, by taking his own experience as his point of departure. Art allows him to examine his conception of the world, to explore the limits of his understanding of things, and to analyze his need to find answers, even if these are wrong.

The different media he uses (photography, painting, video, writing, and performance) constitute the raw material of his *œuvre*. He combines these in new ways, brings symbols into play, invents languages, and creates signs. Gubash may not fall into absolute relativism regarding true knowledge, but he is certainly baffled. He does not provide us with an answer because he is searching for it. He exemplifies this search by playing in various ways with the stories that his friends and family have told him about Serbia. After all, is that not where his own story began, the day he was born?

THE CONSTRUCTED IMAGE

Gripped by nationalist tensions, underscored by ethnic conflicts, and recently marked by a war that gave rise to unspeakable atrocities, Serbia has a complex history.[1] There is still too little written on the former Yugoslvia,[2] which makes the study of its history a challenge in itself. One fact is certain nonetheless, and that is Tito's[3] seizure of power at the end of the Second World War. In 1945 he created the Federal People's Republic of Yugoslavia, which became the Socialist Federal Republic of Yugoslavia in 1963, and lasted until 1992.[4] As in many Communist regimes, the state apparatus monitored everything very closely and adopted different measures to ensure that Party ideology was disseminated and respected. Propaganda, censorship, and coercion thus defined the social space, which, for that matter, proved to be entirely fake. This situation makes it difficult for us to understand what daily life was like in the former Yugoslavia.[5]

As early as the 1950s the Tito regime nevertheless established a surprising cultural policy, which encouraged the creation of abstract works of art. From the outside this gave the impression that artists benefitted from a certain amount of creative freedom. Tito maintained this aesthetic through various commissions, a departure from the majority of Communist

regimes, where art was usually subject to a level of regulation that had little to do with freedom of expression. These regimes backed an aesthetic that has been qualified as Socialist realism and consisted in "reducing the value of a work to its legibility and political rectitude."[6] Communist regimes generally favoured a figurative art at the service of Party ideology; in this sense it was propaganda. The presence of abstract works of art in the former Yugoslavia is therefore unusual. During the Cold War abstract art was, in the eyes of its American supporters, apolitical and autonomous—that is, free from all figurative representation[7]—which makes its presence in the former Yugoslavia even more surprising. Igor Zabel has argued that the Tito regime's endorsement of abstract art allowed Yugoslavia to present itself "[...] as a country that allied the Socialist system to a high level of modernist art, proving that the structure of Yugoslav society was open, dynamic, and contemporary,"[8] which was certainly not the case at the time.

A QUESTION OF ABSTRACTION

The presence of what looks like artistic modernism in Socialist Yugoslavia is therefore complex because it seems to come into contradiction with Communist ideology. The works from this period have an ambiguous status that renders their definition and understanding difficult.[9] Milutin Gubash addresses this question on his own terms in order to consider the value of an image from the political, aesthetic, and symbolic points of view. The series entitled *Who Will Will Our Will?* (2011–2013) consists of five black-and-white photographs that depict abstract monumental sculptures made up of simplified geometric shapes that tower over different landscapes.[10] These sculptures had been commissioned by the Communist Party during the 1960s and 1970s to commemorate Yugoslavia's resistance during the Second World War. They were therefore political. As Zabel explains, "a pure geometric form that is qualified as a monument to the revolution is no longer a pure geometric form,"[11] thus negating the possibility of any artistic kinship between these works and their Western counterparts. The knowledge of this propaganda tactic changes the way we interpret these sculptures. The meaning that the Party wishes to give them can be understood (or not) according to whether

the spectator is inside or outside of the Socialist Republic.[12] For a Yugoslav these sculptures represent historic facts, whereas for a non-Yugoslav, they can be perceived as part of the international artistic scene's dominant movement. Another change of meaning happens when we learn that Milutin Gubash subtly changed the landscapes in which the sculptures originally stood. Among other things, he removed trees and added birds. Whether a tactic of political propaganda or an aesthetic manoeuvre, both strategies are fake and are the result of a voluntary manipulation. The monuments are not modernist, at least not from the Western perspective, in the same way that the photographs are not documentary. The image is constructed, both symbolically and formally. The political regime commissioned abstract works but did not necessarily authorize the Yugoslav artist to create them freely. These are the questions the artist considers in this series.

THE STORY OF BOKI

Boki Radanović was an artist and a friend of Milutin Gubash's father when he lived in Serbia. Gubash's *These Paintings* (2010), consisting of a video and a group of images, refer to his story. Although we can never know with any certainty what is real and what is fictional, Gubash's account relates that the state committed Boki to a psychiatric hospital for creating abstract works, and that this in turn appears to have made him lose his sanity. Boki's paintings have disappeared and no documentation survives. Gubash created a series of four images, trying to imitate Boki's style according to his family members' recollections of Boki's works. The images are made up of flat areas of blues, whites, and reds (the colours of Yugoslavia's flag). They look like paintings but are actually digital collages that have been reworked to give the impression of a pictorial treatment. This attempt at recomposition results in an evacuation of Boki's presence as author instead of restituting it—on the one hand, because the images refer to Tito, and on the other, because what look like paintings are actually the result of a digital manipulation of the image, a completely fake process.[13] Notions of the work's authenticity and of the author's identity are jeopardized and become, in a way, an illusion. The visual language having been falsified and the author obliterated, how can we know the identity of these

works? How do we understand the context of their production? What is the story that we are being told?

THE FAMILY

The videos *These Paintings* and *Mirjana* (2010) show exchanges between Milutin Gubash, his mother Katarina, his aunt Mirjana (*Mirjana*), and his own lover, Annie (*These Paintings*). Through their discussions, he tries to understand Boki's story and the practice of censorship under the Communist regime. In fact, he tries to understand the former Yugoslavia through other people's experiences. Having emigrated to Canada at the age of three, he only knows his native country indirectly. All he knows is what he has been told by his friends and family. What is more, communication is laborious, for the people interviewed all speak different languages. The video *Mirjana* is in English and Serbian. The discussion in *These Paintings* is in English and French. The question of understanding becomes problematic because of the cultural references that change according to the individuals, and, mostly, because of the translations—free, as it were—that are suggested by Katarina or Annie. These women translate only part of what Milutin asks them to do, either, as in Annie's case, because of a lack of interest, or, as in Katarina's, because of a kind of censorship. The enterprise is therefore difficult, and the communication between the speakers, rather arduous. The exchanges end in failure since they produce disagreement: a funny one in *Mirjana* and a more dramatic one in *These Paintings*. However, we also glimpse at a shared complicity between the protagonists, and this may be the only thing that is true.

FINDING WHAT LIES BENEATH
OR BEGINNING WITH THE END

Which Way to the Bastille?
The exhibition begins with an original installation entitled *Which Way to the Bastille?* (2012). Inspired by a video (2007) and a book (2010) of the same title, it reconstitutes a room in a movie theatre in which no film is presented. There are only questions written on one wall. A huge photograph of Milutin Gubash wearing a perplexed expression looks out from the adjoining wall. The questions reiterate the ones that the artist, like a movie director, makes his father repeat in the video projected in the next room. They relate to the finality of existence and the limits of rationality. In all three of its forms, *Which Way to the Bastille?* addresses the failure of our understanding before questions of an existential order and the intervention of our imagination when we are confronted with the impossibility of finding an answer.

Milutin Gubash rejects the idea of a unique truth. He shows that often, what we know is the result of a process of construction, hence the urgency to deconstruct and bring to light the machinations that hijack and instrumentalize art for the benefit of politics, as was the case, for instance, in the former Yugoslavia. In order to do this, Gubash adopts these very same tactics when constructing his own works. He shows that art and its practice are, first and foremost, a question of shapes, but that once art is set in the public space, it becomes political. In this way he assumes the philosopher's stance: he keeps his distance from the objects that surround him and brings them into question. Be it in Novi Sad, Serbia, where he was born, or in Joliette, Canada, where he now lives, he remains a stranger wearing a suit and tie and a clownish expression. His baffled gaze on the world is that of the critic. He is at once spectator and actor. He reproduces, recreates, and replays stories and memories. He subjects what looks like truth to a contingent experience where randomness and that which flows from it can be absurd or non-sensical. But does that make it funny? We understand that absurdity in the artist's work is also represented by powerlessness and injustice. So how can we produce meaning? Evidently, the artist tells us that there is no truth. What is important is the relationship we have to knowledge and how we construct it.

[Translated from the French by Ersy Contogouris]

1 Alexis Troude, *Géopolitique de la Serbie* (Paris: Ellipses, 2006), 40.

2 Igor Zabel, "Art and State: From Modernism to the Retroavantgarde," *Essays I (Ljubljana: Zalozba, 2006).*

3 Josip Broz Tito, known as Tito (7 May 1892–4 May 1980).

4 The Federal People's Republic of Yugoslavia was established in 1945 and was made up of six republics: Bosnia-Herzegovina, Croatia, Macedonia, Montenegro, Serbia, and Slovenia. In 1974 Kosovo and Vojvodina were annexed.

5 Catherine Luthard-Tavard explains that "Yugoslavia became the site of the development of a schizophrenic type of social behaviour with the establishment of superimposed conducts constructed around the articulation of public life / private life." (Quotations have been translated from the French by Ersy Contogouris.) *La Yougoslavie de Tito écartelée 1945–1991* (Paris: L'Harmattan, 2005), 150.

6 Guillaume Désanges (curator), "Le réalisme socialiste en peinture: entre engagement et propagande," *Éruditions concrètes 3: Les vigiles, les menteurs, les rêveurs*, exhibition journal (Paris : FRAC Île-de-France, 16 September–14 November 2010), 56.

7 Claude Gintz, *Regard sur l'art américain des années soixante. Anthologie critique* (Le Vésinet, France: Éditions Territoire, 1979), 10–20.

8 Regarding the status of Communism in Yugoslavia, Catherine Luthard-Tavard argues that "While the Yugoslav system was in many ways more liberal than that of other Communist countries (for example the freedom to circulate inside, and even ouside of, the Federation, as well as the Western influences on daily life), it was not so to the extent that the true nature of power was questioned. See Zabel, 143.

9 In this sense the Slovenian collective IRWIN talked about a "modernism of the EAST" that detached itself from the precepts associated with Western modernism. Tyrus Miller, "Retro-Avant-Garde: Aesthetic Revival and the Con/figurations of Twentieth-Century Time," *Filozofski vestnik*, vol. XXVIII, n° 2, 2007, 253.

10 These sculptures still exist and can be seen in Macedonia, Bosnia-Herzegovina, Croatia, and Serbia.

11 Miller, 253.

12 It is interesting to note that Yugoslavia participated in the Venice Biennale on many occasions, most notably in 1964, when Celic, Ruzic, and Debenjak exhibited abstract paintings and sculptures.

13 *Tito (2), After Slobodan "Boki" Radanovič from the late 1950s (based on the recollection of my father, who said his paintings looked "like maps, but not of Yugoslavia...")* is an example of one of Milutin Gubash's titles in this series.

En serbe : Quand est-ce que je dois parler ?

Which Way to the Bastille?, 2007. Installation view at / vue d'installation au Musée d'art de Joliette, 2012

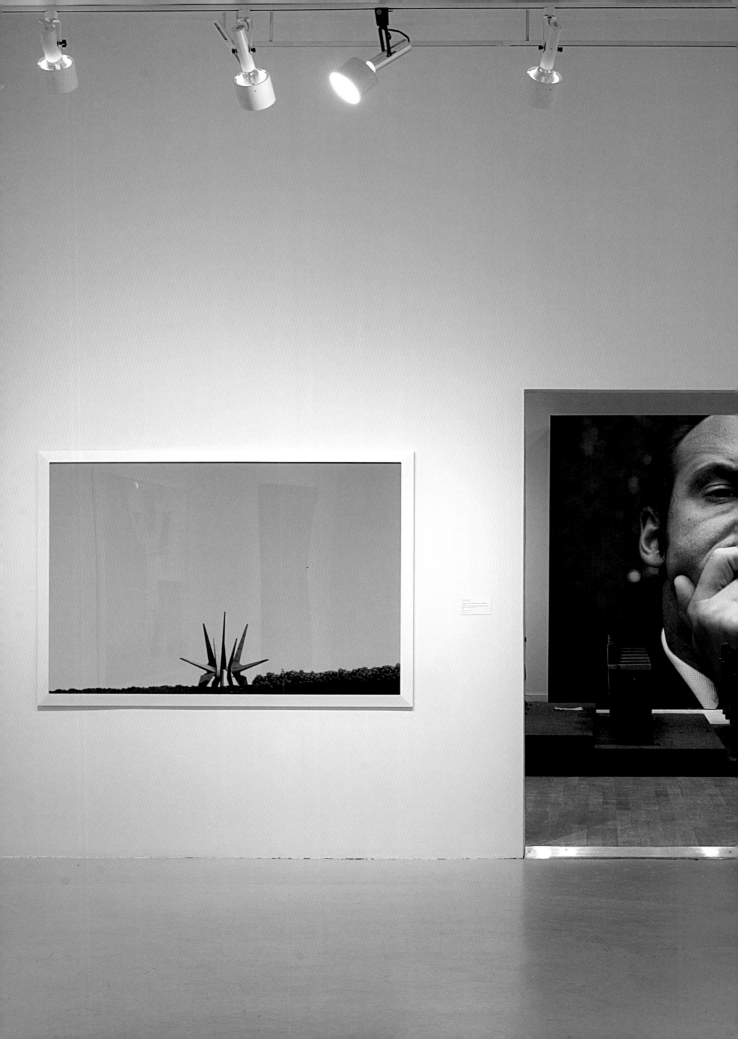

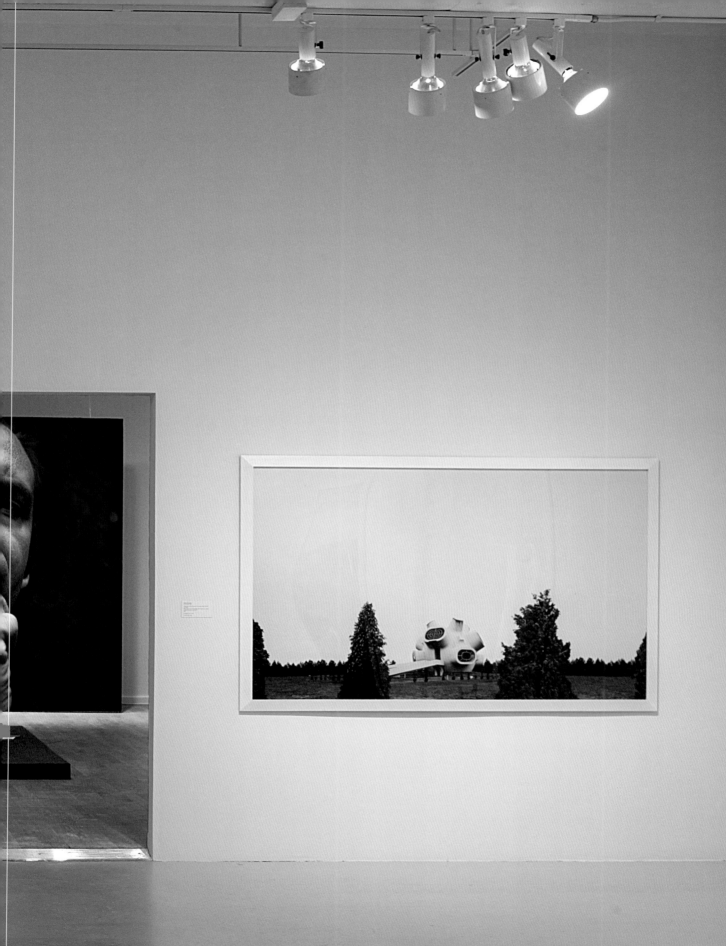

Installation view at / vue d'installation au Musée d'art de Joliette, 2012

Les faux-semblants
—

Marie-Claude Landry

Le faux-semblant est l'affectation d'un sentiment que l'on n'éprouve pas. Par exemple, faire semblant de comprendre une personne qui s'exprime dans une langue étrangère ou rire beaucoup devant une comédie plutôt quelconque. Cette idée de tromperie résume bien la compréhension que j'ai des œuvres de Milutin Gubash, dans la mesure où ce qui y est donné à voir est systématiquement mis en doute. Ces apparences trompeuses traversent l'ensemble de cette œuvre, brouillant nos repères et rendant les règles du jeu de l'interprétation ambiguës. La situation se complexifie lorsque l'artiste intègre son entourage immédiat (famille, conjointe, amis) au sein des récits qu'il nous fait. S'entremêlent aussitôt différents types d'histoires. Autrement dit, il injecte dans ses récits des éléments biographiques qui, d'une part, alimentent un aspect documentaire — que nous croyons vrai — et qui, d'autre part, servent de matériaux pour la construction des récits fictifs. Ainsi, les oppositions documentaire/fiction, vrai/faux et esthétique/politique se rencontrent, mais s'annulent aussitôt, nous laissant pantois, avec une foule de questions en tête. Le fou du roi nous fait rire avec ses œuvres aux allures absurdes, mais dans les faits, il se joue de nous car, derrière ces apparences se cachent des enjeux. Pour élucider ce que l'image dissimule, il faut donc être attentif.

DES HISTOIRES IMPOSSIBLES

Milutin Gubash met en relation son histoire personnelle aux histoires politiques et artistiques de la Serbie. Il peut ainsi examiner, de manière générale, les conditions qui nous permettent de donner sens aux choses. En d'autres termes, il interroge les références que nous utilisons pour effectuer cette opération. Les représentations qu'il se fait des récits que lui ont racontés ses proches sur la Serbie démontrent que la compréhension qu'il en a est le fruit d'une construction. Les faits auxquels elles nous renvoient sont vrais mais, agencés différemment, ils prennent un sens nouveau. C'est ainsi que Milutin Gubash devient nécessairement le sujet de ses œuvres. Il nous fait ses récits à la première personne du singulier. Cependant, il ne s'agit pas d'un « Je » égocentrique, mais d'une stratégie qui lui permet d'expliciter

ses interrogations sur notre rapport à la vérité. Ce rapport, il l'aborde à l'aide de ses connaissances, en partant de son expérience sensible. L'art lui permet d'examiner sa conception du monde, d'explorer les limites de sa compréhension des choses et d'analyser son besoin de trouver des réponses, et ce, même si elles sont fausses. Les différents médiums qu'il emploie (photographie, peinture, vidéo, écriture et performance) constituent la matière première de son œuvre. Au moyen de ces derniers, il expérimente de nouveaux montages, fait jouer des symboles, invente des langages et fabrique des signes. Sans tomber dans le relativisme absolu quant à la connaissance vraie, Milutin Gubash est à l'évidence perplexe. S'il ne donne pas de réponse, c'est qu'il la cherche. En jouant de différentes manières sur les récits que lui ont racontés ses proches sur la Serbie, il exemplifie cette recherche. Après tout, n'est-ce pas là-bas que son histoire a commencé, le jour où il est né?

L'IMAGE CONSTRUITE

En proie à des tensions nationalistes, traversée par des conflits ethniques et récemment marquée par une guerre ayant donné lieu à des atrocités innommables, l'histoire de la Serbie est complexe[1]. D'ailleurs, étudier cette histoire est un défi en soi, car il existe à l'heure actuelle encore trop peu d'études sur l'ex-Yougoslavie[2]. Néanmoins, un fait demeure et c'est la prise du pouvoir par Tito[3] à la fin de la Seconde Guerre mondiale. Il a créé la République fédérative populaire en 1945, et en 1963, elle devint la République fédérative socialiste de Yougoslavie. Elle subsista jusqu'en 1992[4]. Comme dans bien des régimes communistes, tout était surveillé de près par l'appareil d'État afin que l'on respecte l'idéologie du Parti, et différentes mesures étaient prises pour la diffuser et la faire respecter. Ainsi, la propagande, la censure et la coercition définissaient l'espace social, qui, par ailleurs, s'avérait entièrement factice. Cette situation rend difficile la compréhension que nous avons aujourd'hui de la vie au quotidien en ex-Yougoslavie[5].

Toutefois, le régime titiste a établi, dès les années 1950, une politique culturelle surprenante qui encourageait la création d'œuvres d'art abstraites générant, d'un

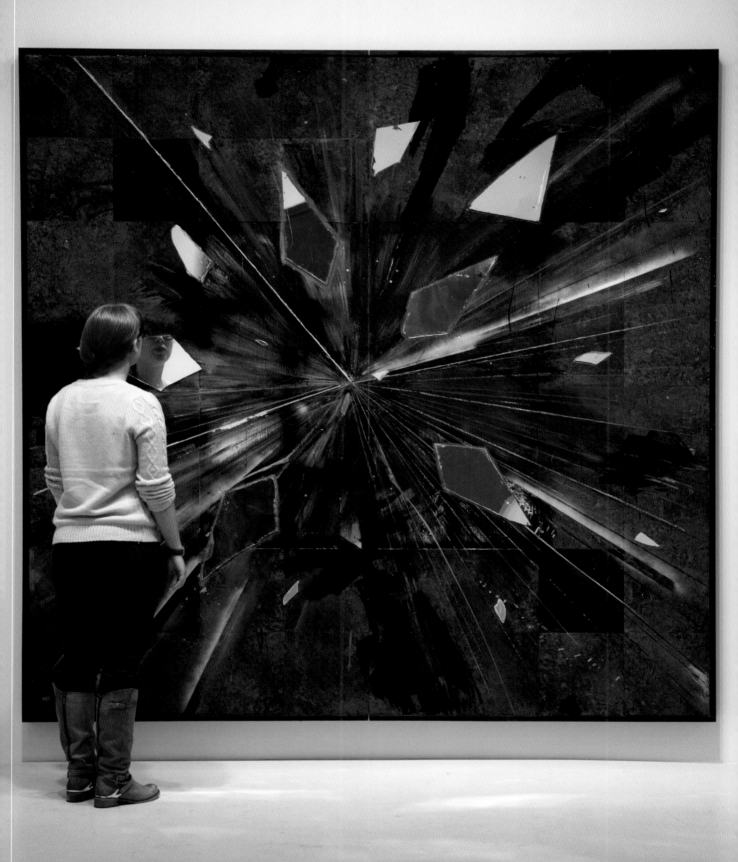

Floor / Stage / Flag / Painting, 2012. Mixed media / technique mixte. Installation view at / vue d'installation au Musée d'art de Joliette, 2012

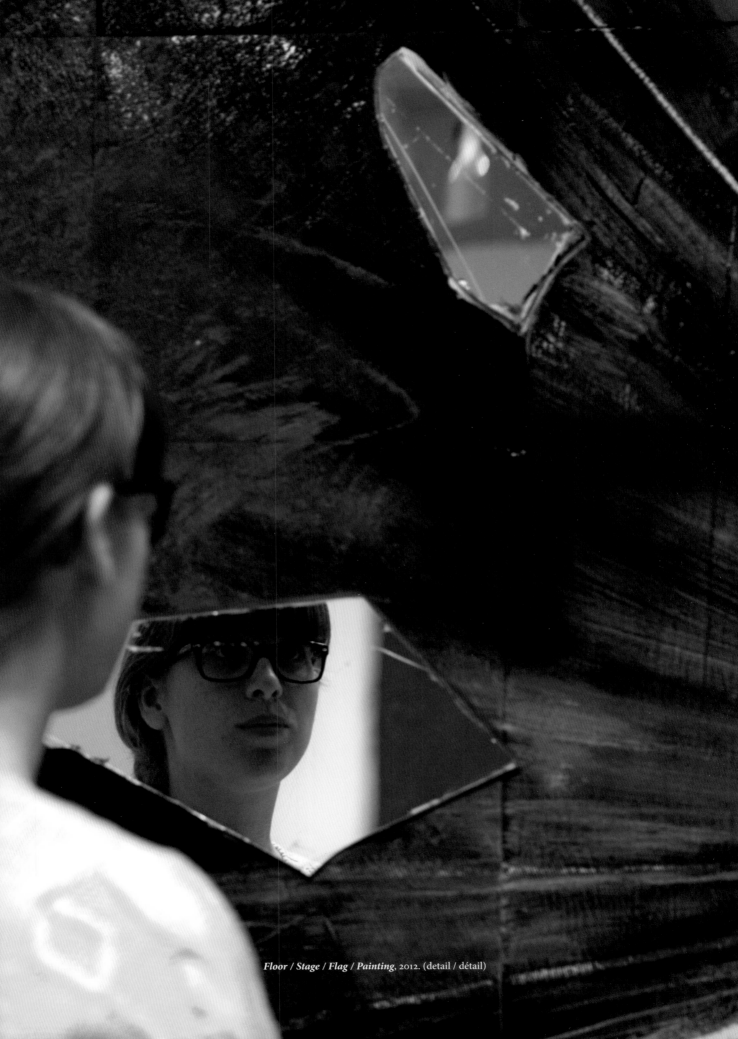

Floor / Stage / Flag / Painting, 2012. (detail / détail)

point de vue extérieur, une impression de liberté dans le domaine de la création artistique. En fait, il a soutenu cette esthétique au moyen de différentes commandes, en dépit du fait que, sous les régimes communistes, l'art était habituellement soumis à une réglementation qui ne s'accordait pas avec la notion de liberté d'expression. L'on y défendait plutôt une esthétique qualifiée de réalisme socialiste qui consistait à « [...] replier la valeur d'une œuvre sur sa lisibilité et sa justesse politique[6] ». Les régimes communistes favorisaient donc la production d'un art figuratif au service de l'idéologie du Parti et en ce sens, il s'agissait de propagande. La présence d'œuvres abstraites en ex-Yougoslavie est, par conséquent, insolite. Elle l'est d'autant plus que cette esthétique durant la guerre froide se voulait, selon ses défenseurs américains, apolitique et autonome, c'est-à-dire libérée de toutes formes de représentation figurative[7]. Selon Igor Zabel, la présence de l'art abstrait sous le régime titiste aurait permis à la Yougoslavie de se présenter : « [...] comme un pays qui alliait le système socialiste à un haut niveau d'art moderniste prouvant par là que la structure de la société yougoslave était ouverte, dynamique et contemporaine, ce qui n'était certainement pas le cas à l'époque[8] ».

UNE QUESTION D'ABSTRACTION

La présence de ce qui s'apparente à un modernisme artistique en Yougoslavie socialiste est complexe parce qu'elle entre, à première vue, en contradiction avec l'idéologie communiste. Les œuvres issues de cette période ont un statut ambigu qui rend difficile leur définition et leur compréhension[9]. Milutin Gubash reprend en ses propres termes cette question, ce qui lui permet d'interroger la valeur d'une image d'un point de vue politique, esthétique et symbolique. La série intitulée *Who Will Will Our Will?* (2011–2013) présente cinq photographies en noir et blanc. Les images donnent à voir des sculptures monumentales abstraites, composées de formes géométriques simplifiées, qui trônent dans différents paysages[10]. Ces sculptures avaient été commandées par le Parti communiste pendant les années 1960 et 1970 pour commémorer la résistance yougoslave lors de la Seconde Guerre mondiale. Par conséquent, elles étaient politiques. En ce sens, Zabel écrit : « Une forme pure que l'on qualifie de monument de la révolution

n'est plus une forme pure[11] », rendant ainsi caduque la possibilité d'une filiation artistique avec leurs voisines de l'Ouest. Toutefois, cette tactique de propagande modifie la manière dont on interprète ces sculptures, puisque le sens que le Parti souhaite leur donner peut être compris ou non, selon qu'on se trouve à l'intérieur ou à l'extérieur de la République socialiste[12]. En effet, pour un Yougoslave, ces sculptures représentent des faits historiques alors que pour un non-Yougoslave elles pouvaient être perçues comme des œuvres appartenant à l'école dominante de la scène internationale. Un autre changement de sens s'opère dès que nous savons que Milutin Gubash a subtilement modifié les paysages dans lesquels s'inscrivent originalement les sculptures en supprimant des arbres et en y ajoutant des oiseaux, entre autres. Que ce soit une tactique de propagande politique ou une manœuvre esthétique, l'une comme l'autre sont fallacieuses et résultent d'une manipulation volontaire. Les monuments ne sont pas modernistes, du moins du point de vue de l'interprétation occidentale, au même titre que les photographies ne sont aucunement documentaires. L'image, elle, est construite, tant du point de vue symbolique que du point de vue formel, alors que le régime politique, lui, commande des œuvres abstraites, mais n'autorise pas nécessairement les artistes yougoslaves à en créer librement. Du moins, c'est la question que pose l'artiste.

L'HISTOIRE DE BOKI

Boki Radanović était un artiste et un ami du père de Milutin Gubash du temps où il vivait en Serbie. Les œuvres *These Paintings* (2010) composées d'une vidéo et d'une série d'images nous renvoient à son histoire. Quoique nous ne pouvons jamais véritablement connaître ce qui relève de la réalité ou de la fiction, Gubash nous raconte dans la vidéo que Boki aurait été interné dans un hôpital psychiatrique par l'État pour avoir créé des œuvres abstraites. Il en aurait perdu la raison. Les peintures de Boki ont disparu et aucune documentation n'existe. Gubash a donc créé une série de quatre images en essayant d'imiter le style de Boki d'après les souvenirs que certains membres de sa famille en avaient. Elles ressemblent à des peintures composées d'aplats bleus, blancs et rouges (les couleurs du drapeau de la Yougoslavie). Il s'agit cependant de collages

numériques retravaillés de manière à donner l'illusion d'un traitement pictural. Or, cette tentative de recomposition des œuvres a pour effet d'évacuer la présence de Boki en tant qu'auteur au lieu de la restituer. D'une part, parce que les images nous renvoient à Tito et, d'autre part, parce que ce qui ressemble à des peintures est en fait le résultat d'une manipulation numérique, d'une opération montée de toutes pièces[13]. Les notions de l'authenticité de l'œuvre et de l'identité de l'auteur y sont mises à mal et deviennent, en quelque sorte, un leurre. Le langage visuel étant falsifié et l'auteur oblitéré, comment peut-on connaître ces œuvres? Comment comprendre leur contexte de production? Quelle est l'histoire qui nous est racontée?

LA FAMILLE

Les vidéos *These Paintings* et *Mirjana* (2010) donnent à voir des échanges entre Milutin Gubash, sa mère Katarina, sa tante Mirjana (*Mirjana*) et son amoureuse à lui, Annie (*These Paintings*). En discutant avec elles, il essaie de comprendre l'histoire de Boki et la pratique de la censure sous le régime communiste. En fait, il tente de comprendre l'ex-Yougoslavie par personnes interposées. Ayant immigré au Canada à l'âge de trois ans, il ne la connaît qu'indirectement. Tout ce qu'il en sait lui a été raconté par ses proches. La communication est d'ailleurs laborieuse puisque aucun des interlocuteurs ne parle la même langue. La vidéo *Mirjana* se déroule en anglais et en serbe, alors que la discussion dans *These Paintings* est en anglais et en français. La question de la compréhension devient problématique en raison des références culturelles qui diffèrent selon les individus et, surtout, des traductions, pour ainsi dire libres proposées par Katarina, ou par Annie. En effet, ces femmes ne traduisent que partiellement ce que leur demande Milutin, et ce, par manque d'intérêt (Annie) ou par effet de censure (Katarina). L'entreprise est donc difficile et la communication entre les interlocuteurs, plutôt ardue. Les échanges se soldent par un échec puisqu'ils produisent de la dissension : de la dissension comique dans le cas de la vidéo *Mirjana* et de la dissension plutôt dramatique dans la vidéo *These Paintings*. En revanche, ces scènes donnent à voir des images marquées par la complicité que partagent les protagonistes, et c'est là, peut-être, la seule chose qui soit vraie.

TROUVER CE QUI SE CACHE DERRIÈRE OU COMMENCER PAR LA FIN

Which Way to the Bastille?

L'exposition commence par une installation (2012) inédite intitulée *Which Way to the Bastille?* inspirée d'une vidéo (2007) et d'un livre (2010) qui portent le même titre. Cette installation reconstitue une salle de cinéma où aucun film n'est présenté. Seules des questions sont écrites sur un mur. Un immense portrait photographique de Milutin Gubash à l'air perplexe nous regarde depuis le mur attenant. Les questions reprennent celles que l'artiste, tel un metteur en scène, fait répéter à son père au sein de la vidéo projetée dans la pièce voisine. Elles portent sur la finalité de l'existence et les limites de la rationalité. Les trois déclinaisons de l'œuvre *Which Way to the Bastille?* portent ainsi sur l'échec de l'entendement devant des interrogations d'ordre existentiel et sur l'intervention de l'imagination devant l'impossibilité de trouver une réponse.

Milutin Gubash récuse l'idée d'une vérité unique. Il démontre que souvent, ce que nous savons est le résultat d'un processus de construction, d'où l'urgence de déconstruire et de mettre au jour les machinations qui détournent et instrumentalisent l'art au profit de la politique, comme ce fut le cas par exemple, en Yougoslavie. Pour ce faire, Gubash reprend cette tactique dans la construction de ses œuvres. Ainsi, il démontre que l'art et sa pratique sont, d'abord et avant tout, des questions de forme, mais qu'une fois l'art placé dans l'espace public, il devient politique. En ce sens, il adopte l'attitude du philosophe. Il prend ses distances face aux objets qui l'entourent et les met en question. Il demeure l'étranger en veston-cravate aux allures clownesques, que ce soit à Novi Sad en Serbie — où il est né — ou à Joliette au Canada — où il habite en ce moment. Son regard perplexe posé sur le monde est celui du critique. Il est à la fois spectateur et acteur. Il reproduit, réécrit et rejoue des récits et des souvenirs. Il soumet ce qui ressemble à la vérité à une expérience contingente où l'aléatoire et ce qui en résulte peuvent être de l'absurde, du non-sens. Est-ce drôle pour autant? On comprend que l'absurdité dans le travail de l'artiste est aussi représentée par de l'impuissance et de l'injustice. Alors, comment peut-on créer du sens? À l'évidence, l'artiste nous dit qu'il n'y a pas de vérité. L'important, c'est le rapport que nous entretenons avec la connaissance et comment nous la construisons.

1 Alexis Troude, *Géopolitique de la Serbie*, Paris, Ellipses, 2006, p. 40.

2 Igor Zabel, « Art and State: From Modernism to the Retroavantgarde », *Essays I,* Ljubljana, Zalozba, 2006.

3 Josip Broz, dit Tito (7 mai 1892-4 mai 1980).

4 La République fédérative populaire de Yougoslavie fondée en 1945 était constituée de six républiques à savoir la Bosnie-Herzégovine, la Croatie, la Macédoine, le Monténégro, la Serbie et la Slovénie, et en 1974 se sont annexés le Kosovo et la Voïvodine.

5 Catherine Luthard-Tavard explique que « […] la Yougoslavie fut le lieu de développement d'un comportement social de type schizophrène avec la mise en place de conduites superposées construites autour de l'articulation vie publique / vie privée ». *La Yougoslavie de Tito écartelée 1945–1991*, Paris, L'Harmattan, 2005, p. 150.

6 Guillaume Désanges (commissaire), « Le réalisme socialiste en peinture : entre engagement et propagande », *Éruditions concrètes 3 : Les vigiles, les menteurs, les rêveurs*, journal de l'exposition, Paris, FRAC Île-de-France, du 16 septembre au 14 novembre 2010, p. 56.

7 Claude Gintz, *Regard sur l'art américain des années soixante. Anthologie critique*, Le Vésinet, France, Éditions Territoire, 1979, p. 10 à 20.

8 Au sujet du statut du communisme en Yougoslavie, Catherine Luthard-Tavard souligne que « Si le système yougoslave, à bien des égards, était plus libéral que celui des autres pays communistes (comme la liberté de circulation à l'intérieur même de la Fédération et à l'étranger, ou encore les influences occidentales dans la vie quotidienne), il ne l'était pas au point de remettre en cause la véritable nature du pouvoir ». Zabel, p. 143.

9 En ce sens le collectif slovène IRWIN parlait d'un « modernisme de l'EST » se détachant conséquemment des préceptes associés à un modernisme de l'Ouest. Tyrus Miller, « Retro-avantgarde: Aesthetic revival and the con/figurations of twentieth-century time », *Filozofski vestnik*, vol. XXVIII, n° 2, 2007, p. 253.

10 Les sculptures existent encore aujourd'hui et se trouvent en Macédoine, en Bosnie-Herzégovine, en Croatie et en Serbie.

11 *Ibid.*

12 Il est intéressant de noter que la Yougoslavie a participé à la Biennale de Venise à plusieurs reprises, notamment en 1964 où les artistes Celic, Ruzic et Debenjak y ont présenté des peintures et des sculptures abstraites.

13 *Tito (2), d'après Slobodan « Boki » Radanovič à la fin des années 1950 (basée sur le souvenir de mon père qui disait que ses peintures ressemblaient à des « cartes géographiques, mais pas de la Yougoslavie… »)* est un exemple de titre donné par Milutin Gubash.

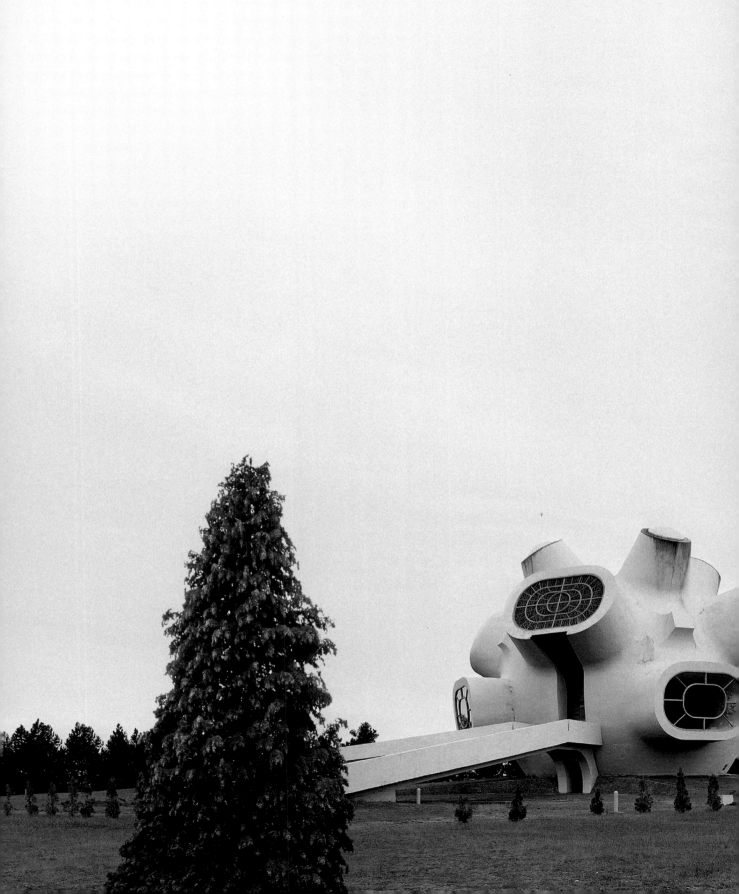

From the series / de la série *Who Will Will Our Will?, Monument to Communists (1)*, 2011
Archival inkjet photographic print / Épreuve à jet d'encre sur papier archive

From the series / de la série *Who Will Will Our Will?, Monument to Communists (2)*, 2012
Archival inkjet photographic print / Épreuve à jet d'encre sur papier archive

From the series / de la série *Who Will Will Our Will?, Monument to Communists (3)*, 2012
Archival inkjet photographic print / Épreuve à jet d'encre sur papier archive

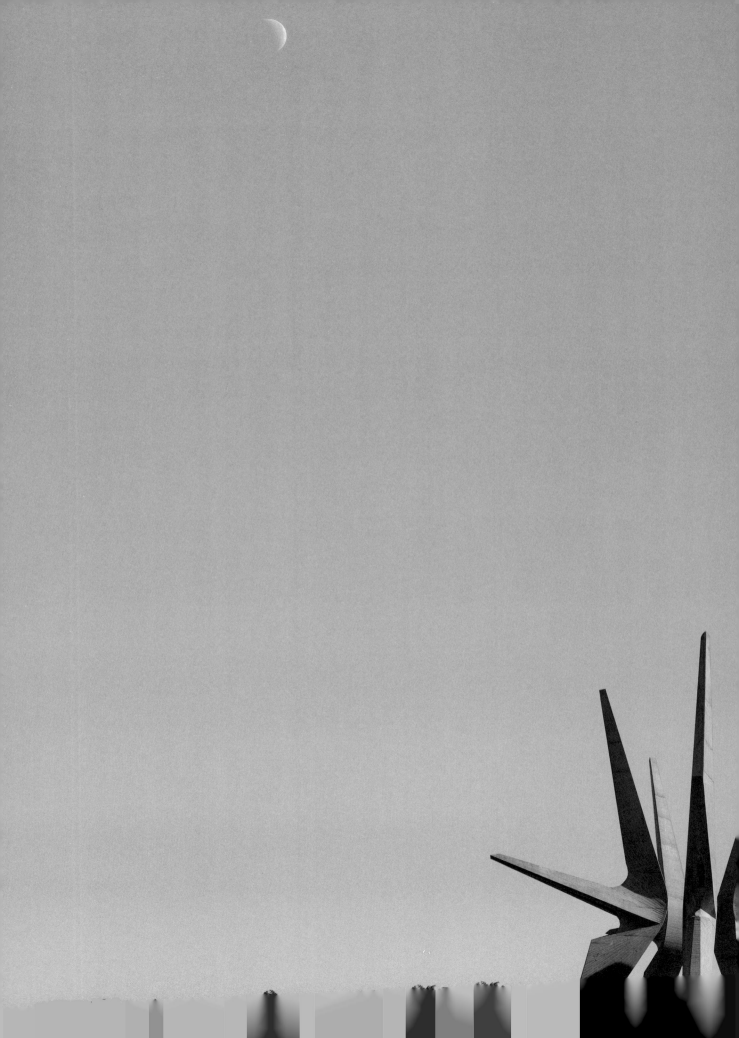

From the series / de la série *Who Will Will Our Will?*, *Monument to Communists (4)*, 2012
Archival inkjet photographic print / Épreuve à jet d'encre sur papier archive

Re-enactments / Dramatisations

MAN KILLED ON CONVEYOR BELT

City police were investigating a sudden death at a southeast industrial plant late Saturday. Inspector Richard Powell said an unidentified male apparently broke into Canada Malting Co. Ltd. facilities at 3316 Bonnybrook Rd. S.E., then slipped on a conveyor belt and fell to his death. "No foul play is suspected at this time," said Powell. "He was not an employee."

From / tirée de **Man Killed on Conveyor Belt** from **Playing Possum**, 2001–2002
Lambda digital print on board / Épreuve Lambda sur carton

{right / droite} From / tirée de **Kitten Survives Horrific Attack** from **Playing Possum,** 2001–2002
Lambda digital print on board / Épreuve Lambda sur carton

kitten survives horrific attack

...thwest Calgary dumpster, the five-month-old kitten was all but dead.

...stomped, punched, choked, gouged and spiked on the pavement, Jasmine was brutalized in what humane society staff have called one it...

...wn tabby lay recuperating in a kennel at the Calgary Humane Society.

...eryl Wallach. "It is up there with some of the worst that we've ever seen.

...g ... particularly around the eyes and ears, and some lung damage from apparently being kicked."

...block of 14th Avenue S.W. at 6:45 a.m. Sunday for what they believed was a domestic dispute.

...he cat owner, that it was an animal call," said Const. Shane Plamondon. "One of the witnesses had said the cat was thrown up against the wa...

...oung kitten off a third-floor balcony and ... trying to break its back.

...ked the kitten up and threw it ... to the roadway before kicking it about five metres along the street.

...pted to find the injured ... following a trail of blood.

... p.m. when a neighbour found the badly injured kitten in a dumpster wedged between some garbage.

...ok the animal to a veterinarian for treatment.

... short of remarkable.

...sure dead after we couldn't find the cat for over an hour and there's nothing but blood around. It's amazing that not more (damage) w...

...but received X-rays, blood work and antibiotics.

...e society is advocating tougher penalties for people who abuse animals.

...e're working to toughen the Criminal Code laws when it comes to animal abuse.

...de the maximum fine is $2000 or six months in jail," said Wallach.

★ ★ ★ ★ ★ ★ ★ ★ ★

ome Garbage Units Proposed Fe

A PREPARES PINBALL TI

lmen
dy
tion

gh Council Mon-
a request that
disposal units
he borough at-
ok steps to co-
e tax due the

n Karcher ask-
investigate the
borough pur-
ling individual
units at each

et in the long
ave "the town
consider the
it costs to op-
cks, disposal
tion workers."
ninate the un-
ns and create
all the way
said.

heard that a
in Western
going to install
disposal units.
uld save the
long run we
use here."
investigate the

request of
chairman of
ittee, named
as 'wage tax
ary of $150
Mrs. Violet
borough se-
month wage,
y to $192.
ne Ben Ellis,
offered to
it $100 per
to help make
in operating
ary's office,
he offer and
e $125 per

will come un-
of Ellis, re-
delinquent

that delin-
total $40.000.
5 or the bor-
al action,
dy, at the re-
Curtis Mer-
mpbove a por-

ED

borough so-

SELIMIR UROSEVICH
. . . Leaps Under Train . . .

Commission Opposes Annexation

Beaver County Planning Com-
mission Monday went on record
as being opposed to annexation
of any Beaver County territory."

The action referred to the pro-
posed annexation by Lawrence
County of the one ward of Ell-
wood City that is located in Bea-
ver County.

The commission, meeting in
Beaver Falls, also went on record
as offering "support and help"
to Duquesne Light Company in its
atomic power plant project.

Efforts are being made to per-
suade the light company to lo-
cate the atomic power station in
Beaver County. The firm owns
plots of land near Ambridge and
Shippingport that might be suit-
able for such a proposed plant.

In other action, the commission
approved the Longvue Heights
subdivision of building lots in
Economy and Harmony Town-
ships.

Directors Of YMCA Elected

As the result of balloting Mon-
day by senior members of the
Beaver Valley Y.M.C.A., M. P.
Duncan, F. H. Kohne, and Dr.
P. F. Martsolf, New Brighton;
R. P. Barner, Rochester; and C.
H. Beegle, Beaver Falls, were re-
elected as members of the board
of directors. All were chosen for
three-year terms to begin May 1.

Others comprising the "Y" board
are O. C. Caughey, Dr. R. C.

Man Killed In Leap Under Train

An Aliquippa man employed
in Vanport was killed instantly
Monday night when he jumped
under the wheels of a fast Penn-
sylvania Railroad passenger ex-
press at Ambridge after first
undressing.

The man, whose death was
listed as a suicide, was identi-
fied as Selimir Urosevich, 47, of
Highland Avenue, Aliquippa.

Police said Urosevich, a dis-
placed person from Yugoslavia,
took off all his clothing except
his socks and underwear before
leaping in front of the Pitts-
burgh to Cleveland train.

He placed the clothing in a
neat pile near the tracks.

In this country four years,
Urosevich has a wife and three
daughters in Yugoslavia.

It was reported that he had
been ill and was deeply in debt.

Mrs. Dianna Milinkovich, Uro-
sevich's landlady, said he had
written several letters to friends
in Ambridge and Aliquippa while
in his room after lunch Mon-
day.

He left the house at 3:30 p. m.
He leaped under the train at 8:10
p. m.

The body was badly mutilat-
ed, police said.

It was taken to Polovina Fu-
neral Home, Aliquippa, shortly
after the incident, where finger-
prints were taken by Aliquippa
Police Sgt. Tom Cekoric, to be
sent to the FBI in Washington
for positive identification.

Urosevich was employed by
the Westinghouse Corporation in
Beaver.

3-Apartment House Burns

Fire of undetermined origin
destroyed an unoccupied three-
apartment frame house in
Crow's Run, New Sewickley
Township, Monday evening.

The old dwelling, located
near McElhaney Road, was a
mass of flames when the fire
was discovered by neighbors in
the sparsely-settled area.

Firemen from Big Knob
Volunteer Fire Department
were summoned at 7:10 p.m.,
but the building had collapsed
by the time they arrived.

The house was owned by Mrs.
Myrtle Meeder, Pittsburgh.

EVALUATING FREEDOM SCHOOL — A two-day evaluation of the Freedom-N
Sewickley Joint Junior and Senior High School was completed today by speciali
from the University of Pittsburgh. Left to right in the picture are William L. E
wards, president of the Freedom-New Sewickley Joint School Board; Kenneth Thom
Pitt Education professor; Dr. William A. Yeager, professor of educational admin
tration at Pitt; Dr. J. Richard Fruth, supervising principal, and Robert Hannig
vice-president of the joint school board. —
(TIMES Photo)

Rochester Area School Budget Set

Rochester Area Joint School Board Monday night ap-
proved a tentative budget for the 1954-55 school year of
$468,060.

The amount is approximately $66,000 more than last
year's budget figure.

The increase was attributed
primarily to mandated teacher
salaries, increased costs of sup-
plies and preliminary engineer-
ing costs for the proposed new
junior-senior high school build-
ing.

The board approved a contract
with Michael Baker Jr. Inc., Ro-
chester engineering firm, for
preliminary plans for the new
school building.

Contracts also were awarded
for general instructional and art
supplies, kindergarten supplies,
light bulbs and industrial art
supplies.

The high school band was
granted permission to partici-
pate in the Flag Day celebration
to be held in Rochester June 14.

Minor repairs were authorized
at Lacock School building.

TEACHER REQUEST

A letter from the Rochester
Education Association request-
ing the board to reconsider its

Three Cars Pile Up

No one was injured in a three-
car smashup in Seventh Avenue,
Beaver Falls, Monday night.

Police identified the drivers
of the automobiles involved, in
the mishap as Albert Mangelli,
Koppel; Milford Crawford, New
Brighton, and Herbert E. Davis,
Monaca.

According to police, Davis
stopped his auto to pick up a
passenger and Mangelli stopped
behind him. Crawford crashed
into the rear of Mangelli's ve-
hicle, pushing the latter auto
into the rear of Davis' car. To-
tal damage amounted to $550.
Davis' auto was not damaged.

About $250 damage resulted
when cars driven by James A.
Franzini, Beaver Falls, and Dr.
Richard Schanck, Solon, O., col-
lided at the intersection of Ninth

Turnkey's Testifying Unapproved

Members of the Beaver Cou
Prison Board said today they
not approve of the appear
county employes, local gove
ment employes or police offi
as character witnesses in cri
al courts.

The county Board of Prison
spectors made its feelings pub
after District Attorney Rich
P. Steward informed the bo
that he felt the 'appearance o
turnkey from the county jail
a recent criminal case was
warranted and displayed po
judgment on the part of the e
ploye. The board agreed w
Steward.

A spokesman for the bo
pointed out that under the law
defendant is entitled to pre
evidence of good character, b
the board feels that governme
al employes, particularly law e
forcement officers, should not
testify except in a case of act
personal acquaintance.

Council Airs
raffic

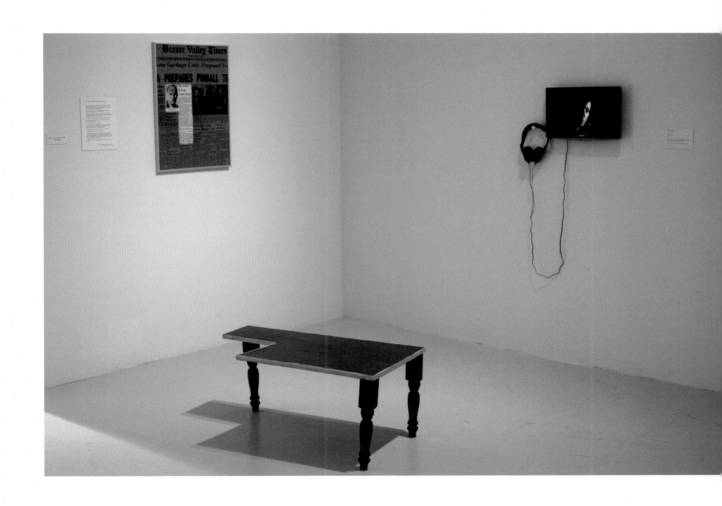

*Une histoire / **A Story***, 2012. Mixed media / technique mixte
Installation view at / vue d'installation au Musée d'art de Joliette, 2012

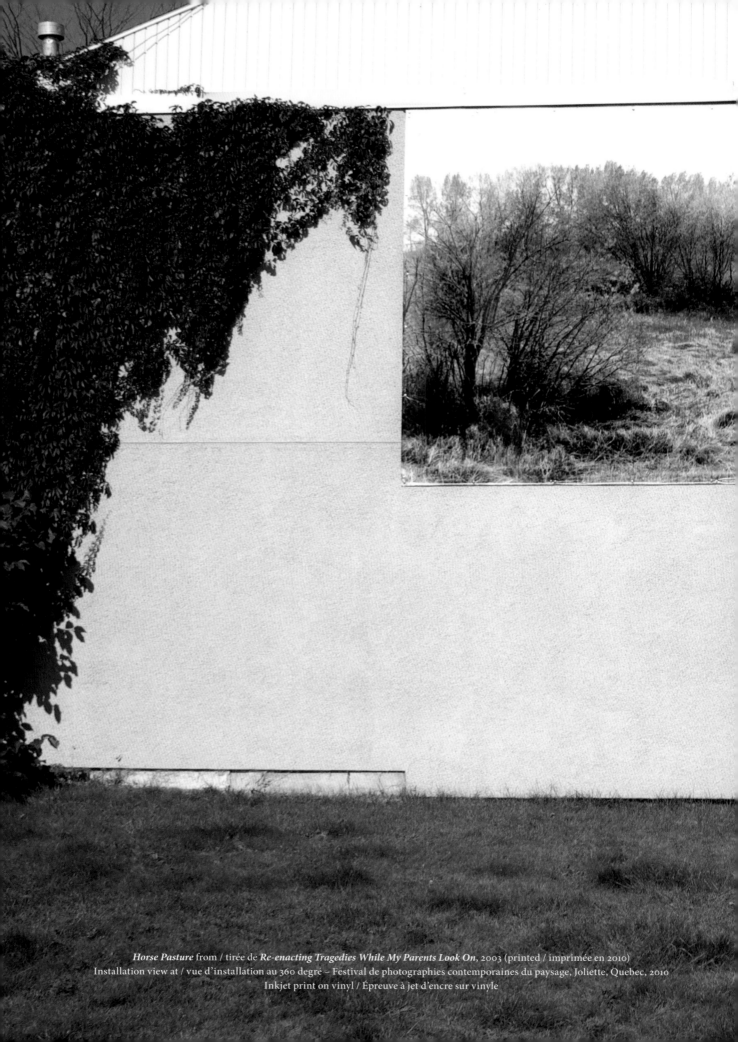

Horse Pasture from / tirée de ***Re-enacting Tragedies While My Parents Look On***, 2003 (printed / imprimée en 2010)
Installation view at / vue d'installation au 360 degré – Festival de photographies contemporaines du paysage, Joliette, Quebec, 2010
Inkjet print on vinyl / Épreuve à jet d'encre sur vinyle

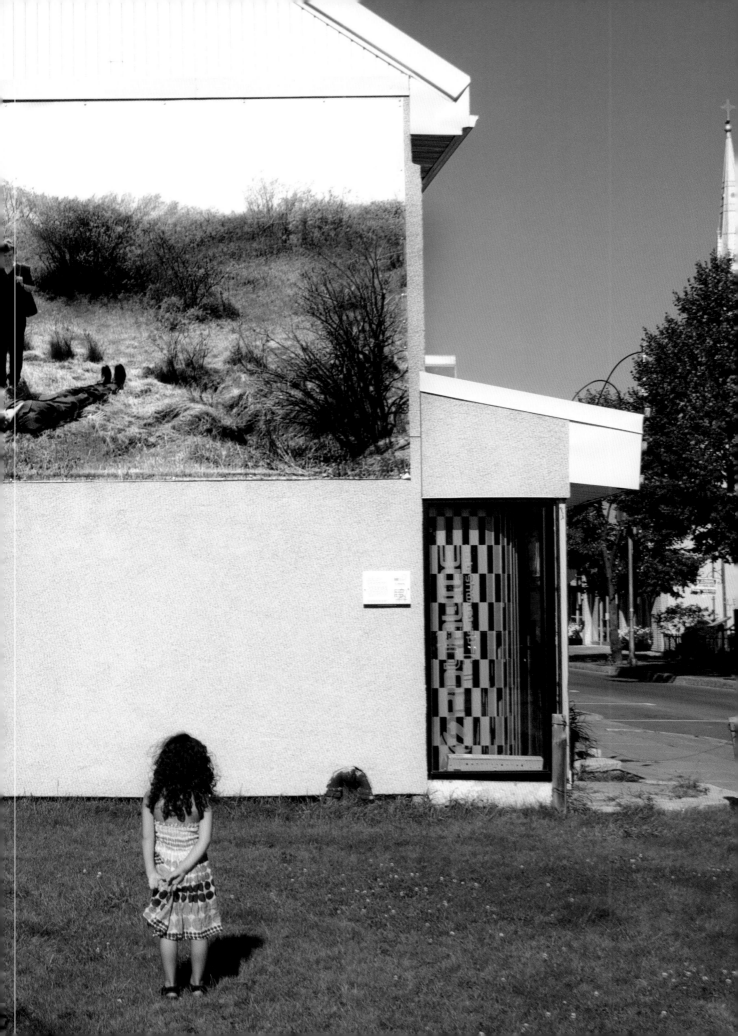

ANIMAL CRUELTY

Horse mutilated

CHRIS DAWSON
CALGARY HERALD

The suspected mutilation of a horse in a pasture on Calgary's northwest outskirts has left the animal's owner shaken and dumbfounded.

"I can't even wrap my mind around the fact that somebody would do this," 23-year-old Tammy Hambrook said Tuesday.

"It's sickening. I'm still in a state of shock," said Hambrook, whose 16-month-old registered quarter horse, Diva, was apparently killed by someone reaching up her rectum with a sharp knife and mangling her insides.

Both Hambrook and city police are at a loss as to a possible cause or motive.

Diva was clinging to life Monday evening when a friend of Hambrook's discovered the horse staggering and bleeding

Hambrook

while walking his dog in the 30-acre wooded pasture, immediately south of the Spy Hill landfill site.

SEE HORSE, PAGE B4

HORSE: Third mysterious death

"She was covered in sweat and acting like she'd just had some bad water or something," Hambrook said. Diva died shortly thereafter. When a veterinarian examined the horse later Monday evening, he surmised that Diva's massive internal injuries were almost certainly the result of a mutilation and not from natural causes, Hambrook said.

Diva is the third family horse to die from mysterious causes in the past year, Hambrook said — all in the same corner of the field, which is leased by the Hambrooks for pasture.

Last spring, Diva's mother was found with similar internal injuries. She survived, but was eventually put down when the only option to repair her damaged insides was a string of costly and painful surgeries, Hambrook said.

A third horse was killed last summer, but by the time the family discovered the grisly remains, coyotes had made it almost impossible to pinpoint a cause

of death, Hambrook said.

She's convinced the deaths are the work of a deranged person or group, but the mutilations lack the trademark calling-cards of suspected cult animal slayings, including the removal of genitalia, tongues and eyes, Hambrook said.

Calgary police Sgt. Scott Page said police are treating Diva's death as an isolated incident that's under investigation. He acknowledged, however, that because of the pasture's natural cover and the apparent absence of a motive, identifying a suspect could prove difficult.

Diva was removed Tuesday to the province's agricultural office in Airdrie, where an autopsy and toxicology tests will be conducted.

Meanwhile, Hambrook is making plans to re-locate the family's five remaining horses at the site.

In 1996, Cochrane district outfitter Rob Gray was left only with a few

bloody remains after his 11-year-old Appaloosa was shot and skinned about 30 kilometres northeast of Cochrane. Investigators said the horse was killed for its meat.

Over the past few years and during the late 1970s, hundreds of Western Canadian and U.S. farmers called police and other investigators about strange cattle deaths, including several in Alberta. Speculation blamed a number of culprits, including predators, cults, aliens or deranged people.

Hambrook and Calgary police are asking anyone who may have witnessed Diva's death or other suspicious activity in the Spy Hill landfill area on Monday to call 288-5689.

Horse Mutilated from / tirée de **Re-enacting Tragedies While My Parents Look On,** 2003
Online photographic project / Projet photographique en ligne

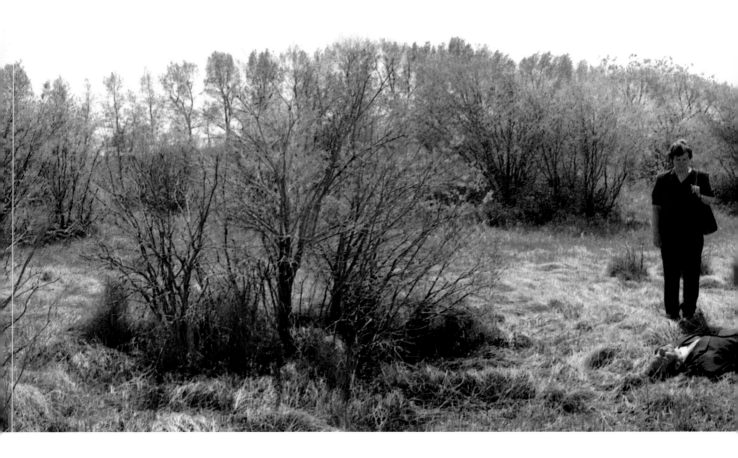

{above and overleaf / ci-dessus et au verso} *Horse Pasture* from / tirée de ***Re-enacting Tragedies While My Parents Look On,*** 2003
Online photographic project / Projet photographique en ligne

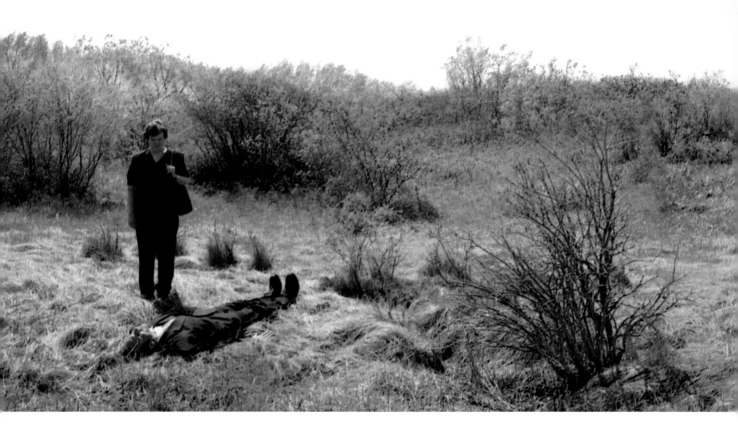

Softball kills boy, 4, at church picnic

JULIET WILLIAMS
CALGARY HERALD
BOWDEN

A four-year-old boy was killed in a baseball game at a Sunday afternoon church picnic in central Alberta, just hours after telling his mother he wanted to go to heaven.

Calum Murphy of Bowden died after he was struck in the chest with a softball hit by another child Sunday while he played at Red Lodge Park, just west of Bowden, 90 kilometres north of Calgary.

Calum's mother, Loanne Rice, called his death a "freak accident" that couldn't have been prevented, and she thanked volunteers and paramedics for their tireless efforts to revive him at the park next to the Little Red Deer River.

"They wouldn't give up," said Rice, who held her son's hand as he lay on a table while two church members performed CPR until paramedics arrived.

"Everyone stayed with me and they prayed."

She said no one is to blame.

"The young boy who hit the ball with the bat — I just wanted to let him know that he's not to blame. It wasn't his fault," Rice said.

Calum Murphy

Pastor Larry Enslen of the Bowden Evangelical Missionary Church said Calum cried and tried to breathe when he was struck by the ball during the game with two adults and the two boys.

"He was able to breathe for a few minutes," said Enslen, who joined in praising his congregants for their quick actions. "They did the best they could. . . . It's just not supposed to happen that way."

About 35 people were at the picnic organized after Sunday's church service, said Enslen, and things were barely under way when the accident occurred.

Rice said maybe Calum's words in church Sunday morning were prophetic: "He was saying he wanted to go meet God and wanted to go to heaven."

Rice said she knows Calum has gone to a better place.

"These little people — they're just borrowed from God. They're just sent to us," she said as friends gathered to remember Calum.

They recalled a boy who loved to give out hugs, was always hungry — especially for candy.

SEE BOY, PAGE A12

FROM A1

BOY: Ball hit chest

Rice said her son sometimes reminded her of a young Jim Carrey, the famous Canadian comedian.

"Every time he got in trouble he'd crack a joke. He'd make me laugh so I'd forget about him being in trouble."

An autopsy was performed in Calgary on Monday, and family friend Aleta Camps said the results showed that Calum suffered an irregular heartbeat when the ball hit his chest. He was pronounced dead at Innisfail health-care centre at 3:45 p.m. Sunday. STARS air ambulance was called out, but was stopped en route when he died.

Calum's sisters, Christine, 9, and Melissa, 6, took the death hard, said Rice. "There's just no words to describe how precious he was to us. He was one of those people who would just be too perfect in this world."

Enslen said he hopes the little boy who hit the ball doesn't learn of the tragedy until there's a counsellor to help him deal with it.

Softball kills boy, 4, at church picnic from / tirée de ***Re-enacting Tragedies While My Parents Look On,*** 2003

{above and overleaf / ci-dessus et au verso} *Rural Park* from / tirée de *Re-enacting Tragedies While My Parents Look On*, 2003

Man beaten and set afire

MARIO TONEGUZZI
CALGARY HERALD

A 30-year-old man was badly beaten, set on fire and left in a downtown park Wednesday night in what police believe may have been a robbery for his shoes.

The unidentified man, who had no shoes, was taken to Foothills Hospital in critical condition with life-threatening injuries.

"This is very strange," said Mahfooz Kanwar, a professor of criminology at Mount Royal College. "When it comes to crime and killing, fire is normally the last weapon they use.

"When somebody puts somebody else on fire, they're hoping that person doesn't die. They want to scare that person and leave a constant reminder."

On Wednesday, Calgary Emergency Medical Services received a 911 call for an assault victim who had been burned in Century Gardens park at 8th Avenue and 8th Street S.W.

Supt. Craig Spielman said a bystander found the man in the park about 6 p.m. The victim was unconscious but breathing.

SEE **ASSAULT**, PAGE A2

FROM A1

ASSAULT: Theft intent of crime, investigators say

When paramedics arrived, the man was in critical condition — unconscious and unresponsive, said Spielman.

The man had "various abrasions" and a "burn to the middle of his back," said Spielman, adding that he also had ingested an unknown substance.

Police have identified the man but did not release his name. He received head injuries, internal injuries and third-degree burns. Late Wednesday night, he was listed in stable condition in hospital.

Police Insp. Joan McCallum said the man's shoes were missing when he was taken away by paramedics. She said investigators "assume robbery was the intent" of the crime.

McCallum said five witnesses were taken to a police district office to be interviewed and provided a possible suspect. The incident took place in an upper area of the park, which overlooks a small pond. There were no flammable liquids at the scene, said a police officer.

McCallum said arson investigators have been called to examine the victim's clothes to see what caused the fire.

A few years ago, the inner-city park, nestled among skyscrapers and the LRT line, was a hangout for many of the city's homeless. The city passed a bylaw closing the park from midnight to 5 a.m.

Kanwar said the deliberate setting ablaze of another individual is a very rare occurrence.

"Obviously this is the height of frustration," he said.

Almost two years ago, Dylan Lestage died after he was set on fire in southeast Calgary. A teen is charged with second-degree murder in Lestage's death, which took place July 17, 1997. The accused is awaiting trial.

The teen was with Lestage and others in a vacant parkade at 4908 17th Ave. S.E. when they found a flammable compound called toluene.

Lestage staggered out of the building engulfed in flames and died eight hours later.

Man beaten and set afire from / tirée de ***Re-enacting Tragedies While My Parents Look On***, 2003

{above and overleaf / ci-dessus et au verso} *Man beaten and set afire* from / tirée de *Re-enacting Tragedies While My Parents Look On*, 2003

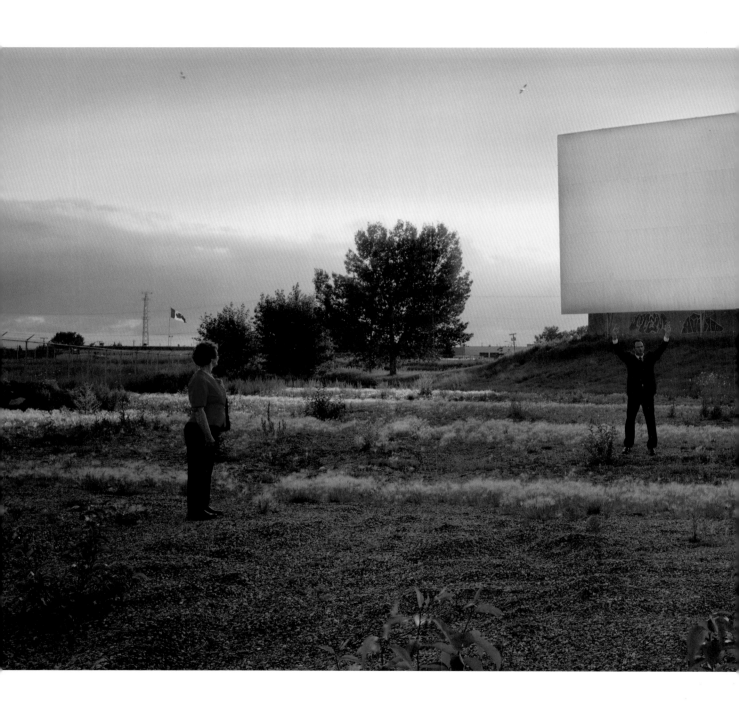

Drive-In, from the series / de la série ***Near and Far***, 2005
Lambda print on METALURE® coated paper / Épreuve Lambda sur papier pigmenté METALURE®

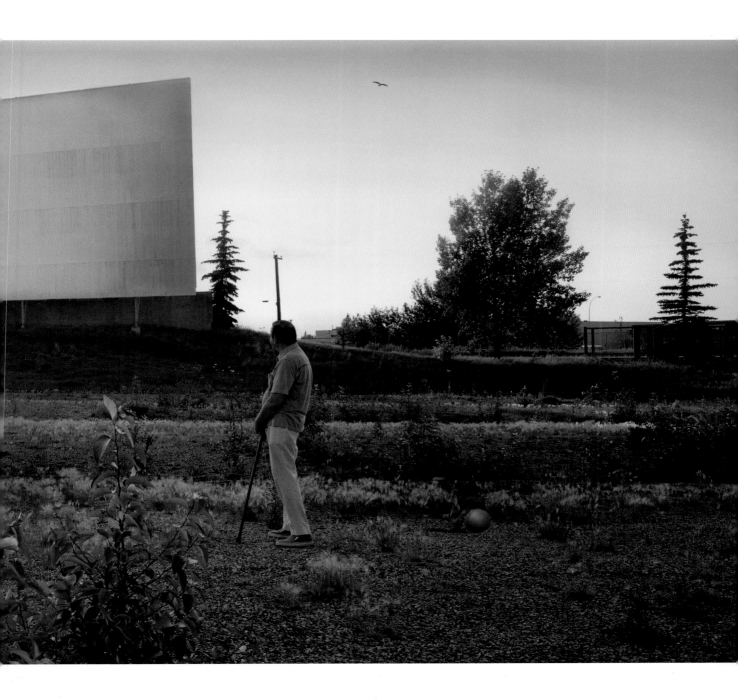

Bridge, from the series / de la série ***Near and Far***, 2005
Lambda print on METALURE® coated paper / Épreuve Lambda sur papier pigmenté METALURE®

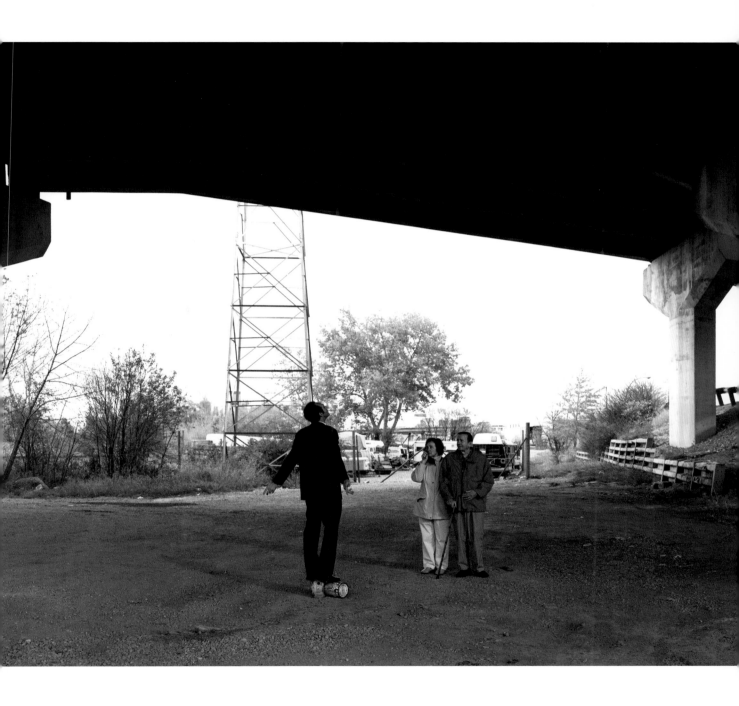

Genre Scenes / Scènes de genre

TITO MY FRIEND

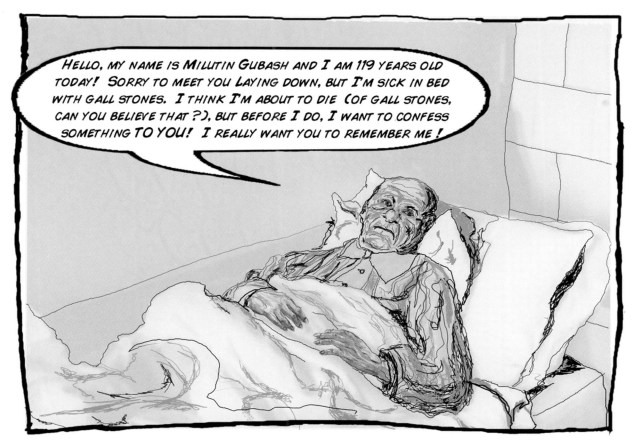

BY **MILUTIN GUBASH** *(GRANDSON OF MILUTIN GUBASH)*

{above and following spreads / ci-dessus et pages suivantes} Excerpts from / extraits de *Tito My Friend*, 2010–
Inkjet prints on rag paper / Épreuves à jet d'encre sur papier de chiffon

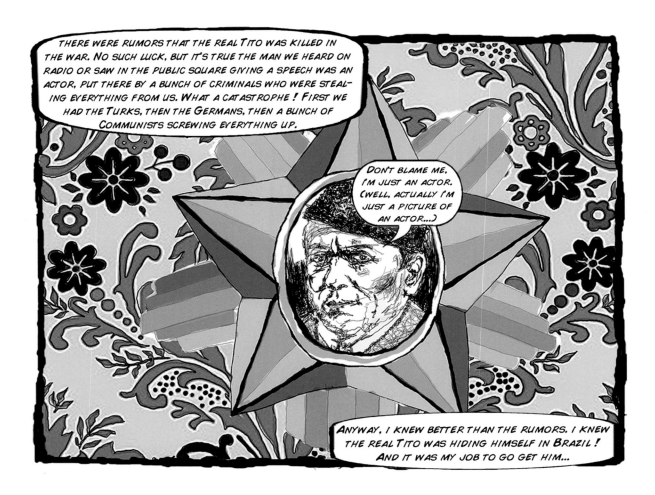

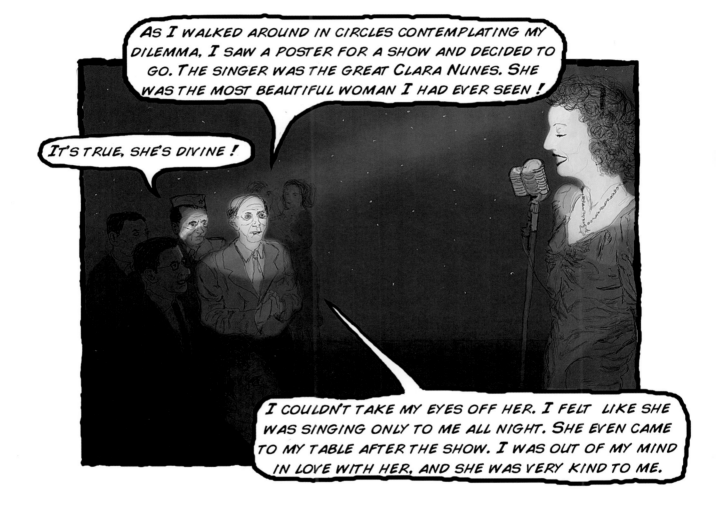

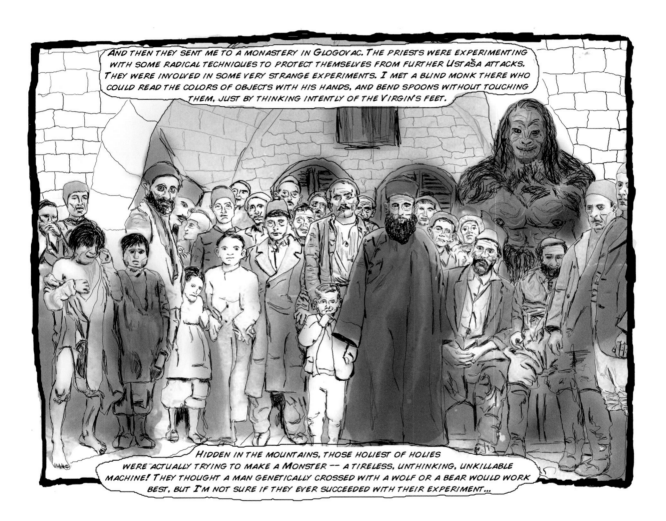

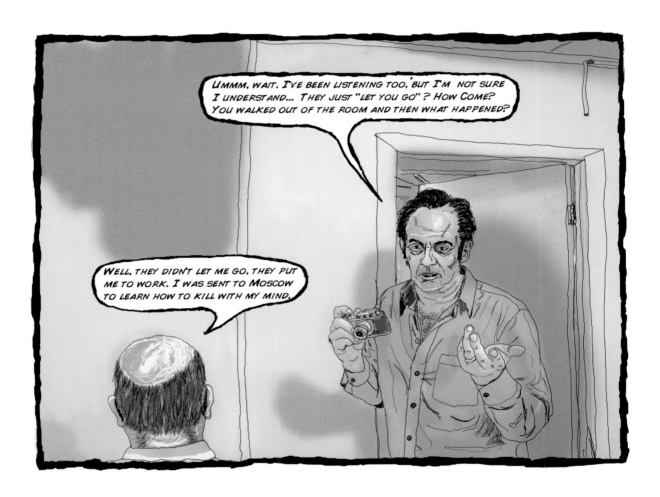

Mom, thinking about her recent cancer scare, taken on a roll of film I found in my father's desk after he died, 2009 (printed / imprimée en 2012)
Lambda print / Épreuve Lambda

Two birds chasing each other over a landscape which I believe looks like one in Serbia, taken on a roll of film I found in my father's desk after he died, 2009 (printed / imprimée en 2012). Lambda print / Épreuve Lambda

Annie, after an argument, taken on a roll of film I found in my father's desk after he died, 2009 (printed / imprimée en 2012)
Lambda print / Épreuve Lambda

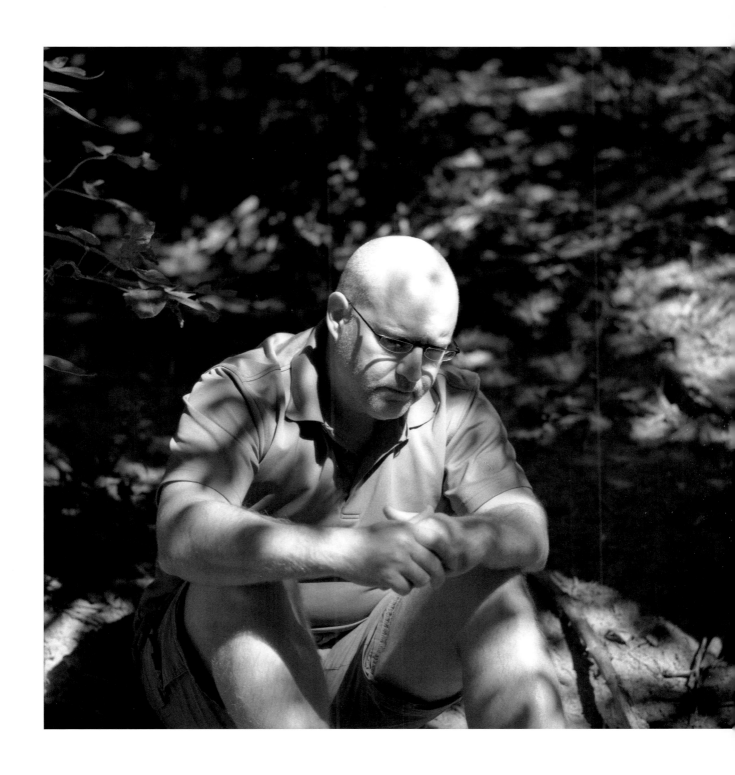

Tim, behind the old cemetery where we used to get high as teenagers, and where his father and brother are now buried, taken on a roll of film I found in my father's desk after he died, 2009 (printed / imprimée en 2012). Lambda print / Épreuve Lambda

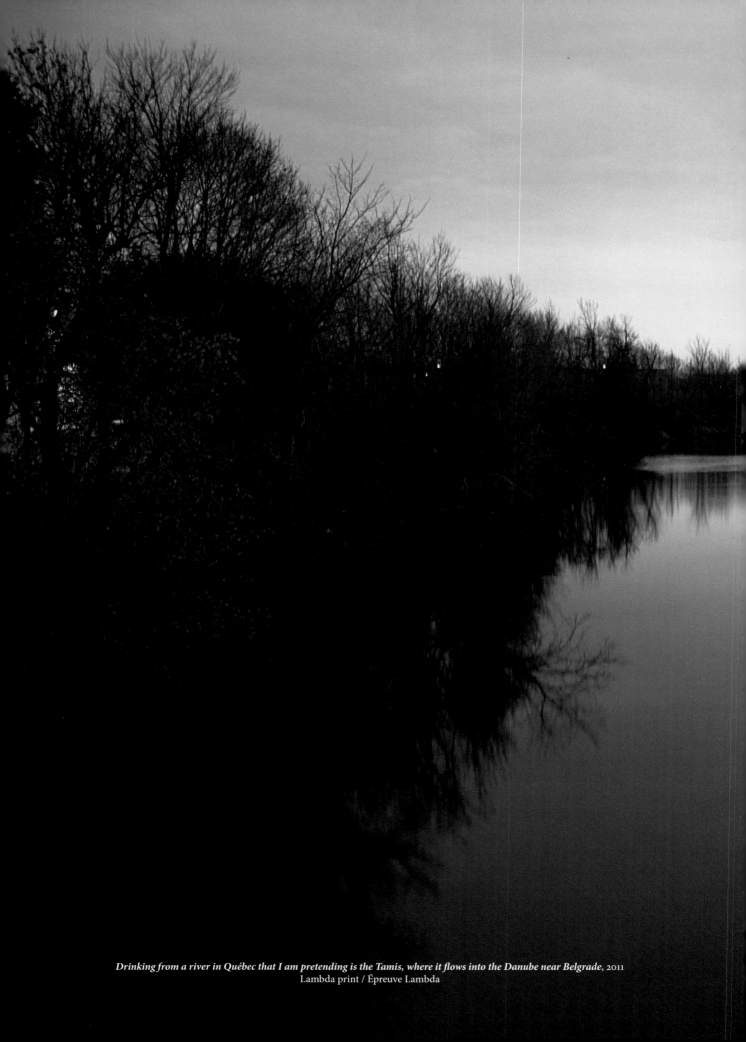

__Drinking from a river in Québec that I am pretending is the Tamis, where it flows into the Danube near Belgrade,__ 2011
Lambda print / Épreuve Lambda

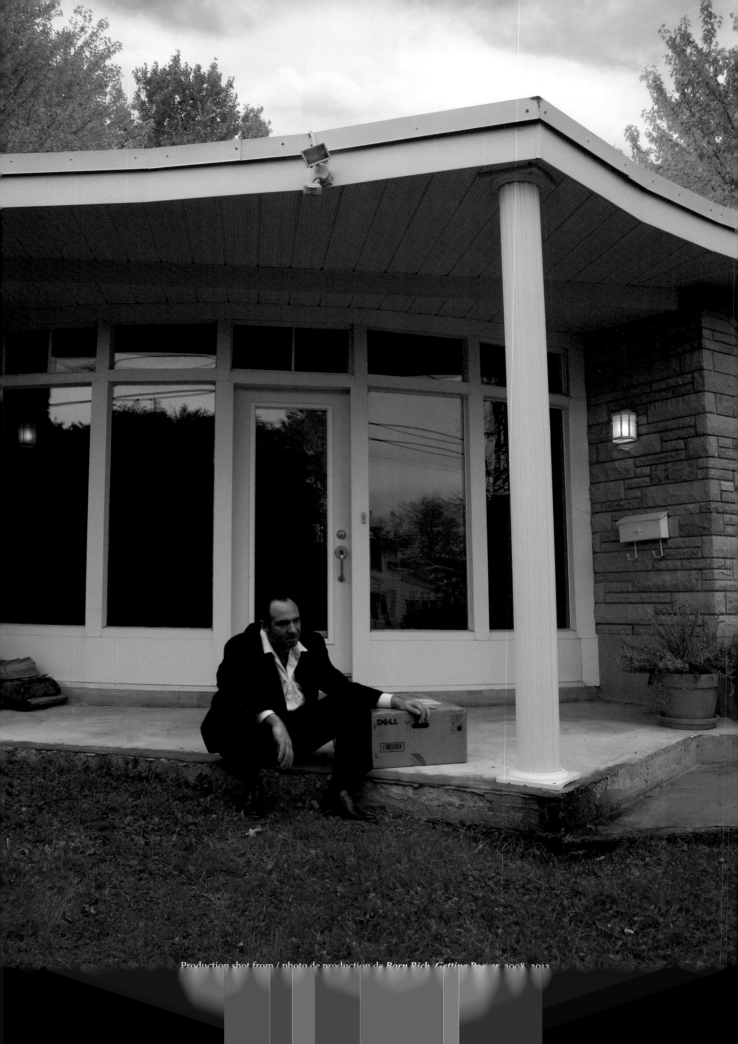

From Personal to Family Identity

—

Mathilde Roman

CONFRONTING THE SELF:
THE VIDEO AS MIRROR

CONFRONTING THE SELF:
THE VIDEO AS MIRROR

In the 1960s, when technology gave artists the opportunity to make films without the encumbrance of a crew, they soon turned to the portrayal of private life. Having developed at a time when social norms and bourgeois ideals were being challenged, video art took on an inevitable political dimension. As well as documenting performances and land art expeditions, the camera accompanied the feminist struggle,[1] and this link to issues related to the body and to the image of women explains the large role played in video art by self-portrayal. Vito Acconci, Peter Campus, Joan Jonas, Gary Hill, and (in his early work) Bill Viola, followed more recently by Pipilotti Rist and Pierrick Sorin, have all explored the notion of self-image by picturing themselves. Self-filming can be a way of reflecting the world at its most ordinary. Artists-as-subject question their relationship with others and with the society to which they belong,[2] sometimes encouraging viewers themselves to become the authors of the images that surround them.[3] They offer an inside view of everyday life and explore its narrative potential. The story becomes a to-and-fro between the private and the shared, the anecdotal, and the existential. In the temporality imposed by the changing image, words help gradually to weave the narrative fabric of self and to conceptualize identity in all its fictional depth.

INSIDE THE FAMILY

Milutin Gubash makes videos featuring his own character, but he is not alone before the camera: he also films his milieu, which includes his parents, his partner, and his daughter, exploring the narrative contingencies of their lives together. Working alongside those closest to him, he presents their relationships in a style that often combines the burlesque with the absurd.

His first portrayal of the intimacies of family was *Near and Far* (2003–2005), a series of filmed performances that steers clear of narcissism.[4] From the very first images, it is clear that strange things are going on.

Rather than filming his parents at home, Milutin Gubash places them in a series of bizarre, wordless situations. And the locations he selects are not chosen for their emotional connection to personal memories but because they have been the scenes of various sordid events reported in the daily *Calgary Herald* since 1999.[5] In each sketch the artist plays the role of the victim, silently trying to avoid the calm, smiling gaze of his parents. But the gulf between them seems unbreachable, and the son—as the work's title seems to suggest—remains isolated. When Gubash finally expresses his irritated bewilderment in a torrent of words, his father, still wearing the same open, sincere smile, responds with a laconic "the end" that wipes out any hope of discussion. The father (and to a lesser degree the mother) seems fundamentally absent, a characterization that translates the emotional state of an immigrant who has never felt at home in his adopted country nor fully mastered its language, who has no professional prospects and who has been obliged to abandon the life he had built in Yugoslavia. By portraying his parents in a permanent state of limbo, observers rather than actors in their own lives, Milutin Gubash captures all the complexity of their experience as political immigrants.

Many artists use the video camera as a tool to provoke an encounter, a dialogue, even if it sometimes records nothing but silence and the void of separation. By filming his own family, Gubash explores the notion of closeness—a closeness that he doesn't portray realistically but attempts to convey indirectly, through fiction. The character played by the father, who sports retro sunglasses and walks with a cane, displays a cheerful energy that seems to cut through the drama of the situation. In a wooded area, Gubash comes across two women playing music on kitchen utensils, one of whom, Annie, will become his girlfriend: the "end" pronounced by the father is actually that of a family unit that will be rebuilt elsewhere. In putting together *Lots*, a work that assembles all the videos produced between 2005 and 2007, Milutin Gubash follows this scene with the image of himself and his partner on a roof, locked in a lengthy Hollywood-style kiss, encouraged by his

parents, who are filming the couple from a sports car. This extraordinary scene makes filming—and film direction—a core component in the construction of private life.

HOME MOVIES

Although conceived independently, Milutin Gubash's videos weave a kind of global narrative that offers the viewer progressively more insight into the central character. The intertitles that separate the various sequences enhance the sense of continuity, simultaneously acknowledging inadequate editing and clearly establishing the rules of a series that is actually constructed in a series of loops. When music is introduced it plays a key role, since it conjures the Gypsy world and thereby offers a first hint of the artist's origins. Gubash's quest for his family identity will take him from Calgary to Serbia, where he shot his most recent videos. But before that there's a meeting with a childhood friend, the birth of his daughter, the death of his father. These last two events are not actually recorded, which distinguishes the work from a filmed diary: at a certain point the child simply appears onscreen, just as the father disappears.

The character of Milutin Gubash wanders through his own life searching for meaning, reacting wide-eyed to advice from a squirrel, amusing the viewer with his ridiculous poses. It's impossible to take any of this very seriously, and we can only agree with his partner when she croons to her daughter: "Daddy doesn't know what he's doing! Daddy's all mixed up!" The jokes and amateur technical effects underscore an increasingly flawed style reminiscent of home movies. Any concern for composition or landscape gradually disappears, submerged by the banality of the images. The characters speak little, and meaning is conveyed essentially through images, actions, and sounds. This is atypical for self-filming, where video (as distinct from photography) is generally used to record words or to tell a story. There are many examples of artists who install themselves in front of the camera to this end, including the Canadian artist Sylvie Laliberté, who excels in this form of narrative art. But when Gubash directs the lens at his own face he expresses himself mostly through mime, conjuring such legendary figures of silent film as Buster Keaton.

BETWEEN COLLABORATION AND MANIPULATION

Although filming one's own image is simplicity itself, filming one's loved ones is complicated, especially when they are asked to play themselves: family relationships are not only represented during the filming process—they are also lived.

In *Which Way to the Bastille?* (2007) the artist challenges his father by asking him to become a real actor. Seated in a darkened car, he is made to recite a monologue in which he contemplates the limits of the universe, what lies beyond, the impossibility of nothingness. Though naïve, the questions voiced by the father, his tired face marked by age and illness, recall his past as a microbiologist in Serbia, But his words seem also to suggest a metaphysical questioning in the face of approaching death. We witness numerous takes of what could have been a moment charged with emotion but that actually becomes the uncomfortable spectacle of a son trying to teach his father a text that he has difficulty both remembering and uttering with conviction. Milutin Gubash generally films his father in silence, and we gather from this piece that this is partly due to problems of both language and memory. Like many immigrants, his English pronunciation is sketchy, and age makes learning a text more difficult. The son's insistence soon becomes awkward, and the fact that the mother, seated in the rear, fails to intervene makes the whole situation more oppressive. When, at long last, the father decides to respond to his son's demands with silence, there is a sense of relief. In his quiet but firm voice, Gubash comes close to coercion, demanding of his father an effort that seems too much for him and that reawakens memories of the interrogations he endured before leaving Yugoslavia. This video, presented on a monitor, is one of Gubash's most intimate works, for it offers a glimpse of the violence that can so quickly erupt in family relationships.

Mirjana (2010) continues in the same vein: Milutin Gubash's mother, filmed during a Skype session with her sister in Serbia, is translating her son's questions to his aunt about life during the 1960s, under the Communist dictatorship. But the content of the exchange quickly takes second place to the mother's difficulty in switching from Serbian

to English and in remembering what her sister has said. Although in this case the obstacle of personal limitations is a source of amusement, the mother does ask her son not to use the sequence—a request he evidently ignores.

An especially interesting aspect of these two videos is that they are radically different in tone to Gubash's other portrayals of family relationships, where he instructs his parents and his partner to overact and to create characters that function as stereotypes (mother, father, wife). Yet the impression of finally being immersed in a more authentic intimacy quickly becomes problematic: although the two videos appear at first to have been shot in long takes, they have actually been edited and manipulated. The sequence at the end of *Which Way to the Bastille?*, for example, when the father gets out of the car and leaves, was in fact acted by Gubash himself. Viewers are simultaneously caught by their voyeuristic desire to partake of the filmed intimacy and left in doubt about the status of what they are seeing. What is acted and what is real? In fact, the question is irrelevant in the context of a work that aims to show how private life can be constructed through fiction. Milutin Gubash readily admits to being his own "fictional biographer."

Nevertheless, as the father's life approaches its end, his refusal to play the role imposed upon him by his son presages the inevitable separation: these are the last images of his father that the artist will include in his work. The father's death will be central to a number of other videos, but the mood of the later series, which mimics the sitcom format, is farcical.

CHARTING NEW TERRITORY

In 2008 Milutin Gubash experimented with a new form based on the TV series, shooting the first episodes of *Born Rich, Getting Poorer* (2008–2012). He drew his actors and crew from among his immediate circle—his family, his best friend, his neighbours. Employing a number of sitcom devices (including canned laughter, exaggerated expressions, and stereotypical characters), the show follows the narrative of his own life—the family's move into a house in a residential neighbourhood, with himself as the tired, careworn, and suspicious father. Gubash's aim in adopting this format has been to anchor his

project in a popular medium, thereby broadening the context of his work. The approach is not new: the artist has on several occasions produced ads for his exhibitions with the idea of having them broadcast on television. This desire to take advantage of video's affiliation with a form of popular imagery has been shared by many artists, from Gerry Schum and his Television Gallery, produced in Düsseldorf in 1969–1970, to Jean-Christophe Averty and Loïc Connanski, who have succeeded in infiltrating network television. Although *Born Rich, Getting Poorer* has not been broadcast, it is available on DVD making it possible to transpose experience of the work into a private space.

The father reappears in this work as a ghost (played by the poorly disguised artist), who, having asked the son a number of questions, reveals his identity as king of the Gypsies. Even after his death— or perhaps because of it—the father becomes the source of a quest for identity that pushes the artist to reflect on his Yugoslavian background, about which he knows little. In a Tati-esque satire, we are shown the artist's efforts to follow the trail of his family history, with himself—pathetic and constantly wrong-footed—in the central role. Gradually, however, as the narrative shifts from a visit to the Canadian city where he was raised to his departure for Serbia, the adventure becomes more personal and the style more intimist: the character fades to reveal the artist's true emotions. The fourth episode records the family's trip to the old country, to which his parents had never returned: expectations and tensions run high. The exaggerations of the sitcom format disappear, and the work becomes more like a filmed diary, shaped by different encounters and by contact with a reality that had hitherto been nothing but an anecdote-based fantasy. Faced with this experience Gubash seems overwhelmed, struggling to pursue the narrativization of his own daily life, and on several occasions his wife takes over scripting of the story. In choosing to visit Novi Sad in the company of his family, Milutin Gubash continues to explore his personal identity from the perspective of membership in a group unit, and while he often seems isolated in his ponderings, he remains fundamentally connected to the people who form his emotional environment. The story of the family is both experienced and portrayed as a vital element in the construction of self.

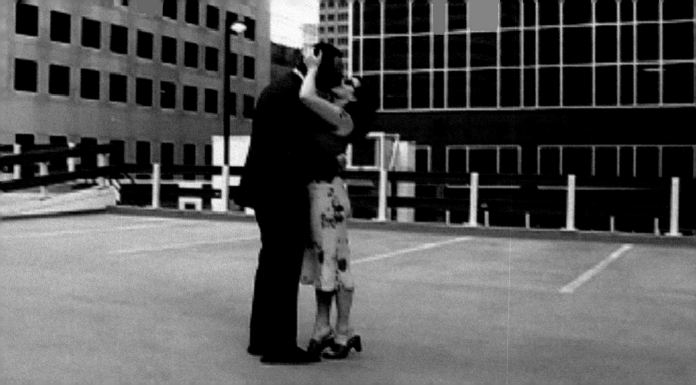

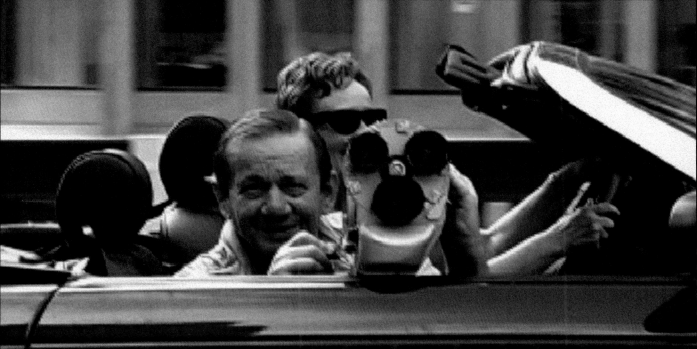

CHALLENGING NARRATIVE

Gubash's subsequent videos re-establish the detachment of representation but reflect a growing impulse to question and even deconstruct the tools of narrative. This process culminates in *Hotel Tito* (2010), a reconstruction of his parents' honeymoon, which had taken place against the backdrop of the aberrations and shifts of the Communist regime. Essentially, though, this work is a meditation on transmission, memory, acting, dubbing and, more generally, the stratagems of narrative at every level, from the simplest (the mother reminiscing about her past) to the most complex (professional Quebec actors dubbing the voices of amateur English-speaking actors). Viewers of the video find it impossible to engage with the story, since everything rings false. Milutin Gubash exacerbates the difficulties encountered in any attempt to recount a private-life event. Instead of helping his mother with his reconstruction, he creates more distance by encouraging the actors to ham it up and interpreting her descriptions less than faithfully. (At one point she intervenes during filming, complaining that there should be more soldiers in the scene.)

This preoccupation with the multiple layers of representation is primordial and can be discerned to a greater or lesser degree in most of Milutin Gubash's works—in the intertitles of *Near and Far*, for example, but also in the performances put on during exhibition openings (which extend the fictional depth of the screened videos) and the book *Which Way to the Bastille?*[6] (which consists of a monologue by the father).

In the preface of this last work Gubash explains that he has finally developed an interest in the stories his father used to tell and is keen to remember them, so he can eventually share them with his daughter.[7] The book takes the form of a diary that records the story of a life, complete with anecdotes, doubts, regrets, and musings. But written by the artist rather than the subject himself, it is once again a fictional exercise of ambiguous status. Milutin Gubash's practice is haunted by the portrayal of everyday life, and by the capacity we each possess to construct an identity and create narratives through our participation in the social game. The fundamental significance of "storytelling" is now frequently acknowledged, but it is also vital to understand the position of the self in relation to the collective. This was clearly underlined by Erving Goffman in the conclusion of his study demonstrating the relevance of the theatrical model to the sociology of everyday life: "There will be a team of persons whose activity on stage in conjunction with available props will constitute the scene from which the performed character's self will emerge, and another team, the audience, whose interpretive activity will be necessary for this emergence."[8]

Milutin Gubash films his family while reflecting on their dual status as members of both teams—actors and audience—gathered collectively on the stage of everyday life to construct a character, his own. Whether she stands beside him in front of the camera or serves as sound recordist, his mother (like the rest of his family) is participating in his personal inquiry into the various dimensions of private life and its narrative possibilities.

Translated from the French by Judith Terry.

This text draws partially on the translation by Sherry McPhail,
commissioned by Carleton University Art Gallery, Ottawa, of a longer essay by this author.
The longer essay was originally published online by *Raison publique*
(http://www.raison-publique.fr/article416.html).

1 For more on this subject, see Anne-Marie Duguet, *Vidéo, la mémoire au poing* (Paris: Hachette, 1981).

2 For example, Valérie Pavia in *C'est bien la société*, 1998.

3 Loïc Connanski in *La petite vidéo rouge du (sur)commandant Connanski*, 1998.

4 In a now famous 1976 article called *The Aesthetics of Narcissism*, Rosalind Krauss criticized video art for its fundamental narcissism. She argued that the reflexiveness of 1960s modernist art had morphed in video art to stagings where subjects come face to face with their own images and with the feelings of loss, duality and confusion caused by introspection. The technical peculiarities of the medium did encourage artists to experiment with narcissistic situations and occasionally to fall into the trap of isolation, but what emerges from the experience of these works is in fact a concern for the other, especially the viewer, and a reflection on how self-awareness is constructed in relation to the exterior world.

5 *Near and Far* is an extension of a photographic series titled *Re-enacting Tragedies While My Parents Look On* (2003).

6 Published in 2007 in Quebec City by Éditions J'ai VU.

7 The book is actually subtitled "To my daughter, so she can better understand her grandfather."

8 Erving Goffman, *The Presentation of Self in Everyday Life* (Garden City, NY: Doubleday, 1959), 253.

En serbe : Ça serait quoi ? Picasso ?

Video stills from / images tirée de *Mirjana*, 2010. Video, sound / Vidéo, son

Elle n'aimera pas ça.

Production shot from / photo de production de **Born Rich, Getting Poorer**, 2008–2012

De l'identité personnelle à l'identité familiale

—

Mathilde Roman

FACE À SOI : LE MIROIR VIDÉO

Dans les années 1960, lorsque les technologies ont permis aux artistes de s'emparer de caméras en étant autonomes, en pouvant s'isoler de l'équipe de tournage indispensable au cinéma, ils se sont rapidement intéressés à la mise en scène de l'intime. Émergeant à un moment historique de mise en cause des schémas sociaux et des idéologies bourgeoises, l'art vidéo est inséparable d'un contexte politique. La caméra accompagne les luttes féministes[1], documente les performances, les expéditions des artistes du land art, et cette proximité avec des questionnements corporels, avec une réflexion sur l'image de la femme, explique l'importance prise dans la création vidéo par l'autofilmage. Vito Acconci, Peter Campus, Joan Jonas, Gary Hill, Bill Viola à ses débuts, ou dans une génération plus récente, Pipilotti Rist et Pierrick Sorin, se sont mis en scène en explorant les ressorts de l'image de soi. Le recours à l'autofilmage est un moyen de réfléchir le monde à partir de ses formes les plus banales. Le sujet mis en scène questionne sa relation aux autres, à la société à laquelle il appartient[2], encourage le spectateur à devenir lui-même auteur des images qui l'entourent[3]. Il donne à voir le quotidien d'un point de vue interne et explore ses capacités narratives. Le récit est un va-et-vient entre l'intime et le collectif, entre l'anecdotique et des questionnements existentiels. Dans la temporalité de l'image en mouvement, la parole permet de construire peu à peu la densité narrative du soi, de penser l'identité dans son épaisseur fictionnelle.

L'INTIME FAMILIAL

Milutin Gubash réalise des vidéos centrées sur son propre personnage mais, au lieu de s'isoler devant la caméra, il filme son environnement de vie constitué par ses parents, sa femme et sa fille, s'intéressant aux ressorts narratifs de l'intime familial. Il collabore avec ses proches, mettant en scène leurs relations dans une esthétique où le burlesque et l'absurde se côtoient souvent.

Le début de cette représentation de l'intime familial se fait avec *Near and Far* (2003–2005), série de performances filmées qui d'emblée met le narcissisme à distance[4]. Dès les premières images, on comprend que la situation n'a rien d'habituel : Milutin Gubash ne filme pas ses parents chez eux, mais les intègre à des situations étranges et sans parole. Il ne choisit pas les lieux en fonction de leur charge émotionnelle, de la mémoire personnelle qu'il en a, mais parce qu'ils ont été les lieux de faits divers scabreux rapportés par le *Calgary Herald* (quotidien local) depuis 1999[5]. Dans chaque saynète, l'artiste se confronte silencieusement avec ses parents, tentant d'échapper à leur regard calme et souriant en prenant la position du défunt. Mais la distance entre eux semble infranchissable, et le fils reste fondamentalement isolé, sentiment auquel le titre, « *near and far* », fait écho. Lorsque Milutin Gubash se décide à expulser son incompréhension teintée de colère, il libère un flot de paroles auquel le père répond par un « *the end* » laconique, sans se départir de son sourire, franc et sans ironie, fermant toute possibilité de discussion. Le père, et la mère dans une moindre mesure, semble fondamentalement absent, et la manière dont Milutin Gubash le filme traduit le sentiment d'un émigré qui n'a jamais pu se sentir chez lui dans son pays d'accueil, maîtrisant mal la langue, sans perspective professionnelle, obligé de renoncer à tout ce qu'il avait construit dans sa vie en Yougoslavie. En filmant ainsi ses parents, dans un état de flottement permanent, en observateurs non acteurs de leur quotidien, Milutin Gubash met en scène toute la complexité de la situation de l'émigré politique.

La caméra vidéo est chez de nombreux artistes un outil pour provoquer une rencontre, un dialogue, même si elle n'enregistre parfois que le silence et l'abîme qui séparent. En mettant en scène sa propre famille, Milutin Gubash interroge la notion de proximité. Une proximité qu'il ne filme pas avec réalisme, mais qu'il essaie au contraire de retrouver par le détour de la fiction. Affublé de lunettes de soleil au design rétro et soutenu par une canne, le père campe un personnage et

dégage une joyeuse énergie qui dédramatise la situation. Dans un sous-bois, Milutin Gubash rencontre deux femmes jouant de la musique avec des instruments de cuisine dont l'une, Annie, deviendra sa compagne. La fin qu'annonce le père est celle d'une cellule familiale qui va se reconstruire ailleurs. Lorsqu'il monte *Lots*, projection qui regroupe ses différentes vidéos réalisées entre 2005 et 2007, Milutin Gubash enchaîne sur une scène d'un vrai baiser de cinéma où on le voit embrasser longuement sa femme sur un toit, encouragé par ses parents les filmant depuis une voiture de sport. Une scène incroyable qui met véritablement le tournage, la mise en scène, au centre de la construction de l'intime.

DES FILMS DE FAMILLE

Bien que construites de manière autonome, les vidéos de Milutin Gubash tissent une forme de narration globale permettant au spectateur de saisir progressivement le personnage. Les cartels de texte insérés entre les séquences jouent de cette illusion de continuité, s'excusant d'une erreur dans le montage, posant clairement les règles d'une série qui se construit en réalité par boucles successives. Lorsque la musique arrive, elle est très importante car elle amène avec elle l'univers tsigane, évoquant pour la première fois les origines de l'artiste. La quête de son identité familiale va ainsi se déplacer de Calgary vers la Serbie, où Milutin Gubash a tourné ses dernières vidéos. Mais avant cela, il faudra passer par la rencontre d'un ami d'enfance, par la naissance de sa fille, par la disparition du père. Ces deux événements ne sont toutefois pas présents à l'image, ce qui encore un fois distingue ce travail d'un journal filmé : l'enfant apparaît simplement dans une vidéo de la même manière que le père va en disparaître. Le personnage de Milutin Gubash erre dans sa vie, en cherche le sens, écarquillant les yeux selon les conseils d'un écureuil, régalant le spectateur par ses postures burlesques. Impossible de prendre tout cela bien au sérieux et l'on ne peut que suivre sa femme lorsqu'elle dit en chantant à sa fille que « papa ne sait pas ce qu'il fait! Papa est tout mélangé! ». Les blagues, les effets techniques amateurs affirment une esthétique de plus en plus pauvre, renvoyant aux films de famille. Le souci de la composition, du paysage, disparaît progressivement pour renforcer le côté banal de l'image. Les personnages parlent globalement peu, le sens se

communique avant tout par les images, par les gestes, par les sons. Un parti pris également atypique dans le champ de l'autofilmage où la vidéo, contrairement à la photographie, sert à enregistrer une parole, à recueillir un récit. Les exemples sont nombreux d'artistes s'installant face à leur caméra pour raconter, comme Sylvie Laliberté, artiste canadienne qui excelle dans cet art du récit. Lorsque Milutin Gubash retourne l'objectif vers son visage, c'est pour s'exprimer par force mimiques, se rapprochant davantage du cinéma muet, évoquant des figures mythiques comme celle de Buster Keaton.

ENTRE COLLABORATION ET MANIPULATION

Si mettre en scène sa propre image est d'une grande simplicité, demander à ses proches d'être filmés est une démarche complexe, surtout lorsqu'il s'agit de leur faire jouer leurs propres rôles, car les relations familiales sont représentées mais également vécues lors du tournage.

Which Way to the Bastille? (2007) donne à voir la manière dont l'artiste met son père à l'épreuve en lui demandant un véritable travail d'acteur. Assis dans l'obscurité d'une voiture, il lui fait répéter un monologue où il s'interroge sur les frontières de l'univers, sur ce qui vient après, sur le sentiment d'impossibilité à ce qu'il n'y ait rien. Le visage fatigué, les traits creusés par la vieillesse et la maladie, le père évoque des questionnements d'enfant qui font écho à son passé de microbiologiste en Serbie, mais ses paroles laissent aussi entendre un questionnement métaphysique à l'approche de la mort. On assiste aux répétitions de ce qui aurait pu devenir un moment chargé d'émotions, mais qui est ici le spectacle problématique d'un fils qui veut faire apprendre à son père un texte qu'il peine à retenir et à habiter. Si Milutin Gubash préfère habituellement filmer son père sans paroles, c'est aussi, on le comprend ici, pour un problème de langue et de mémoire. Comme de nombreux immigrés, sa prononciation anglaise est approximative, et la vieillesse rend l'apprentissage d'un texte encore plus difficile. L'obstination du fils, qui devient vite pénible, et la présence de la mère à l'arrière, qui n'intervient pas, en font une scène pesante. Lorsque, après un temps qui semble trop long, le père se décide à affronter par le silence les exigences de son fils, un soulagement s'installe. La voix douce

mais ferme, Milutin Gubash se situe à la frontière de la coercition, exigeant de son père un effort qui semble inapproprié à son état, et qui réveille les fantômes des interrogatoires que le père a connus avant son départ de Yougoslavie. Cette vidéo, présentée sur moniteur, est une de ses œuvres jouant de manière la plus étroite avec le registre de l'intime, mettant en scène la violence qui peut vite surgir au cœur des relations familiales.

Mirjana (2010) prolonge ce travail : installée pour un « Skype » avec sa sœur, en Serbie, la mère de Milutin Gubash traduit des questions que son fils pose à sa tante sur son quotidien dans les années 1960, au moment de la dictature communiste. Le contenu de ce qui est raconté devient rapidement secondaire par rapport aux difficultés de la mère pour jongler entre l'anglais et le serbe, et pour retenir ce que sa sœur lui a dit. Si cette fois la prise de conscience des limites personnelles se fait dans le rire, la mère demande toutefois à son fils de ne pas utiliser ce passage, ce qu'il ne fera pas.

Ces deux vidéos sont d'autant plus intéressantes qu'elles opèrent une rupture radicale de ton avec la manière dont Milutin Gubash dramatise pour ses films les relations familiales, demandant à ses parents comme à sa femme de surjouer, de construire des personnages qui fonctionnent comme des archétypes (de la mère, du père, de l'épouse, etc.). Cependant, le sentiment d'assister enfin à une immersion dans un intime plus authentique apparaît vite comme problématique : si ces deux vidéos semblent à première vue tournées en plan séquence, elles sont en réalité aussi montées, et truquées. Ainsi, la fin de *Which Way to the Bastille?*, où le père sort de voiture et s'en va, est en fait jouée par Milutin Gubash lui-même. Le spectateur est ainsi piégé dans son envie voyeuriste de pénétrer dans l'intime du tournage, et est laissé dans une situation de doute face au statut de ce qu'il voit. Qu'est-ce qui est joué, qu'est-ce qui ne l'est pas ? En fait, la question perd de son intérêt face à une œuvre qui s'attache à montrer la manière dont l'intime se construit à travers la fiction. Milutin Gubash dit ainsi volontiers qu'il est son propre « biographe fictionnel ».

Néanmoins, au seuil de la fin de sa vie, le refus du père de jouer le rôle que veut lui donner son fils annonce le retrait nécessaire : ce sont les dernières images de son père que Milutin Gubash intègrera dans son œuvre. La disparition du père va cependant se retrouver au centre de plusieurs vidéos, mais d'une manière burlesque, dans une série revisitant le format de la sitcom.

VERS D'AUTRES TERRITOIRES

En 2008, Milutin Gubash tourne ainsi les premiers épisodes de *Born Rich, Getting Poorer*, où il expérimente une nouvelle forme, celle de la série télévisuelle, en constituant une équipe de tournage et d'acteurs avec son entourage, sa famille, son meilleur ami, mais aussi cette fois son voisinage. Jouant avec les codes de la sitcom (les rires enregistrés, les expressions caricaturales, les personnages stéréotypés), il met en scène sa propre vie, son emménagement dans une maison au sein d'un quartier résidentiel, incarnant un père de famille fatigué, déprimé et suspicieux. En s'appropriant ce format, Milutin Gubash cherche à ancrer sa réflexion dans un matériau populaire, élargissant le contexte de son travail, geste récurrent chez cet artiste qui a réalisé à plusieurs reprises des publicités pour ses expositions en essayant de les diffuser à la télévision. Ce souhait de profiter de la proximité de la vidéo avec une imagerie populaire a été présent chez de nombreux artistes depuis les débuts, de Gerry Schum qui avait produit une galerie télévisuelle en 1969-1970 à Düsseldorf, à Jean-Christophe Averty ou Loïc Connanski qui ont réussi à s'infiltrer dans des créneaux télévisuels. Si la série *Born Rich, Getting Poorer* n'a pas été diffusée, les épisodes pouvaient être empruntés sous forme de DVD durant l'exposition, permettant ainsi un déplacement de l'expérience de l'œuvre au sein de l'espace privé.

Le père réapparaît donc dans cette œuvre sous la figure d'un fantôme, interprété par l'artiste grimé très approximativement, venant questionner son fils avant de lui révéler qu'il est le roi des gitans. Même disparu, ou parce que disparu, il est à l'origine d'une quête identitaire qui amène l'artiste à s'interroger sur la culture yougoslave dont il est issu et qu'il ne connaît pas. Au sein d'une satire très tatiesque d'un quotidien où l'artiste ne parvient pas à prendre pied, incarnant une figure pathétique, Milutin Gubash va se lancer sur les traces de son histoire familiale. Or, au fur et à mesure que l'on se rapproche d'un cheminement personnel, d'une première excursion dans la ville canadienne de son enfance au départ pour la Serbie, le style devient plus intimiste, le personnage s'estompant pour laisser apparaître les émotions de l'artiste. Le quatrième épisode filme le déplacement en famille vers la terre natale, vers ce pays où ses parents ne sont

jamais revenus, et l'attente et la tension générées par cette démarche sont très présentes. Les contours très caricaturaux de la sitcom s'évasent pour s'apparenter de plus en plus à un journal filmé, rythmé par des rencontres, par une prise de contact avec une réalité jusque-là fantasmée à travers les récits. Lors de cette confrontation, Milutin Gubash peine à poursuivre son entreprise de scénarisation de sa vie quotidienne, il semble happé par la charge du réel, et c'est sa femme qui à plusieurs reprises va prendre en main la construction de l'histoire. En choisissant de se rendre en famille à Novi Sad, Milutin Gubash continue à explorer son identité personnelle au sein de son appartenance à une cellule collective et, s'il paraît régulièrement isolé dans ses questionnements, il reste fondamentalement lié à ceux qui constituent son environnement affectif. L'histoire familiale est vécue et représentée comme un élément primordial de la construction personnelle.

QUESTIONNER LE RÉCIT

Les vidéos réalisées à la suite retrouveront la distance de la représentation, mais avec un souci de plus en plus présent d'interroger les outils de la narration, voire de les déconstruire. Ce processus atteint son plus grand degré avec *Hotel Tito* (2010), reconstitution de la lune de miel de ses parents pendant laquelle éclatent les aberrations et dérives du régime communiste. Mais cette œuvre est surtout le lieu d'une réflexion sur la transmission, sur la mémoire, sur le jeu des acteurs, sur le doublage et, plus globalement, sur les artifices de la narration, de son degré le plus simple (la mère qui se souvient de son passé) au plus complexe (des acteurs de la scène artistique québécoise doublant des comédiens amateurs anglophones). Le spectateur de la vidéo ne parvient pas à rentrer dans l'histoire, car tout sonne faux. Milutin Gubash radicalise la difficulté rencontrée dans toute tentative pour raconter un événement de la vie privée. Au lieu d'aider sa mère par la reconstitution de la scène, il creuse la distance en faisant surjouer les comédiens et en interprétant approximativement ses descriptions

(d'où l'intervention de la mère pendant le tournage, s'offusquant du peu de soldats présents sur scène).

Cet intérêt pour la mise en abîme de la représentation est central et se retrouve à différents niveaux dans la plupart des travaux de Milutin Gubash : à travers les intertitres dans *Near and Far*, mais aussi par des performances réalisées lors des vernissages qui prolongent l'épaisseur fictionnelle des vidéos projetées, ou encore avec le livre *Which Way to the Bastille?*[6], qui publie un monologue du père. Dans la préface, Milutin Gubash dit s'intéresser aujourd'hui à toutes ces histoires que lui racontait son père et vouloir s'en souvenir pour que sa fille puisse un jour les entendre[7]. Ce livre prend ainsi la forme d'un journal intime, reprenant le récit d'une vie, avec des anecdotes, l'expression de doutes, de regrets et de questionnements. Mais écrit par l'artiste et non par l'auteur présumé du récit, il est encore une fois un exercice fictionnel au statut ambigu.

L'œuvre de Milutin Gubash est travaillée par la question de la mise en scène de la vie quotidienne, par la capacité de chacun à se doter d'une identité à travers une participation au jeu social, et en se construisant des narrations. Si la dimension fondatrice du « storytelling » est aujourd'hui souvent désignée, il s'agit aussi de bien saisir l'importance de la position du moi sur une scène collective. Un aspect qu'Erving Goffman avait pointé avec clarté dans la conclusion à son étude démontrant la validité du modèle scénique pour la sociologie du quotidien : « Il y a une équipe de personnes qui, par son activité sur scène et se servant des accessoires disponibles, constitue le spectacle d'où émerge le moi du personnage représenté, et une autre équipe, le public, dont l'activité interprétative est indispensable à cette émergence[8]. »

Milutin Gubash filme son environnement familial en questionnant son statut double, à la fois équipe et public, réuni sur la scène quotidienne pour construire un personnage, le sien, en l'inscrivant dans une sphère collective. Qu'elle soit avec lui face à la caméra ou transformée en preneuse de son, sa mère, comme l'ensemble de sa famille, participe à sa quête individuelle sur les formes de l'intime et sur ses possibles narrations.

L'essai a été initialement publié en ligne par Raison publique
(http://www.raison-publique.fr/article416.html).

1 Nous renvoyons à ce sujet à l'étude d'Anne-Marie Duguet, *Vidéo, la mémoire au poing*, Paris, Hachette, 1981.

2 Par exemple Valérie Pavia dans *C'est bien la société*, 1998.

3 Loïc Connanski dans *La petite vidéo rouge du (sur)commandant Connanski*, 1998.

4 En 1976, dans un article devenu célèbre, *The Aesthetic of Narcissism*, Rosalind Krauss a reproché à l'art vidéo sa dimension fondamentalement narcissique. Elle montre en effet dans quelle mesure la réflexivité de l'art moderniste des années 1960 a généré dans l'art vidéo des mises en scène du sujet face à ses propres images, questionnant les sentiments de perte, de dédoublement, de vertige qui saisit l'individu dans le geste introspectif. Les spécificités techniques de ce médium ont en effet encouragé les artistes à expérimenter des situations narcissiques, et parfois à tomber dans le piège de l'enfermement, mais ce qui ressort de l'expérience de ces œuvres est surtout un souci de l'autre et avant tout du spectateur, une réflexion sur la construction de la conscience de soi dans son rapport à l'extériorité, au monde qui l'entoure.

5 *Near and Far* est le prolongement d'une série photographique intitulée *Re-enacting Tragedies While My Parents Look On* (2003).

6 Publié en 2007 à Québec aux Éditions J'ai VU.

7 Le livre est même sous-titré « (À ma fille, pour qu'elle comprenne mieux son grand-père) ».

8 Erving Goffman, *La mise en scène de la vie quotidienne, 1. La présentation de soi*, Paris, Les éditions de Minuit, 1973, p. 239.

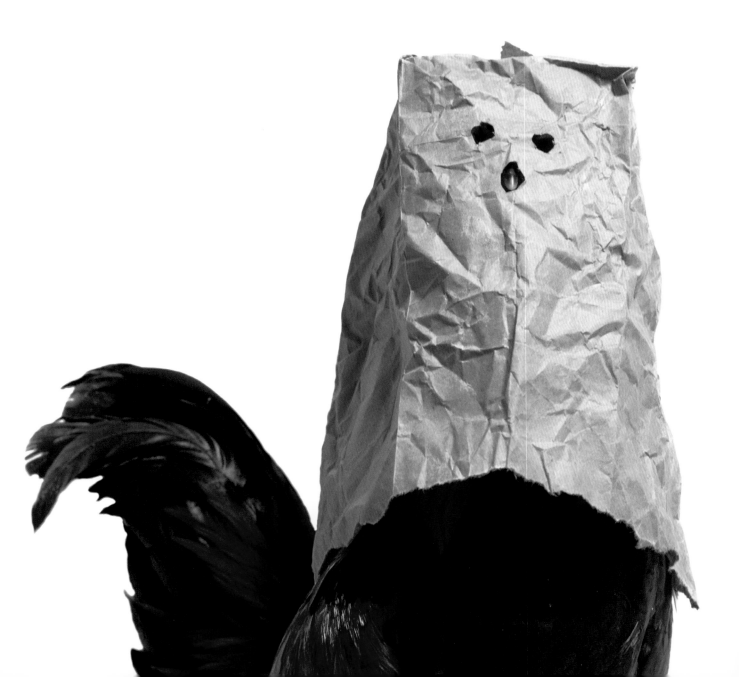

A Rooster Named Milutin (it's just a coincidence…), 2012

Taxidermied rooster, paper bag / Coq naturalisé, sac de papier

When I was a boy, my mother took me one summer back to Yugoslavia. It was put to me that instead of, say, going to Disneyland or visiting the 40 ft. Fred Flintstone in Kelowna, we should instead travel to where I was born, so that I could understand something about where I came from. My most vivid impressions left now are of animals everywhere in the city—chickens and pigs and horses everywhere, on buses and trains and walking unguided down the street, maybe to the market where they'd be sold. I went one morning to find my grandmother, and had to ask an old babushka who was drowning chickens in a metal tub on the lawn if she knew which apartment my grandmother lived in. **M.G.**

Alors que j'étais enfant, j'ai été passer un été en Yougoslavie avec ma mère. Au lieu d'aller à Disneyland ou de visiter le Fred Cailloux de 40 pieds à Kelowna, nous devions voyager où j'étais né afin que je puisse mieux comprendre d'où je venais. Le souvenir le plus vif qui m'habite encore aujourd'hui est la présence des animaux partout dans la ville; poules, cochons et chevaux déambulant librement sur la rue, dans les bus et les trains, peut-être vers le marché où ils seraient vendus. Un matin, je suis parti retrouver ma grand-mère et j'ai dû demander à une vieille babouchka, qui noyait des poulets dans une bassine de métal devant l'immeuble, si elle savait dans quel appartement ma grand-mère vivait. **M.G.**

A Rooster Named Milutin (it's just a coincidence…), 2012
Taxidermied rooster, paper bag / Coq naturalisé, sac de papier. Installation view at / vue d'installation au Musée d'art de Joliette, 2012

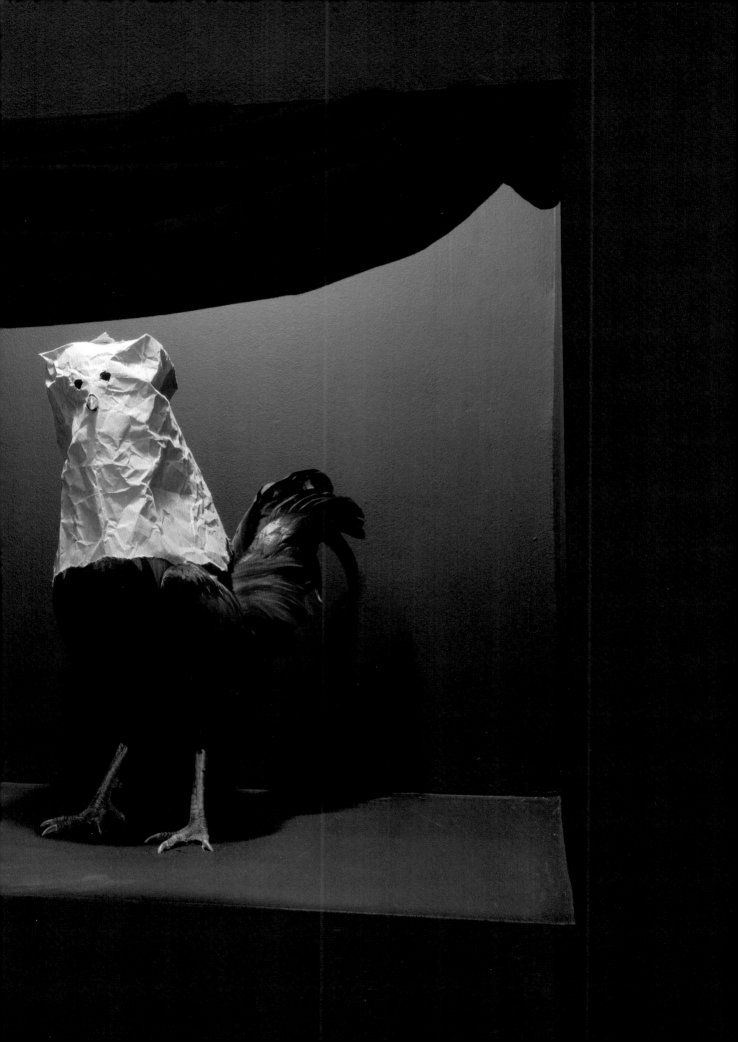

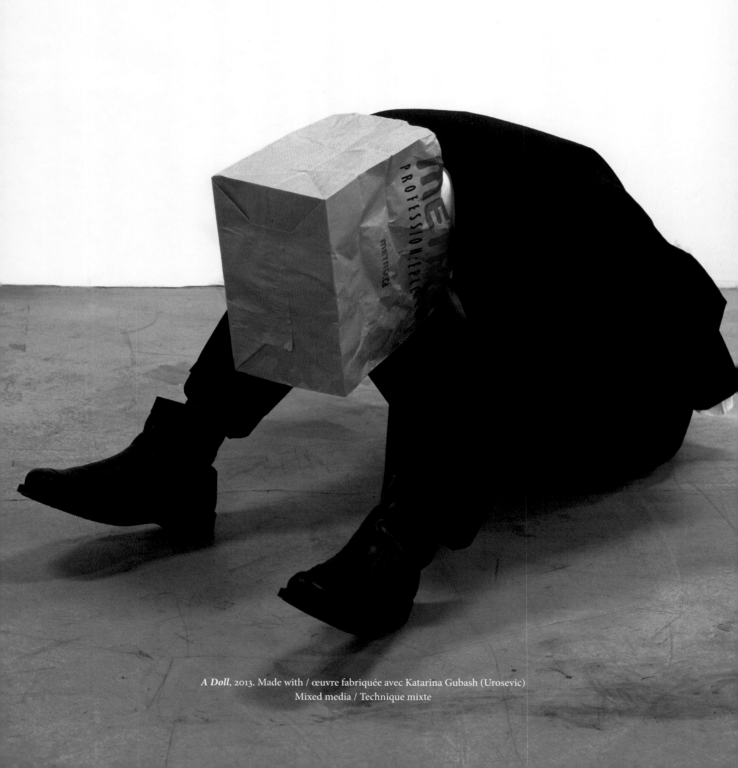

A Doll, 2013. Made with / œuvre fabriquée avec Katarina Gubash (Urosevic)
Mixed media / Technique mixte

Milutin Gubash
Born in Novi Sad, Serbia, 1969
Lives and works in Montreal, Quebec, Canada

—

Milutin Gubash has exhibited throughout Canada, the United States, and Europe since 2000. His practice encompasses photography, video, and performance, and regularly features the participation of his family and friends, who portray versions of themselves in Gubash's Do-It-Yourself sitcoms, soap operas, family photos, and improv theatre pieces. Using simple means and everyday gestures, we are invited to follow the artist in reconsidering assumptions about the authorship of our own identities, histories and environments.

Né à Novi Sad, Serbie, en 1969, Milutin Gubash vit et travaille à Montréal. Son travail a fait l'objet d'expositions au Canada, aux États-Unis et en Europe depuis 2000. Faisant appel à la photographe, à la vidéo et à la performance, ses œuvres mettent souvent en scène sa famille et ses amis interprétant leurs propres rôles dans des réalisations à saveur artisanale : comédie de mœurs, portraits de famille et improvisations théâtrales. Usant de moyens simples et de gestes quotidiens, il nous invite dans son questionnement des idées reçues portant sur nos identités, récits et environnements.

EDUCATION / FORMATION

Master of Fine Arts (Photography)
Concordia University, Montreal, Quebec, 2000

Bachelor of Fine Arts (Photography)
University of Calgary, Calgary, Alberta, 1997

Bachelor of Arts (Philosophy)
University of Calgary, Calgary, Alberta, 1994

SELECTED SOLO and TWO PERSON EXHIBITIONS
EXPOSITIONS INDIVIDUELLES et DUOS (SÉLECTION)

2013

In Union, Fonderie Darling, Montreal, Quebec

2012

Consolation, Galerie Joyce Yahouda, Montreal, Quebec

Milutin Gubash: Les faux-semblants, Musée d'art de Joliette, Joliette, Quebec

Milutin Gubash: All in the Family, Carleton University Art Gallery, Ottawa, Ontario

Milutin Gubash: Situational Comedy, Kitchener-Waterloo Art Gallery, Kitchener, Ontario

Milutin Gubash: Remote Viewing: True Stories, Southern Alberta Art Gallery, Lethbridge, Alberta

2011

Milutin Gubash: The Hotel Tito, Rodman Hall Art Centre / Brock University, St. Catharines, Ontario

2010

Tito mon ami et l'eutre histoires, Sagamie, Alma, Quebec

You, Me and You (two person collaboration with Annie Gauthier), Articule, Montreal, Quebec

Born Rich, Getting Poorer (1–4), AXENÉO7, Gatineau, Quebec

2009

Born Rich, Getting Poorer (1–4), SPOROBOLE arts actuel, Sherbrooke, Quebec

2008

Born Rich, Getting Poorer (1–2), OPTICA, Montreal, Quebec

Lots, Art Gallery of Calgary, Calgary, Alberta

Lots, Zavod za Kulturu Vojvodina, Novi Sad, Serbia (circulated through Serbia, July–September 2008)

Which Way to the Bastille?, Espace Virtuelle, Chicoutimi, Quebec

2007

Which Way to the Bastille?, Galerie RLBQ, Marseille, France

Which Way to the Bastille?, Galerie 3015, Paris, France

Welcome to Palookaville, YYZ Artists' Outlet, Toronto, Ontario (commissioned for the IMAGES Festival)

Lots, Musée d'art contemporain de Montréal, Montreal, Quebec (circulated as part of the **Projections** series)

Birds, Galerie Thérèse Dion, Art Contemporain, Montreal, Quebec

2006

Near and Far, Stride Gallery, Calgary, Alberta

2005

Near and Far, VU, Quebec City, Quebec (in conjunction with 3ᵉ Manifestation internationale d'art de Québec)

Near and Far, Gallery 44 and Solo Exhibition Space, Toronto, Ontario

2004

Milutin Gubash and Isabelle Hayeur, PAVED Art + New Media, Saskatoon, Saskatchewan

2003

Plan Large, Quartier éphémère, Montreal, Quebec

2002

Playing Possum, Latitude 53 Gallery, Edmonton, Alberta

Dream Factory (collaboration with Althea Thauberger), Open Space, Victoria, British Columbia

Playing Possum, Access Artist-Run Centre, Vancouver, British Columbia

2001

Playing Possum, Gallery TPW, Toronto, Ontario

2000

In and Out of Grace, Galerie Vox, Montreal, Quebec

2000

Playing Possum, Espace 410: Edifice Belgo, Montreal, Quebec

SELECTED GROUP EXHIBITIONS
EXPOSITIONS COLLECTIVES (SÉLECTION)

2012

Take Me to the Other Side, Art Souterrain for Nuit Blanche, Montreal, Quebec (live performance)

2011

The King of the Gypsies, Art Souterrain for Nuit Blanche, Montreal, Quebec (live performance)

2010–11

Péripetiés, organized by le Programme des tournées du Conseil des Arts de Montréal (touring to Maisons de la culture Plateau Mont-Royal, Côte-des-Neiges, and Frontenac, Quebec)

They Don't like Our Jokes Because They Are So Stupid, Art Festival of Hay, England (screenings throughout England)

Les Visiteurs, Le Festival 360 degrés festival de photographies contemporaines du paysage, Joliette, Quebec

La Colonie, Deschambault, Quebec

Catastrophe, 5e Manifestation internationale d'art de Québec, Quebec City, Quebec

New Work, Miami Art Museum, Miami, Florida

2007

Lost in The Forest, 8e Manifestation Internationale Vidéo et Art Electronique Montréal, presented by Champ Libre, Montreal, Quebec

2006

Make Believe, Art Gallery of Alberta, Edmonton, Alberta

2005

Private Matters, Public Matters, Strand on Volta, Washington, D.C.

Cynismes?, 3e Manifestation internationale d'art de Québec, Quebec City, Quebec

Off Grid, Ottawa Art Gallery, Ottawa, Ontario

Teletaxi, Year01 with Dare-Dare and C.R.U.M., Montreal, Quebec

In Every Dream Home, A ..., Mendel Art Gallery, Saskatoon, Saskatchewan

2003

Tomorrow's News, Gallery Hippolyte, Helsinki, Finland and Gallery 101, Ottawa, Ontario

2002

Wreck Room, Helen Pitt Gallery, Vancouver, British Columbia and Art System Gallery, Toronto, Ontario

2001

To Remain At A Distance, Open Space, Victoria, British Columbia

ART FAIRS / PARTICIPATION À DES FOIRES

2012

Toronto International Art Fair (Galerie Joyce Yahouda booth), Toronto, Ontario

2011

Papier 11 (Galerie Joyce Yahouda booth), AGAC, Montreal, Quebec

SHOW OFF (Galerie Vanessa Quang), Paris, France

2007

Canadian Art Foundation Auction, Toronto, Ontario

Toronto International Art Fair (Galerie Thérèse Dion booth), Toronto, Ontario

2005

Toronto Alternative Art Fair International (Solo Exhibiton Gallery booth), Toronto, Ontario

Canadian Art Foundation Auction, Toronto, Ontario

WEB PROJECTS and TELEVISION BROADCASTS PROJETS WEB et TÉLÉDIFFUSION

Five 30-second excerpts from ***Near and Far*** for commercial television broadcast (concurrent with gallery exhibition)

ONE (ongoing regular airings throughout Canada)

SCN (2004–2006, regular airings throughout Manitoba and Saskatchewan)

TVA and Vox Montreal (January–March 2007)

Global Calgary (April–May 2006)

Shaw Cable Calgary (April–May 2006)

The NewRO Ottawa (April–June 2005)

Radio Canada Quebec (April–May 2005)

Toronto One (January–February 2005)

Re-enacting Tragedies While My Parents Look On
Commissioned by Charles H. Scott Gallery, Vancouver (launched in Vancouver for *INFEST* February 2004 and Montreal for *Le Mois de la Photo* September–October 2003)

GRANTS & AWARDS / PRIX ET BOURSES

2012–2013

Canada Council for the Arts
Visual Arts – Long Term Grant

GRANTS & AWARDS (cont.) / PRIX ET BOURSES (suite)

Conseil des arts et des lettres du Québec
Visual Arts – Publication Grant (publication)

2010

Conseil des arts et des lettres du Québec
Visual Arts – Production Grant

Canada Council for the Arts
Visual Arts – New Production Grant

2007

Conseil des arts et des lettres du Québec
Visual Arts – Production Grant

Conseil des arts et des lettres du Québec
Visual Arts – Travel Grant

2006

Canada Council for the Arts
Visual Arts – Travel Grant

Conseil des arts et des lettres du Québec
Visual Arts – Production Grant

Canada Council for the Arts
Visual Arts – New Production Grant

2004

Saskatchewan Arts Board
Visual Arts – Creation Grant (mid-career)

2003

Canada Council for the Arts
Visual Arts – Creation / Production Grant

2002

British Columbia Arts Council, Production Grant

2001

Canada Council for the Arts, Visual Arts – Travel Grant

Canada Council for the Arts, Visual Arts – Creation /
Production Grant

RESIDENCIES / RÉSIDENCES

2010

Sagamie Centre for Contemporary Digital Art, Alma, Quebec

La Bande Video, Quebec City, Quebec

2009

DAÏMÕN, Gatineau, Quebec

2008

Sagamie Centre for Contemporary Digital Art, Alma, Quebec

2002

Banff Centre for the Arts, *Up Front and Personal*, Banff, Alberta

COLLECTIONS / COLLECTIONS

National Bank Financial Group, Montreal, Quebec

Kitchener-Waterloo Art Gallery, Kitchener, Ontario

Musée national des beaux-arts du Québec, Quebec City,
Quebec

Nickle Galleries, Calgary, Alberta

SELECTED PUBLICATIONS and ARTICLES
PUBLICATIONS et ARTICLES (SÉLECTION)

Anne-Marie St-Jean Aubre, "Milutin Gubash: Les faux-
semblants et Consolation," *Ciel Variable,* No. 94, Spring 2013.

Jérôme Delgado, "Le leurre efficace de Gubash," *Le Devoir*,
8 December 2012.

Anna Khimasia, "Milutin Gubash: All in the Family," *BlackFlash*,
Vol. 29, Issue 3 (September–December 2012).

Sandra Dyck, "Family Matters: Milutin Gubash's History of
Home," *Canadian Art*, Vol. 29, No.3 (Fall 2012).

Éric Clément, "Milutin Gubash : la quête racinaire," *La Presse*,
28 September 2012.

Marie-Ève Charron, "L'idiot et son double," *Le Devoir*,
1 September 2012.

Dave Mabell, "Artist's show designed to trigger response,"
Lethbridge Herald, 22 June 2012.

Katy Le Van, "Erin Shirreff et Milutin Gubash À la Galerie
d'art de l'Université Carleton," *VOIR Ottawa/Gatineau*, 12 April
2012.

Mathilde Roman, "Filmer l'intime," *Raison-Publique.fr*, 2 May
2011. http://www.raison-publique.fr/article416.html.

James Campbell, "Péripéties," *Ciel Variable,* No. 86, Fall 2010.

Barbara Garant, "Tell Them," *VOIR Saguenay/Alma*, 30
September 2010.

Robin Fadden, "Watch and Learn," *Hour Montréal*, 1 April 2010.

Christian Gattinoni, "Monde cruel!," *Area revue)s(*, No. 21,
Winter 2010.

Katy Le Van, "Fiction et réalité," *VOIR Ottawa/Gatineau*, 18
February 2010.

Dominic Tardif, "Les Gubash," *VOIR Estrie*, 19 November 2009.

Sylvain Campeau, "Sous le grotesque," *ETC. Montréal*, No. 86, 2009.

Jérome Delgado, "Dans l'ame créatrice," *Le Devoir*, 16 November 2008.

Sylvain Campeau, "Publications J'ai VU," *Ciel Variable*, No. 79, Summer 2008.

Christian Gattinoni, "Les « non! » du Père d'un parking canadien à la reprise de la Bastille," *La Critique*, Winter 2008.

Milutin Gubash, *Which Way to the Bastille?* (Quebec: Éditions J'ai VU, 2007).

Élène Tremblay ed., *L'Image ramifée* (Quebec: Éditions J'ai VU, 2007).

Sylvain Campeau, "Milutin Gubash: Un appareil fictionnel," *ETC. Montréal*, No. 79, 2007.

Dick Averns, "Make Believe – Art Gallery of Alberta," *Canadian Art*, Vol. 24, No. 1 (Spring 2007).

Wes Lafortune, "Western Artists to Watch," *Galleries West*, Winter 2007.

Isa Tousignant, "The boy's club of contemporary art," *Hour Montréal*, 22 February 2007.

Cinq à Six with Patti Schmidt, CBC Radio One, 10 February 2007.

Louise Simard-Ismert, *Lots* (Montreal: Musée d'art contemporain de Montréal, 2007).

Christine Redfern, "Noisemakers 2007," *Montréal Mirror*, 4 January 2007.

Jennifer McVeigh, "Milutin Gubash," *Canadian Art*, Vol. 23, No. 4 (Winter 2006).

Socket, CBC Radio, 29 August and 5 September 2006.

Christopher Willard, "Near and Far," *C Magazine*, No. 90, Summer 2006.

Jennifer McVeigh, "Gubash goes near and far through Calgary: video artist asks how we fit in city," *The Calgary Herald*, 13 May 2006.

Christian Bök, "Playing Dead," *Avenue Magazine*, May 2006.

Jeremy Klaszus, "Why the province's artist-run centres are important," *Alberta Views*, May 2006.

Kim Simon, "Near & Far," Stride Gallery exhibition brochure, April 2006.

Mélanie Boucher, "Polymorphous Works: Three Classic Examples," *Espace*, No. 75, Spring 2006.

Michael Sullivan, "When Is a Gallery Visit of Value?," *The Washington Post*, 2 December 2005.

Lucy Hogg, "Public Matters, Private Matters: Video Works by Osman Bozkurt, Allyson Clay, and Milutin Gubash," *Strand On Volta*, November 2005. www.strandonvolta.com.

Line Dezainde, "Micropolitique urbaine," *Voir Ottawa*, 28 April 2005.

Nathalie Guimond, "Envoyez-moi le 235," *Voir Montréal*, 7 April 2005.

Bernard Lamarche, "Taxi suivez cette œuvre," *Le Devoir*, 2–3 April 2005.

François Dion, "Si prés, si loin," VU exhibition brochure, April 2005.

Catherine Farquharson, "Subtle Suicide Chronicles: The Disturbing Distancing Effect of Milutin Gubash's Videos," *NOW Toronto*, Vol. 24, No. 20, 13–20 January 2005.

Todd A. Davis, "The Voice," Gallery 44 exhibition brochure, December 2004.

"Playing the Victim," CBC Radio 3, edition 3.13. www.cbcradio3.com/issues/2004_12_03/ web-based culture journal.

Artist's project with Annie Gauthier, "Vous nous resemblez / Do you look like us?," *Esse Ideas + Opinions*, No. 52, 2004.

Artist's project, *BlackFlash*, Spring 2004. (concurrently distributed through Charles H. Scott Gallery, Vancouver, and PAVED Art + New Media, Saskatoon).

Arja Maunuksela, "The News Happened Here", *Helsingin Sanomat*, 31 May, 2003.

Gilbert Bouchard, "Landscape as Urban Myth: the Photographs of Milutin Gubash," *The Edmonton Journal*, 20 September 2002.

Todd Janes, "Milutin Gubash," *fifty3* Latitude 53 Gallery publication, September 2002.

Artist's project, "Playing Possum," distributed by Access Artist-Run Centre, Vancouver and *The Georgia Straight*, Vancouver, Vol. 36, No. 1781, 7–14 February 2002.

Nadine Nickull, "Playing Possum," Access Artist-Run Centre exhibition brochure, February 2002.

"Playing Possum", *MIX Magazine*, Winter 2002.

Andrew James Paterson, "Milutin Gubash: Playing Possum," *Lola*, Winter 2001-2002.

Jennifer Rudder, "Milutin Gubash: A Cure for Death by Immersion," Gallery TPW online exhibition catalogue, September 2001. www.photobasedart.ca/html/Essays/GubashEssay.html.

Jessie Lacayo and Todd A. Davis, "To Remain at a Distance," Open Space exhibition brochure, 2001.

Henry Lehman, "At the Galleries," *The Montreal Gazette*, 13 May 2000.

Milutin Gubash, "Grace et Disgrace," *Galerie Vox Journal*, No. 8, 1999–2000.

Production shot from / photo de production de **Born Rich, Getting Poorer,** 2008–2012

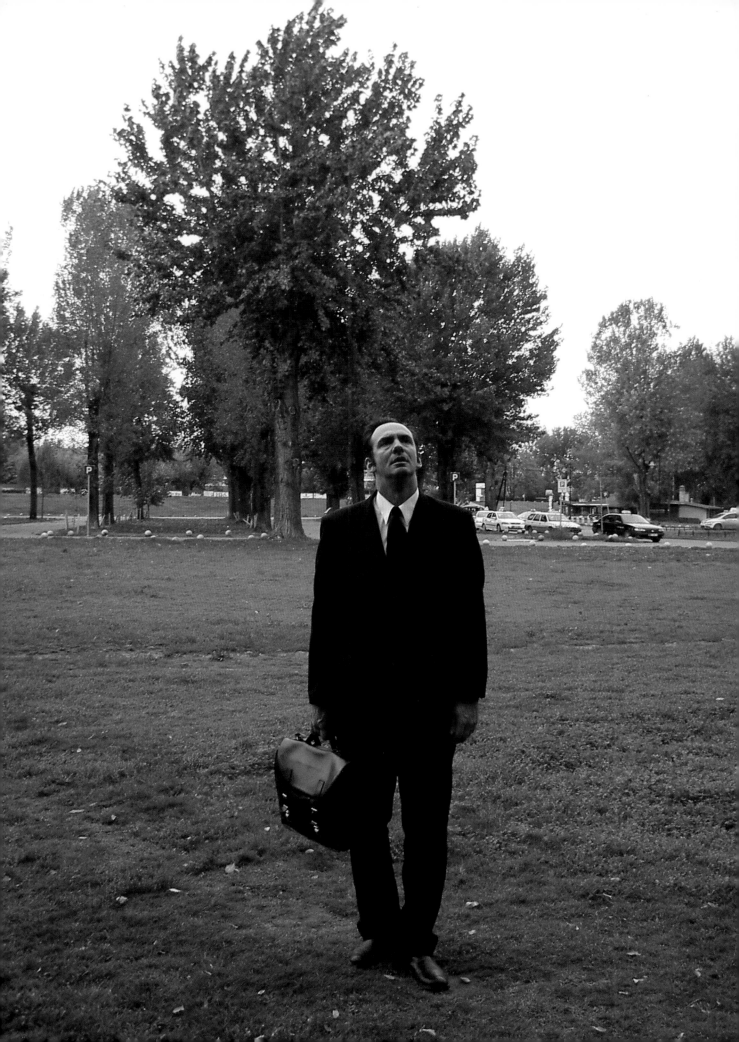

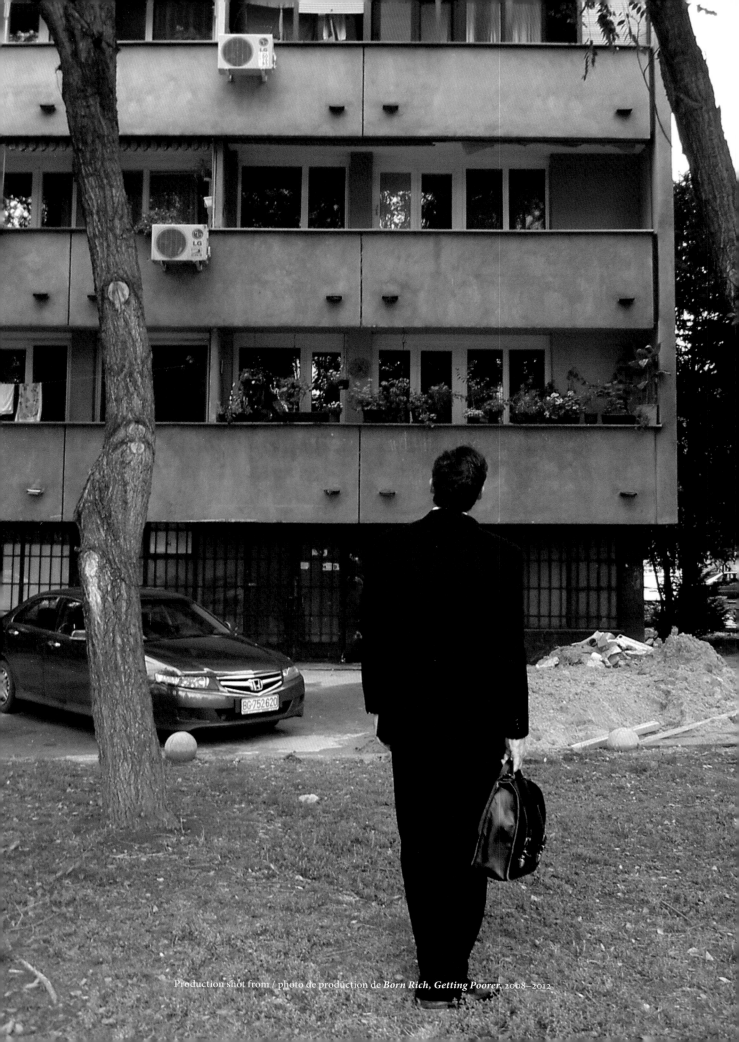

Production shot from / photo de production de *Born Rich, Getting Poorer,* 2008–2012

LIST OF WORKS / LISTE DES ŒUVRES

———————————

All works are collection of the artist, unless otherwise noted.
Toutes les œuvres font partie de la collection de l'artiste, à moins de mention contraire.

Playing Possum (2001–2002)
Fifty-three Lambda digital prints on board
Cinquante trois épreuves Lambda sur carton
Dimensions variable / dimensions variables

Re-enacting Tragedies While My Parents Look On (2003)
Online photographic project (six photographs and six scanned newspaper clippings) / Projet photographique en ligne
(six photographies et six coupures de journaux numérisées)
Commissioned by Charles H. Scott Gallery, Vancouver
Commande de la Charles H. Scott Gallery, Vancouver

Near and Far (2003–2005)
16mm color film transferred to digital video, sound
Film couleur 16 mm transféré sur vidéo numérique, son

> *Another Support* (2003)
> 2 min. 6 sec.

> *Birds* (2003)
> 1 min. 28 sec.

> *The Last Spring Run* (2004)
> 1 min. 40 sec.

> *A Little Competition* (2004)
> 4 min. 5 sec.

> *A Preview of Coming Attractions* (2005)
> 4 min. 55 sec.

Bridge, from the series *Near and Far* (2005)
Lambda print on METALURE® coated paper, ed. 1/3
Épreuve Lambda sur papier pigmenté METALURE®, éd. 1/3
59.6 x 203.2 cm
Collection of /de Jean-Michel Ross

Drive-In, from the series *Near and Far* (2005)
Lambda print on METALURE® coated paper, ed. 1/3
Épreuve Lambda sur papier pigmenté METALURE®, éd. 1/3
50.8 x 190.5 cm

Tournez (2005)
Digital video, sound / Vidéo numérique, son 53 sec.

Birds (2005)
Three Duratrans photographic prints in custom-made light boxes, sound system / Trois épreuves sur Duratrans dans des boîtes lumineuses fabriquées sur mesure, système de son
121.9 x 121.9 cm each / chaque
National Bank Financial Group Collection

Lots (2005–2007)
Digital video, sound / Vidéo numérique, son

> *Eva* (2005)
> 3 min. 53 sec.

> *A Park* (2005)
> 3 min. 5 sec.

> *Picnic* (2005)
> 2 min. 14 sec.

> *Car Ride* (2005)
> 2 min. 35 sec.

> *A Lot* (2005)
> 3 min. 39 sec.

> *Morning* (2005)
> 1 min. 9 sec.

> *Here's to My Big Opening* (2005)
> 4 min. 9 sec.

> *A Borrowed Suit* (2006)
> 3 min. 5 sec.

> *Untitled* (2006)
> 1 min. 7 sec.

> *Squirrel's Monologue* (2006)
> 3 min. 17 sec.

> *A Time for Magic* (2006)
> 1 min. 55 sec.

> *How's Your Stigmata?* (2006)
> 48 sec.

> *Lost & Found* (2006)
> 28 sec.

> *Untitled* (2006)
> 2 min. 5 sec.

> *Untitled* (2007)
> 1 min. 39 sec.

> *It's All Over Eva* (2007)
> 2 min. 9 sec.

> *Two Years Later...* (2007)
> 2 min. 18 sec.

Which Way to the Bastille? (2007)
Digital video, sound / Vidéo numérique, son
8 min. 40 sec.

Which Way to the Bastille? (2007)
Artist's book, 84 pages / Livre d'artiste, 84 pages
Published by / Publié par les Éditions J'ai VU, Québec

Dad from *Which Way to the Bastille?* (2007)
Lambda print on METALURE® coated paper
Épreuve Lambda sur papier pigmenté METALURE®
76.2 x 76.2 cm

Annie from *Which Way to the Bastille?* (2007)
Lambda print on METALURE® coated paper
Épreuve Lambda sur papier pigmenté METALURE®
76.2 x 76.2 cm

Nova-Katarina from *Which Way to the Bastille?* (2007)
Lambda print on METALURE® coated paper
Épreuve Lambda sur papier pigmenté METALURE®
45.72 x 45.72 cm

Which Way to the Bastille? (2009)
Inkjet photo mural on self-adhesive vinyl, ed. 1/3
Photographie murale à jet d'encre sur vinyle autocollant, éd. 1/3
356.7 x 457.2 cm

Consolation (2008)
Lambda print, ed. 1/3 / Épreuve Lambda, éd. 1/3
139.7 x 281.9 cm

Born Rich, Getting Poorer (2008–2012)
Series of six digital videos, sound
Série de six vidéos numériques, son
Collection of the Kitchener-Waterloo Art Gallery,
Gift of the artist / Collection de la Kitchener-Waterloo
Art Gallery, don de l'artiste

> *Episode 1: Jenkem?* (2008)
> 17 min. 54 sec.

> *Episode 2: Let's go to Kingston ON!* (2008)
> 15 min. 30 sec.

> *Episode 3: Dead Car* (2009)
> 20 min. 17 sec.

> *Episode 4: Punked in Serbia* (2009)
> 22 min. 8 sec.

> *Episode 5: Show Off* (2012)
> 23 min. 4 sec.

> *Episode 6: Selimir* (2012)
> 30 min. 2 sec.

For Rent (2008)
Archival inkjet photographic print, ed. 1/3
Épreuve à jet d'encre sur papier archive, éd. 1/3
76.2 x 60.9 cm

Mom, thinking about her recent cancer scare, taken on a roll of film I found in my father's desk after he died
(2009, printed / imprimée 2012)
Lambda print, ed. 1/3 / Épreuve Lambda, éd. 1/3
121.9 x 121.9 cm
Collection of the Kitchener-Waterloo Art Gallery,
Gift of the artist / Collection de la Kitchener-Waterloo
Art Gallery, don de l'artiste

Tim, behind the old cemetery where we used to get high as teenagers, and where his father and brother are now buried, taken on a roll of film I found in my father's desk after he died
(2009, printed / imprimée 2012)
Lambda print, ed. 1/3 / Épreuve Lambda, éd. 1/3
121.9 x 121.9 cm
Collection of the Kitchener-Waterloo Art Gallery,
Gift of the artist / Collection de la Kitchener-Waterloo
Art Gallery, don de l'artiste

Annie, after an argument, taken on a roll of film I found in my father's desk after he died (2009, printed / imprimée 2012)
Lambda print, ed. 1/3 / Épreuve Lambda, éd. 1/3
121.9 x 121.9 cm
Collection of the Kitchener-Waterloo Art Gallery,
Gift of the artist / Collection de la Kitchener-Waterloo
Art Gallery, don de l'artiste

Two birds chasing each other over a landscape which I believe looks like one in Serbia, taken on a roll of film I found in my father's desk after he died (2009, printed / imprimée 2012)
Lambda print, ed. 1/3 / Épreuve Lambda, éd. 1/3
121.9 x 121.9 cm

Hotel Tito (2010)
Digital video, sound / Vidéo numérique, son
10 min. 19 sec.

Hotel Tito (2010)
Archival inkjet photographic print, ed. 1/3
Épreuve à jet d'encre sur papier archive, éd. 1/3
101.6 x 76.2 cm

Camille pretending to be my mother at 22 years old (2010)
Lambda print, ed. 1/3 / Épreuve Lambda, éd. 1/3
91 x 61 cm

Tito My Friend (2010–)
15 inkjet prints on rag paper, ed. 1/10
15 épreuves à jet d'encre sur papier de chiffon, éd. 1/10
20.3 x 30.4 cm, each / chaque

Mirjana (2010)
Video, sound / Vidéo, son
6 min. 4 sec.

These Paintings (2010)
Video, sound / Vidéo, son
12 min. 41 sec.

From the series / De la série *These Paintings* (2010)

> ***Tito (1), After Slobodan "Boki" Radanovič from the late 1950s (based on the recollection of my mother, who remembered a painting that looked kind of like "the Yugoslavian flag coming together...")***
> Archival inkjet photographic print / Épreuve à jet d'encre sur papier archive
> 60.9 x 60.9 cm

> ***Tito (2), After Slobodan "Boki" Radanovič from the late 1950s (based on the recollections of my father, who said his paintings looked "like maps, but not of Yugoslavia...")***
> Archival inkjet photographic print / Épreuve à jet d'encre sur papier archive
> 76.2 x 60.9 cm

> ***Tito (3), After Slobodan "Boki" Radanovič from the early 1960s (based on the recollection of my aunt, who remembered that some paintings had geometric motifs, "like shapes on top of other shapes...")***
> Archival inkjet photographic print / Épreuve à jet d'encre sur papier archive
> 76.2 x 60.9 cm

> ***Tito (4), After Slobodan "Boki" Radanovič from the early 1960s (based on the recollection of my father's friend, who remembered Boki's last paintings looking like "night time")***
> Archival inkjet photographic print / Épreuve à jet d'encre sur papier archive
> 127 x 101.6 cm

Drinking from a river in Québec that I am pretending is the Tamis, where it flows into the Danube near Belgrade (2011)
Lambda print, ed. 1/3 / Épreuve Lambda, éd. 1/3
152.4 x 228.6 cm

Floor / Stage / Flag / Painting (2011)
Wood, vinyl floor tile, ceramic floor tile, enamel paint, acrylic paint, lacquer, wax / Bois, carreau en vinyle, carreau en céramique, peinture laquée, acrylique, laque, cire
243.8 x 243.8 cm

Floor / Stage / Flag / Painting (2012)
Wood, vinyl floor tile, ceramic floor tile, enamel paint, acrylic paint, lacquer, pencil, crayon, wax / Bois, carreau en vinyle, carreau en céramique, peinture laquée, acrylique, laque, crayon, cire
243.8 x 243.8 cm

From the series / De la série ***Who Will Will Our Will?***
(2011–2013)

> ***Monument to Communists (1)*** (2011)
> Archival inkjet photographic print, ed. 1/3
> Épreuve à jet d'encre sur papier archive, éd. 1/3
> 134.6 x 215.9 cm
> Collection of D. Vachon / Collection de D. Vachon

> ***Monument to Communists (2)*** (2012)
> Archival inkjet photographic print, ed. 1/3
> Épreuve à jet d'encre sur papier archive, éd. 1/3
> 165.1 x 266.7 cm

> ***Monument to Communists (3)*** (2012)
> Archival inkjet photographic print, ed. 1/3
> Épreuve à jet d'encre sur papier archive, éd. 1/3
> 165.1 x 266.7 cm

> ***Monument to Communists (4)*** (2012)
> Archival inkjet photographic print, ed. 1/3
> Épreuve à jet d'encre sur papier archive, éd. 1/3
> 134.6 x 190.5 cm
> Collection of Hydro-Québec
> Collection Hydro-Québec

> ***Monument to Communists (5)*** (2013)
> Archival inkjet photographic print, ed. 1/3
> Épreuve à jet d'encre sur papier archive, éd. 1/3
> 134.6 x 165.1 cm

A Rooster Named Milutin (it's just a coincidence...) (2012)
Taxidermied rooster, paper bag / Coq naturalisé, sac de papier
38.1 x 10.1 cm

Une histoire / A Story (2012)
Installation with framed archival inkjet photograph, 68.6 x 49.5 cm; 3 legged wooden table, 50.8 x 60.9 x 91.4 cm; and digital video, sound / Installation avec épreuve à jet d'encre sur papier archive encadrée, 68.6 x 49.5 cm; table en bois à trois pieds, 50.8 x 60.9 x 91.4 cm; et vidéo numérique, son
7 min. 30 sec.

Which Way to the Bastille? (2012)
Text on wall / Texte mural
Dimensions variable / dimensions variables

Lamps (2012)
Watercolour, ink, chalk pastel on rag paper
Aquarelle, encre, craie pastel sur papier de chiffon
20.3 x 25.4 cm

Lamps (2013)
Metal, plastic, wood, paint, glue, electrical wiring, lightbulbs
Métal, plastique, bois, peinture, colle, câblage électrique, ampoules.
Dimensions variable / Dimensions variables

A Doll (2013)
Made with Katarina Gubash (Urosevic): copper piping, plastic bottles, styrofoam, duct tape, hers and her husband's old bed sheets, Milutin's suit, tie, cotton shirt, leather boots, paper bag
Œuvre fabriquée avec Katarina Gubash (Urosevic): tuyaux de cuivre, bouteilles de plastique, polystyrène, ruban adhésif, vieux draps ayant appartenu à elle et son mari, habit de Milutin, cravate, chemise de coton, bottes de cuir, sac de papier
102 x 76 x 60 cm

AUTHORS' BIOGRAPHIES / BIOGRAPHIES DES AUTEURS

Sylvain Campeau

Sylvain Campeau is a poet, art critic, essayist, and exhibition curator. He has contributed articles to a number of journals and is the author of many texts published in artists' monographs, exhibition catalogues, and foreign journals. He is also an independent curator, having curated over thirty exhibitions both in Canada and abroad.

Sylvain Campeau est poète, critique d'art, essayiste et commissaire d'exposition. Il a collaboré à de nombreuses revues et il est l'auteur de plusieurs textes parus dans des monographies d'artiste, des catalogues d'expositions et des revues étrangères. De concert avec ces activités, il est en plus commissaire indépendant, ayant réalisé plus de 30 expositions présentées tant au Canada qu'à l'étranger.

Sandra Dyck

Director of the Carleton University Art Gallery, Sandra Dyck has curated 50 exhibitions and won three curatorial writing awards from the Ontario Association of Art Galleries—for *Shuvinai Ashoona Drawings* (2012), *Michele Provost: Selling Out* (2010) and for *A Pilgrim's Progress: The Life and Art of Gerald Trottier* (2009). She also contributed essays to *Around and About Marius Barbeau: Modelling Twentieth-Century Culture* (2008), published by the Canadian Museum of Civilization; and *Edwin Holgate* (2005), published by the Montreal Museum of Fine Arts.

Directrice de la Carleton University Art Gallery, Sandra Dyck a été commissaire de 50 expositions et elle a remporté, à ce titre, trois récompenses de l'Ontario Association of Art Galleries : l'une pour *Shuvinai Ashoona Drawings* (2012), l'une pour *Michele Provost: Selling Out* (2010) et l'autre pour *A Pilgrim's Progress: The Life and Art of Gerald Trottier* (2009). Elle est également l'auteure d'essais pour *Around and About Marius Barbeau: Modelling Twentieth-Century Culture* (2008), publié par le Musée canadien des civilisations; et *Edwin Holgate* (2005), publié par le Musée des beaux-arts de Montréal.

Annie Gauthier

Annie Gauthier has been the Executive Director of the Musée d'art de Joliette since March 2012. She has been active in the Quebec and Canadian artistic milieu over the past fifteen years as an artist member of Women with Kitchen Appliances (WWKA), as the Executive Director of the Artist-Run Centres and Collectives Conference, and as a Program Officer at the Canada Council for the Arts, among others. She has also served on the Board of Directors for Le Mois de la Photo in Montreal since 2009. She has an academic background in visual arts and in management of cultural organizations.

Annie Gauthier est directrice générale du Musée d'art de Joliette depuis mars 2012. Elle est active dans le milieu artistique au Québec et au Canada depuis près de 15 ans entre autres comme artiste membre du Women with Kitchen Appliances (WWKA), comme directrice générale de la Conférence des collectifs et des centres d'artistes autogérés et comme agente de programme au Conseil des arts du Canada. Elle siège au conseil d'administration du Mois de la Photo à Montréal depuis 2009. Elle détient une formation académique en arts visuels et en gestion d'organismes culturels.

Katarina Gubash (Urosevic)

Katarina Gubash (née Urosevic) was born in Cuprija, Serbia and lives in Montreal. After her father died, Katarina left school as a teenager and moved to Novi Sad, Serbia where she worked as a secretary for the mayor at City Hall. After her children were born, she immigrated to Canada and worked for 20 years in the perfume industry for Calvin Klein and Yves St-Laurent corporations.

Katarina Gubash (née Urosevic) est née à Cuprija, en Serbie, et vit à Montréal. À l'adolescence, après le décès de son père, Katarina abandonne l'école et déménage à Novi Sad, en Serbie, où elle travaille comme secrétaire du maire à l'hôtel de ville. Après la naissance de ses enfants, elle émigre au Canada et travaille pendant 20 ans dans l'industrie du parfum pour les compagnies Calvin Klein et Yves Saint-Laurent.

Marie-Claude Landry

Marie-Claude Landry has been the Curator of Contemporary Art at the Musée d'art de Joliette since April 2011. She acquired her professional expertise working in different Montreal museums, as well as in Galerie Séquence in the Saguenay, where she was Assistant to the General Manager. She has finished her coursework toward a Masters in Art History and is interested in the relationship between art and politics from the perspective of aesthetic experience.

Marie-Claude Landry occupe le poste de conservatrice de l'art contemporain au Musée d'art de Joliette depuis avril 2011. Elle a acquis son expérience professionnelle au sein de différents musées montréalais ainsi qu'à la Galerie Séquence à Saguenay, où elle a travaillé comme adjointe à la direction générale. Elle a terminé sa scolarité à la maîtrise en histoire de l'art et s'intéresse à la relation art et politique du point de vue de l'expérience esthétique.

Shirley Madill

Shirley Madill is currently the Executive Director of the Kitchener-Waterloo Art Gallery (KW|AG). A graduate from the University of Manitoba with a focus on International and Cultural History, she has held curatorial and director positions at the Winnipeg Art Gallery, Art Gallery of Hamilton, Art Gallery of Greater Victoria, and Rodman Hall Art Centre / Brock University.

Shirley Madill est présentement directrice générale de la Kitchener-Waterloo Art Gallery (KW|AG). Diplômée de la University of Manitoba avec spécialisation en histoire internationale et culturelle, elle a occupé des postes de conservation et de direction à la Winnipeg Art Gallery, l'Art Gallery of Hamilton, l'Art Gallery of Greater Victoria, et au Rodman Hall Art Centre / Brock University.

Crystal Mowry

Crystal Mowry is currently the Senior Curator of Collections and Exhibitions at the Kitchener-Waterloo Art Gallery (KW|AG). She received an AOCAD from the Ontario College of Art & Design (2000) and an MFA from the Nova Scotia College of Art & Design University (2002). In 2011 she received an OAAG Exhibition Award for *Ernest Daetwyler: Barn Raising [Reality in Reverse]*.

Crystal Mowry est présentement conservatrice des collections et des expositions à la Kitchener-Waterloo Art Gallery (KW|AG). Elle détient un AOCAD de l'Ontario College of Art & Design (2000) et une maîtrise en beaux-arts de la Nova Scotia College of Art & Design University (2002). En 2011, elle était lauréate d'une récompense de l'OAAG pour l'exposition *Ernest Daetwyler: Barn Raising [Reality in Reverse]*.

Mathilde Roman

Mathilde Roman holds a PhD in Art and Art Sciences from the Université Paris 1 and teaches at the Pavillon Bosio Visual Arts School of higher learning in Monaco. She has written two books, *On stage. La dimension scénique de l'image vidéo* (LE GAC PRESS, 2012) and *Art vidéo et mise en scène de soi* (L'Harmattan, 2008). She is also an art critic, has published in academic journals, contributes to *Mouvement*, and writes for exhibition catalogues (*Uraniborg, Laurent Grasso*, Jeu de Paume Paris/Musée d'art contemporain de Montréal; *Video: An Art, a History*, Singapore Art Museum; *L'Art contemporain et la Côte d'Azur*, Presses du Réel).

Mathilde Roman est Docteur en arts et sciences de l'art de l'Université Paris 1 et enseigne au Pavillon Bosio, école supérieure d'art et de scénographie de Monaco. Elle est l'auteur de deux livres : *On stage. La dimension scénique de l'image vidéo* (LE GAC PRESS, 2012) et *Art vidéo et mise en scène de soi* (L'Harmattan, 2008). Critique d'art, elle publie dans des revues scientifiques, collabore à *Mouvement* et contribue à des catalogues d'exposition (*Uraniborg, Laurent Grasso*, Jeu de Paume Paris/Musée d'art contemporain de Montréal; *Video: An Art, a History*, Singapore Art Museum, *L'art contemporain et la Côte d'Azur*, Presses du Réel).

Why am I doing this? / Pourquoi je fais ça?

— —

Exhibition venues / Lieux d'exposition

Rodman Hall Art Centre / Brock University
109 St. Paul Crescent
St. Catharines, Ontario L2S 1M3
905.684.2925
brocku.ca/rodman-hall

Carleton University Art Gallery
St. Patrick's Building, Carleton University
1125 Colonel By Drive
Ottawa, Ontario K1S 5B6
613.520.2120
cuag.carleton.ca

Kitchener-Waterloo Art Gallery
101 Queen Street North
Kitchener, Ontario N2H 6P7
519.579.5860
kwag.ca

Southern Alberta Art Gallery
601 Third Avenue South
Lethbridge, Alberta T1J 0H4
403.327.8770
saag.ca

Musée d'art de Joliette
145, rue du Père-Wilfrid-Corbeil
Joliette, Quebec J6E 4T4
450.756.0311
museejoliette.org

Which Way to the Bastille? performance at Rodman Hall Art Centre / Brock University (2011): Thank you to Professor David Vivian and the Department of Dramatic Arts, Centre for Studies in Arts and Culture, Marilyn I. Walker School of Fine and Performing Arts, Brock University for their collaboration on the performance *Which Way to the Bastille?* during the opening reception of *The Hotel Tito.*

Which Way to the Bastille?, une performance présentée au Rodman Hall Art Centre / Brock University (2011) : Merci au professeur David Vivian et au département des arts dramatiques, Centre for Studies in Arts and Culture, Marilyn I. Walker School of Fine and Performing Arts, Brock University, pour leur collaboration à la performance *Which Way to the Bastille?* lors de la réception inaugurale de *The Hotel Tito.*

Direction / Mise en scène
Milutin Gubash with / avec l'aide de **David Vivian**

Performers / Interprètes
Tanisha Minson and / et **Dylan Mawson**
[Department of Dramatic Arts / département des arts dramatiques]